exploring

DRAWING *for* ANIMATION

美国动画

素描基础

［美］凯文·海德培斯
斯蒂芬·米萨 著
熊 剑 译

上海人民美术出版社

Exploring Drawing for Animation
凯文·海德培斯 & 斯蒂芬·米萨 著；熊剑 译

Copyright © 2004 by Delmar Learning, a part of Cengage Learning.
Original edition published by Cengage Learning. All Rights reserved.
本书原版由圣智学习出版公司出版。版权所有，盗印必究。

Shanghai People's Fine Arts Publishing House is authorized by Cengage Learning to publish and distribute exclusively this simplified Chinese edition. This edition is authorized for sale in the People's Republic of China only (excluding Hong Kong, Macao SAR and Taiwan). Unauthorized export of this edition is a violation of the Copyright Act. No part of this publication may be reproduced or distributed by any means, or stored in a database or retrieval system, without the prior written permission of the publisher.
Right manager: Ruby Ji
本书中文简体字翻译版由圣智学习出版公司授权上海人民美术出版社独家出版发行。此版本仅限在中华人民共和国境内（不包括中国香港、澳门特别行政区及中国台湾）销售。未经授权的本书出口将被视为违反版权法的行为。未经出版者预先书面许可，不得以任何方式复制或发行本书的任何部分。
ISBN 978-7-5322-8075-9

Cengage Learning Asia Pte. Ltd.
151 Lorong Chuan, #02-08 New Tech Park, Singapore 556741
本书封面贴有Cengage Learning防伪标签，无标签者不得销售。
合同登记号：图字：09-2011-369号

图书在版编目（CIP）数据

美国动画素描基础/[美]海德培斯、米萨 著；熊剑 译
—上海：上海人民美术出版社，2013.09
书名原文：Exploring Drawing for Animation
ISBN 978-7-5322-8075-9

Ⅰ.①美... Ⅱ.①海... ②米... ③熊... Ⅲ.①动画-素描技法
Ⅳ.①J218.7
中国版本图书馆CIP数据核字（2012）第217709号

美国动画素描基础

著　　者：[美] 凯文·海德培斯　斯蒂芬·米萨
译　　者：熊　剑
策　　划：姚宏翔
统　　筹：丁　雯
责任编辑：姚宏翔
特约编辑：孙　铭
版式设计：朱庆荧
技术编辑：戴建华
出版发行：上海人民美术出版社
　　　　　（上海长乐路672弄33号　邮政编码：200040）
印　　刷：上海市印刷十厂有限公司
开　　本：787×1092　1/16　印张 17
版　　次：2013年9月第1版
印　　次：2013年9月第1次
书　　号：ISBN 978-7-5322-8075-9
印　　数：0001-4000
定　　价：48.00元

测量长度单位换算表		
转换	转换为	乘以
英寸	厘米	2.54
厘米	英寸	0.4
英尺	厘米	30.5
厘米	英尺	0.03
码	米	0.9
米	码	1.1

目录

目录

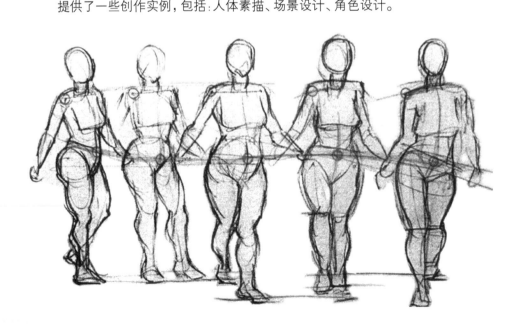

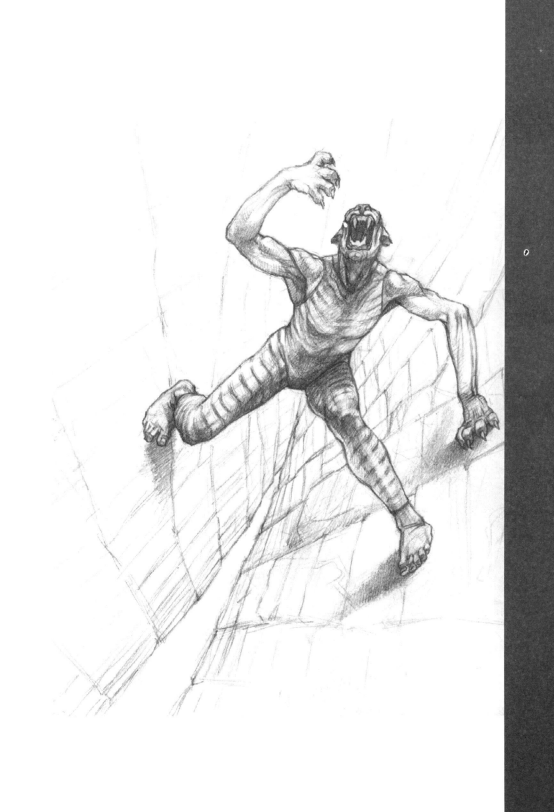

美国动画素描基础

适用对象

现今，无论制作传统二维动画片，还是当今用电脑制作三维动画片，良好的素描技巧无疑是成功的关键要素之一。当然，也有人会说，有电脑绘图帮忙，素描技能不再重要。然而，我们曾经在大大小小各种动画工作室工作过的历史经验告诉我们，素描基础是至关重要的。《美国动画素描基础》为大家提供了一些动画制作的基础知识，帮助大家理解动画制作过程，去指导大家掌握动画素描的技巧，其中包括：动物、人体解剖、动物解剖、建筑物、自然环境等表现技法。本书适用于专业动漫学校、传统大学动漫课程或是素描课程。专家可以用本书培训初学者和实习生。如果你想自学，本书也是一个很好的选择。

新趋势

随着动漫产业的不断发展与革新，我们逐渐意识到，电脑绘图的相关技术在动画产业中的作用变得越来越重要。传统的动画大举进军广告业和电视娱乐产业。当今，游戏产业收入大大超过电影产业，这一趋势将会持续下去，而且我们预计这种趋势不但会持续且差距会不断扩大。虽然就业市场需求起伏不定，但无论就业环境和条件如何，求职者的能力仍是最重要的考量因素，所以在这样的趋势驱动下，未来的设计师和动画师必须要从传统素描和相关研究中，获得必备的素描技能。虽然大家都对电脑动画的效果和感官更感兴趣，但是动漫产业对手工绘图和设计能力的要求并没有因此而降低。事实上，不但没有降低要求，而是比以往任何时候更高。所以，无论是在传统动画还是电脑动画中，动画师都要在粗制滥造和精益求精之间找到平衡点，才能更好地适应市场要求。

PREFACE

成书背景

只要有恒心与毅力，每个人都可以培养并提高自己的素描技巧。在现今的图书市场上我一般只能找到素描类图书或是动画制作类图书，很少有素描和动画结合的图书。而你现在手中的这本有关素描和动画制作的专科书则填补了这项空白。随着动画产业快速进军信息、通信、娱乐、广告等行业，使得这项空白更为突出，问题更为棘手。本书提供了诸多与动画相关的素描技巧，素描理论和实践相结合，方便大家学习，因此让各位极具潜力的设计师可以获得创作的灵感。

我们不但从事专业动画制作工作、插画绘制工作，而且负责大学教学工作，有很多年的业内经验。凤凰城艺术学院是一所培养动画人才的学校，我们在此执教几十年，掌握了很多第一手的资料，了解成功的秘诀。另外，我们还有幸采访了来自福克斯动画工作室的专家以及这一领域的其他专家，包括曾经参与了电影《魔戒》三部曲的制作的艺术家们。我们研究了很多动画制作教科书，总结了许多经验并发现了其中的一些不足之处。

只要你愿意，随时可以利用此书开始学习。除此之外，如果你只是一个初学者或是一个想将自己的职业之路走向更宽广的动画师，更多专业软件的操作与学习也是必不可少的。当然，相信大家手中的电脑软件并不少，特别是电脑绘图软件。但作为一名专业动画教师还需要具备一些教育学的知识。本书还提供了专业的人体解剖知识。本书是通用教科书，介绍了很多概念的起源，这在其他教科书中是找不到的。

本书的脉络

本书共9章，另有将部分当今和历史上优秀的作品欣赏以彩页呈现，还有专题文章，介绍了一些著名的动画大师，另附插图说明。第1章，扎实的素描基础，介绍了一些基本的素描技巧。在第2章里，介绍了速写和线条素描，以及动画制作要求的深入剖析。第3章，介绍了人体解剖和动物解剖，它们有一些相似之处。在第1章和第2章里，浅析了一些素描技巧；在第4章里，我们继续深入讨论素描技巧；其中第3章可以作为铺垫和导入章节阅读。第4章，连续素描，通过一系列的速写，分析和展现角色动作过程

以及人体解剖。第 5 章，戏剧动作，我们会从速写和连续素描讲解过渡到戏剧动作，以及生物与戏剧动作的关系。在此，读者会发现很多彩色图片在中间彩页中出现，这是我们提供的一些设计实例，通过强烈的视觉体验来讲述如何解决素描、场景设计、角色设计中的一些问题。接下来是第 6 章，特别关注到一些建筑物和场景之间的组合和素描技法表现之间的问题。下一章——第 7 章，角色设计与情节发展，介绍了一些有关角色设计的方法和手段，以及在此过程中设计师常会犯的错误，还有与各种主题有关的一些素描解决方案。在第 8 章里，对角色设计进行深入研究和探讨，包括：角色类型、艺术夸张、现实主义。另外，还介绍了模板的应用。最后是第 9 章，介绍打草稿、清理素描工作及其他总体上与素描的关系。其中本书还有一部分的专题文章是作者对两位专业动画师及清理素描工作的艺术家的采访。本书中的重点已通过斜体字标注，学生和教师请注意。虽然，在最后一章中，我们仍有一些与动画制作有关的技术性信息在此提及。但请注意我们从始至终强调的是，画好素描，才能做好动画片。

本书的特色

- 每一章开头都有明确的学习目的。
- 全书提供了大量的插图，帮助大家理解概念。
- 介绍了很多动画片成功的经验，还有专家的建议和意见。
- 通过亲切友好的方式及口吻，介绍素描技巧和素描理论。
- 深度剖析速写、示意图与成功动画片之间的关系。
- 以务实的态度，介绍了人体解剖，提供了男女素描总体指南。

如何使用本书

本书的特色

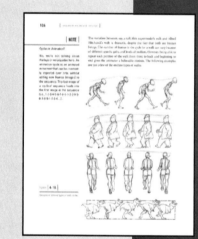

▶ 目的

每一章开头，提出了本章的
学习目的，让大家知道在完
成本章节的学习之后，可以
在现有的基础上获得明显提
升和进步。

▶ 注释

提供了一些提示和特殊技
能的阐述，以此为每位读
者提供实用的信息。

▶ 侧边栏

本书每个章节都
有侧边栏的信息
文本，它针对每
个特定主题，提
供更多有价值的
信息。

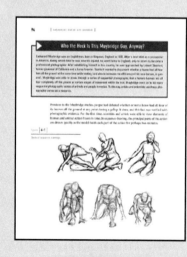

▶ 练习题和问答题

为了巩固读者每章所学，每一章最后，提供了一些练习题和问答题。特别是练习题，是对每章节内容在实际操作和应用过程中的特别加强。

▶ 成功的动画大师

一些成功的动画大师的故事穿插在本书中。他们中的每一位都是动画行业中的佼佼者。

▶ 如何获得创意

创作过程对于每一个艺术家而言都是非常重要的。本书提供了很多专题文章，告诉我们如何获得创意以及如何让创意灵感源源不断。

作者简介

▶ 凯文·海德培斯（Kevin Hedgpeth）

凯文·海德培斯是凤凰城艺术学院的教导主任助理，同时他还执教动画和游戏艺术课程。他是国际动画电影协会骨干成员之一，还担任了美国木偶戏家协会的顾问。其中，2001年全国木偶戏日的官方图标，就是出自凯文之手。他曾经就职于迈尔斯娱乐集团，负责游戏、玩具、动画的图形创意及设计工作。他还曾为电视广告制作过专业的停格动画。他在《Shade》杂志上发表了专题文章，介绍动画大师宫崎骏。目前，他正在和几位同事合作一些动画片项目。由于凯文毕业于亚利桑那州立大学，所以他把家安在凤凰城，身兼艺术家、教育家、作家三职。

▶ 斯蒂芬·米萨（Stephen Missal）

斯蒂芬·米萨也就职于凤凰城艺术学院。他的职业生涯开始于威奇塔州立大学，并在此获得硕士学位。斯蒂芬有三十多年的执教经验，他的油画和素描作品常年在画廊展出，并因此畅销全国。新不列颠美国艺术博物馆收藏了他的作品。弗兰克·辛纳屈（Frank Sinatra）、伊扎克·帕尔曼（Itzhak Perlman）、加里·欧文斯（Gary Owens）也都收藏了他的作品。温彻斯特海岸奇才出版社、戈萨奇出版社、亚利桑那州公共服务公司、盐河项目公司都使用过他的作品。他常常作为评委，参加各种美术作品大奖赛。而现在他的诸多头衔中还有一项，那就是作家。

以上两位作者，他们都是霍·德·菲利普·洛夫克拉夫特（H. P. Lovecraft）的铁杆粉丝。所以，凯文喜欢用大猩猩作为自己的图标，而斯蒂芬则喜欢用章鱼和鱿鱼。

致谢

　　我们要感谢以下这些为本书提供了宝贵帮助的人。首先，感谢父母、配偶和子女，他们忍受了我们在创作过程中没完没了的重写重画，并给我们无限支持和鼓励。感谢特仑斯·叶（Terrance Yee），在凤凰城艺术学院工作的一位享有声誉的伟大艺术家，他为本书提供了很多宝贵的信息和灵感。感谢塞萨尔·阿瓦洛斯（Cesar Avalos）和安杰伊·彼欧特罗夫斯基（Andrzej Piotrowski），优秀的艺术家和动画师，他们都在凤凰城艺术学院工作，感谢他们无比耐心地接受了我们的采访，帮助我们填补了本书中关键处的空白。感谢雷·哈里豪森（Ray Harryhausen），印象中他是我们灵感和创意的缪斯女神。最后，也是最重要的是，我们要感谢德尔马出版社的编辑们，特别是贾米·韦特泽尔（Jaimie Wetzel），她的幽默和耐心给我们留下了深刻印象，帮助和引导我们度过了写作过程中的艰难时期，特别是在我们情绪激动的时候帮助我们集中精神保持冷静。

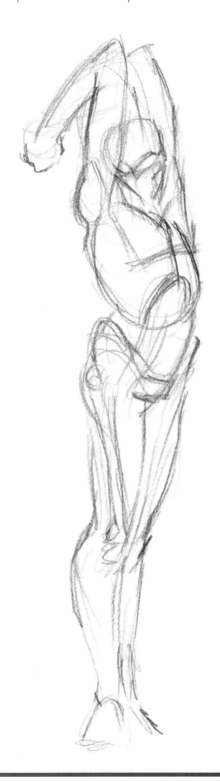

手绘动画

如今，图书市场上有关 2D 或 3D 的优秀书本层出不穷，可以说让刚入门的学生挑花了眼。那么我们为什么要写这样一本呢？因为没有一本书着重且深入剖析素描问题，特别是素描和动画制作的关系。有的书只是提交了动画制作的一般原则，有的书甚至纯粹是素描基础，还有的只是动态素描而已，这些图书主题单一，很难满足初学者要深入掌握技法的客观要求。所以我们把相关主题整合在一起，目的是让初学者可以快速入门，掌握实用技术，这样就可以参加各种动画片项目了。在此我们强烈建议学生们应该掌握大量的参考资料，特别是与素描和动画制作有关的资料，这样就能轻松应对各种主题的工作而不会觉得思维枯竭。即使本书没有面面俱到，但是我们把相关技术以独特的方式整合在一起，使得读者能够融会贯通、举一反三。通过参考插图和完成章节后的练习题，学生们会惊喜地发现制作动画并非晦涩难懂，而是一件非常有趣的工作。本书中有一些斜体字，这些就是重点，有可能是总结或是中心思想，学生和教师请特别予以关注。在插图的共同作用和帮助下，我们希望可以帮助学生掌握素描的诀窍，特别是和动画制作有关的内容。

在动漫领域摸爬滚打久了，学生们自然就会明白，成功的关键是素描技能和素描知识。我们一次又一次地反复强调，要想成为一流的动画师、特效专家或是场景设计师，就要有扎实的素描基础，我们的学生们已经切实地证明了这一点。对那些半吊子来说，一开始学习素描，令人生畏，然而，随着学习的深入，他们就会上瘾，对此痴迷甚至为动画片废寝忘食。此时对你而言阻碍你进步的唯有时间而已。那么打开本书，开始学习吧，祝你好运！

扎实的素描基础

目的

理解并掌握基本素描技巧

辨析素描技巧和动画制作之间的关系

熟练使用缩放比例测量工具

理解素描渲染技巧

学习动画素描线条技巧的应用

了解速写和示意图的知识架构

简介

要想做好动画片，就要有良好的素描技巧，这是要表现主体的生命力必须掌握的扎实基础。《生命的幻象：迪斯尼动画片》(The illusion of life: Disney Animation)，这本书对动画师来说是无价之宝，它在其中提出了动画片 12 原则，其中之一就是：要有扎实的素描基础。扎实的素描基础是指动画师能够确切地画出创作对象的重量、体积、深度、平衡形象造型，并且还必须要有三维立体感。所以扎实的素描基础是动画师制作动画的基础。

艺术家即使不打算在传统二维动画片领域中有所斩获，也千万不要错过这一章，因为本章所介绍的素描技巧，全球通用且价值连城。拥有良好的素描技巧，走到哪里都不怕。角色设计、故事版制作、概念发展、背景设计、关键帧制作、中间插画制作，这些工作对动画师的要求，都是必须具备扎实的素描基础。无论何时何地，无论最终采用哪种方式和手段制作动画，必定要有动画师把最初的抽象设计概念画成具象的视觉化的草图。想要在这个领域中成功，技术是最终成果的基本保障。请记住：拙劣的手绘功底等同于失败的作品。

如果完全依赖电脑软件搞设计，无疑是作茧自缚。只有手工绘图和电脑绘图相结合，才是最佳选择，给我们提供取之不竭的创作动力和无限的上升空间。

我们在全书中插入了一些额外有趣的信息，而且已经用斜体字把它们标示出来了，还有一些附属的图片实例也是帮助我们形象、生动地去理解章节中的内容。希望大家在阅读本书的过程中，特别注意这些内容。

SOLID DRAWING

现在让我们开始吧!

在任何一次有关素描方面的文字性描述的浏览之后,你都会从中吸取到一些有效的素描技巧,因为它们都经过了时间的考验。为了提高素描能力,你应该且必须认真研究这些技巧。本书是我们几十年教学经验的总结,给大家介绍了一些我们自己的素描技巧和方法,且这些技巧和方法也是经过了长时间的实践和应用得以论证的。坦率地说,简洁的就是最好的。我们没有提供大量的数据,而且我们也不可能完全记住这些复杂的条条框框,所以在此我们提供几个容易记住且行之有效的方法。在之后的章节内容中我们会逐一介绍并展开。

勤学苦练才能成功,同样的道理,学习素描也一样。这是克服素描学习中的艰难阻碍最行之有效的办法,而且也是最不需要动脑筋的办法:那就是大量练习。可以尝试报个绘画班,学习并尽可能多画人体素描。随时带着速写本,记下各种突发的创意或是灵感,画下周围景观,也可以临摹你所敬仰的大师的作品。这些都是行之有效的好办法。当然,找一个称职的辅导老师,随时给你指导和反馈,那就更好了。

手腕放轻松

只有画好示意图(又称:速写、涂鸦),才能画好动画素描。画素描时,手要放松,自然握笔。

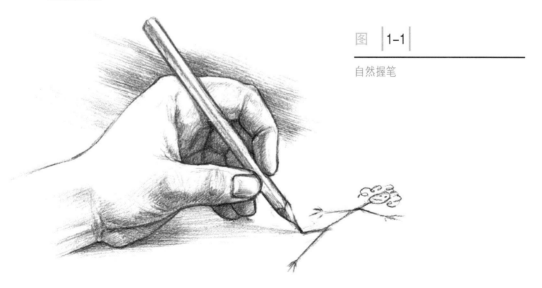

图 | 1-1

自然握笔

手臂、手腕、手指都要放松，自然握笔，这样做才能在动画角色的创造中塑造出各种造型多变但极具表现力的曲线或直线。画建筑背景时，要画出很长的直线；画复杂的对象时，要画出光滑的曲线。这些看似大幅度的动作，往往相较之下更有艺术展现力和生命力。而且光靠手指和手腕的运动，不可能完成这些"大动作"，所以手臂也要动起来。如果把画笔竖起来，笔尖与素描纸之间的压力也会随之增加，而运笔速度必然变慢，画出来的线条不够流畅。

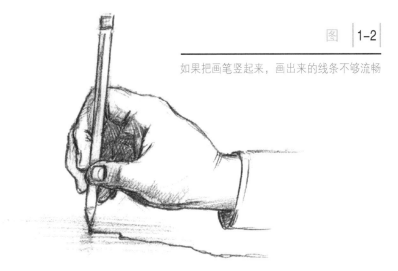

图 1-2

如果把画笔竖起来，画出来的线条不够流畅

由以上分析可知错误的握笔方式和手部动作，都会影响素描线条的质量。要立刻改变握笔方式，可能会有一些困难，但是，应该尽可能地做一些调整。至少要增强自己对这方面的意识并在以后的实际操作中加以改进。

常用素描工具是绘图铅笔，每种铅笔的硬度都有所不同，从 8B 到 2B 是软铅，从 H 到 6H 是硬铅，8B 铅笔所含石墨最多，6H 铅笔所含石墨最少，石墨含量依次逐级减少。炭笔或炭棒（有软、中等、硬 3 种区别）、钢笔（有蘸水笔，像是羽毛笔，还有带墨盒的钢笔，可以画出不同大小的点）、孔特蜡笔（一种软的粉笔状的笔）、蜡笔，这些都是常用的素描工具。不管是铅笔，还是其他长条状绘画工具，我们都可以采用两种不同的握笔方式（见图 1-2 和 1-3）。

注释

画素描是一件体力活。不仅要开动脑经，更主要的是勤动手。第一步，保持挺拔的坐姿。坐姿非常重要，不良坐姿将会导致颈部和背部肌肉受压以致不适，而注意力必然就会分散。最好用画架，把画板放在画架上，不用把画板放在膝盖上面，而非倚靠在画架上，这样手臂也会更加舒适。否则，你的手腕就要刻意地去适应一些比较难达到的角度，这样就会让手腕感觉很累。切记不要将手腕向内转，这样会限制住许多来自肩部肌肉带动的手腕转动，自然会束缚了画面的表现力。所以画短线，手腕发力；画长线，手臂发力。尽量让你的手腕保持一种自然且放松的状态，就像伸出你的手与别人握手一样自如。如果有工作台，那就更好了，身体和工作台要保持合适距离，方便手臂运动。与水平桌面相比，有坡度的桌面，更加适合画素描。执笔不宜太低，手指离笔尖太近不行，要有合适的执笔高度，一方面运笔更加自如，另外一方面，手掌也不会遮挡视线。

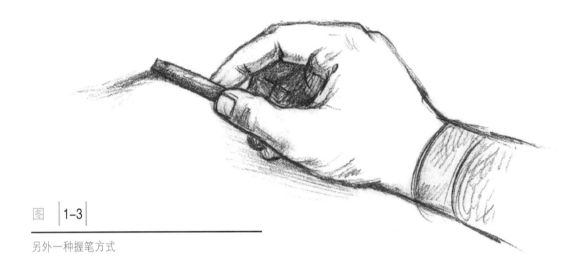

图 | 1-3 |

另外一种握笔方式

两种握笔方式各有千秋。以写字方式握笔,控制更强一些;另外一种,更放得开一些,适合画长线及大面积对象的表现。请记住,不要随意扭转手腕以至于在作画过程中不能轻松应对。自动铅笔,笔芯更细,画出的线条更有活力。在设计开始阶段,我们常常会用它。自动铅笔也有缺点,那就是画出的线条比较单一,没有软硬变化和宽窄粗细的变化,所以我们必须谨慎使用。画人体解剖或是修饰素描时,我们使用自动铅笔更加合适一些。

各种素描工具你都可以尝试,但是,开始学习素描时,要选择自己感觉最舒服而且要容易控制的绘画工具。

图 | 1-4 |

自动铅笔

因地制宜

对所有艺术家来说，找到合适的缩放比例，是一个令人头痛的问题。

现今有大量教授基本测量技巧的书籍，但是究竟哪种技巧是真正实用且便于记忆的呢？凭着多年的教学经验，我们为大家提供了一些更加简便和实用的技巧。

画动态素描时，急于求成是大家常犯的错误，看一点，想一点，画一点，总认为这样就会慢慢将表现对象跃然纸上，而往往会导致前后缩放比例不一，布局和定位的错误。这是因为我们的大脑在处理大量零散视觉信息的过程中，很难保证前后一致。而且无论是比例、位置还是空间感的设定，它们之间都是相互关联和牵制的关系，一错皆错。最后，我们势必浪费很多时间，用来调整各个部分的缩放比例。很多艺术家都遇到过这样的问题。有一些简单的技巧和规则，可以帮助大家解决这一难题。第一条规则是："画

图 | 1-5

怪物，在《美国英语传统词典》第 4 版
中的解释是吓人的东西

你所看见的，而不是画你所想象的。"这也是最为关键的一条。换句话说，要把你实际看到的对象如实地画出来。在画素描之前，素描对象可能已经在你的心中有了先入为主的影像，所以你就想当然地添枝加叶。这将会使你的努力前功尽弃。只有在学会如实地画好素描之后，再尝试艺术夸张才行。有一些教师，因为画派风格的原因，建议在素描中加入一些扭曲和变形，而恰恰这会影响你学习如何准确地表现好素描对象。在转向立体派之前，毕加索开始时也是一板一眼，有条理、合规矩。他也同样是先学习规则，然后再打破规则。

"先整体，后局部；先简单，后复杂"，这是第二条规则，也是最重要的提升素描技巧。这种技巧是描绘身体动作的最关键的技巧之一。因为这关系到我们将以何种方式去速写我们面前的对象。当然这样快速勾勒的方式有很多，在二维平面素描纸上，其中最快速且有效的方式是保留三维立体素描对象中的要素将其转变为平面图像。在早期的人体素描中，有虚拟的线条贯穿人体轴线以表现人体动态的总体趋势。所以动作线通常与人体脊柱或是中心线重合在一起，标示出人体动作的方向。

图　1-6

动作线

先画好动作线，抓住人体动作造型体现出动感，有助于接下来的各种比例间的测量。有了动作线，素描人体看起来就不会僵硬或是无精打采。下面是一些速写、示意图的例子，帮助大家理解这些概念。

先画示意图和动作线，有助于艺术家学习创立自己独特的、切实可行的素描风格，这是一个非常有用的方法。请记住，示意图只是草图，不是最后的素描完成品，不需要展现"美丽"或是最终的样子。

图 | 1-7 | 和 | 1-8 |

示意图

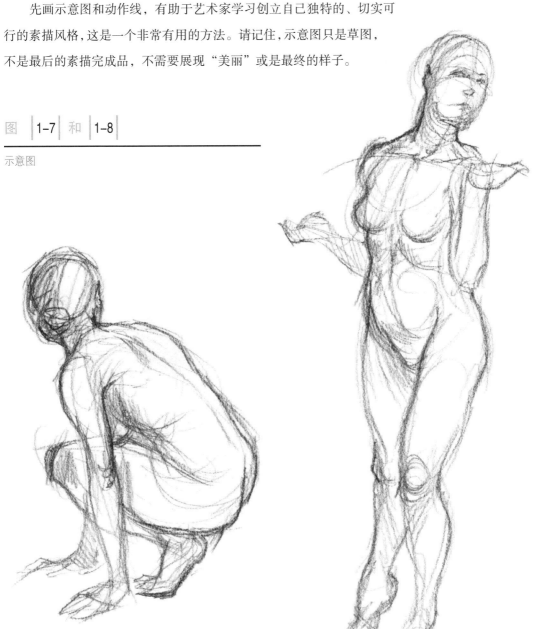

注释

很多初学者害怕同龄人和那些挑剔观众的讥笑，因为示意图看起来太粗糙了。事实上，你必须忽视外行的意见，对自己的素描技能有信心。作为一个专家，要有强大的心脏，敢于面对各种批评，不要胆小怕事，惴惴不安可不行。很多成功的大师都会使用这一方法，同样，你也可以成功。

图 | 1-9

由树枝搭成的人体

那我们还缺一些什么样的细节呢？我们可以加上一些骨骼框架、一些主要肌肉群，以塑造出人体体积。有了动作线条和附加的人体结构线条元素的组合，艺术家们就让素描人体看起来更加真实且更有生命力，但是请确保示意图的准确性，它可不是随手乱画！我们不是建议你不要仔细测量，也不是让你画一个全身僵硬的机器人，示意图只是勾勒人体结构，画出人体大概的动作造型。

这些一定会让你的素描技巧僵化。要先抓住整体，不要总是关注局部细节，这些可以在后期加上。我们真正需要的是一些简单而整体的结构表现，任何过度的细节表现最终只会毁了整幅作品。请记住，示意图只是速写而已，画出人体动作造型和基本动态就可以了。

图 | 1-10 | 和 | 1-11 |

各种各样的人体造型，有开有合

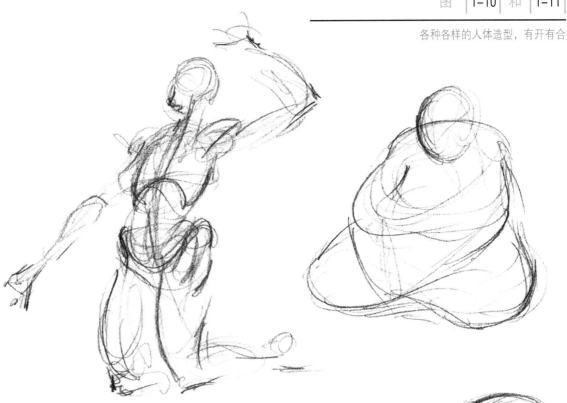

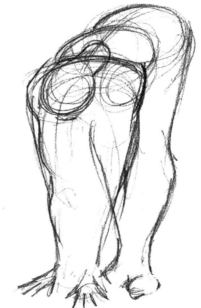

　　画好了人体几大部位，通常就可以看出大体的人体动作造型了。

　　自此，你会注意到，人体动作造型有开有合，可以说每个造型都有自己特有的个性。有的造型是开放型的，有的造型是闭合型的，还有一些人体动作造型中，既有开放型，又有闭合型，例如：奔跑中的人，四肢完全从躯干中伸展开来，这就是一种开放型的造型；跳水时，身体闭合，四肢和躯干就会有部分的重叠，这时整体轮廓画起来更加简单一些。

后面，我们会看到各种各样的人体动作造型。很明显，针对不同的人体造型，我们用不同的素描方法进行处理。松散的线条，更加适合画示意图。在画人体素描时，随着艺术家的手臂和眼睛从一处移动到另外一处，艺术家用连续的线条在素描纸上画出人体造型，与此同时，大脑不断地接收从肌肉反馈而来的连续的信息，让手部和眼部肌肉随时听从大脑神经的调遣和指挥，也就是说，要手眼协调，随着手臂和眼睛的移动，根据来来回回反馈而来的信息，艺术家就会随之在纸上不断地进行调整，画出流畅的线条，表现人体动作造型。在下一章里，我们将会更加详细地讨论速写和示意图，我们会把注意力放在速写的类型和风格上面，以适应不同的情况。

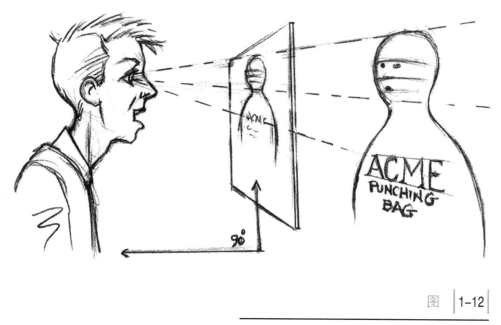

图 | 1-12 |

图像投影在虚构的平面上

缩放比例，让艺术如此神秘

缩放比例是什么？请记住，无论是画实际存在或想象中的生命，素描就是在二维平面素描纸上呈现三维立体素描对象（在你的纸上或手绘板上）。我们所用的素描纸，就像是一块虚构的玻璃平面，处在我们的眼睛和素描对象之间，图像投影在这个平面上面。

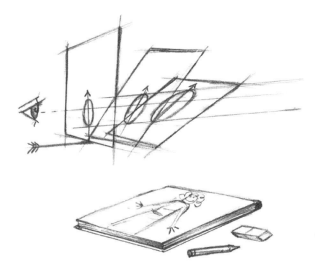

图 | 1–13

拉长变形

这是图像的任意一个截面。我们可以看到，如果图像向我们的眼睛方向移动，图像越接近我们的眼睛，图像就会变得越小。当图像进入我们的瞳孔，图像就消失了。缩放比例决定了图像的大小。如果透视准确无误，三维立体素描对象就会呈现在我们眼前。我们知道，我们眼睛所看见的，决定了虚构的玻璃平面上的图像以及图像的大小。为了避免扭曲变形，例如：极度地拉长，玻璃平面与我们的视平线必须保持垂直。

这就是我们为什么要在一个平面上面画画的原因。虽然变形的图像看起来可能会更加有趣，但是，在此这并不可取。如果玻璃平面倾斜，素描画面就会拉长变形。马车要在像玻璃一样光滑的路面上行驶，就要增加车轮与地面之间的摩擦力。要在石子路上滑冰，就要减少滑冰鞋与路面之间的摩擦力。同样的道理，为了增加摩擦力，艺术家会在素描纸下面垫上一块板子。缩放比例是一个测量和计算的过程，直接影响素描的精确度，简而言之，就是手工所画的和眼睛所见的是否匹配。那么如何对特定对象进行精确的测量？如果你看见图像在玻璃平面上面，那么你就会注意到它是平面的。也就是说，我们可以从两个方向进行测量，上下方向和左右方向。

图 | 1–14

在平面上，进行测量

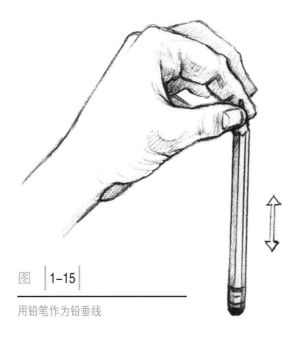

图 ｜ 1-15 ｜

用铅笔作为铅垂线

在现实世界里，测量的两个方向，实际上是指水平方向和垂直方向，垂直方向就是重力的方向。你可以用你的铅笔作为铅垂线，就可以找到垂直方向，然后，转90度，你就可以找到水平方向。

画素描时，画板上下边要保持水平，画板左右边要保持垂直。我们的素描纸，就像是一个"缩小版"的世界。意识到以上这些，你就会马上发现素描对象的尺寸与素描纸上所画的尺寸其实是一一对应的。以上两种测量都是上下和左右模式（无论是在现实生活中还是在画面中）。我们要测量方向（倾角）、尺寸、相对位置，这些参数决定了素描对象的形状。测量就是这么简单，我们自创了一套简便易行的测量方法，简称 A.S.P. 测量系统。

- A 代表角度
- S 代表尺寸
- P 代表位置

如果在素描过程遇到一些常规方式解决不了的问题，在这个测量系统里，我们还会用到辅助测量工具，或者说是备用测量工具。我们称之为"基本长度"（简称 HB），它是我们的素描画面中某一部分的长度，这一部分的长度很容易就可以测量出来，我们把它作为参照物，或者说是标尺，可以用来测量素描画面中其他区域的长度。如果在速写过程中其他区域的长度有问题，对比"基本长度"，我们就可以修正这些问题了。后面我们会更加详细地讨论这一工具。

角度是指素描对象长轴线方向的直线，相对于水平线或是垂直线，两条直线之间的夹角。长轴线是虚构的线条，贯穿于整个素描对象的总长（但也可能只是一部分，例如：手臂）。圆圈是一个反例，因为圆圈没有长轴线，也没有短轴线，只有一个直径。短轴线贯穿素描对象的宽度，艺术家很少用到短轴线，所以在此系统中我们忽略短轴线。拿一支铅笔，沿着素描对象长轴线方向，对比水平线或是垂直线，测量角度。在你的眼睛和测量对象之间，握好你的铅笔，铅笔要和在你前面的、虚构的图像平面保持平行，沿

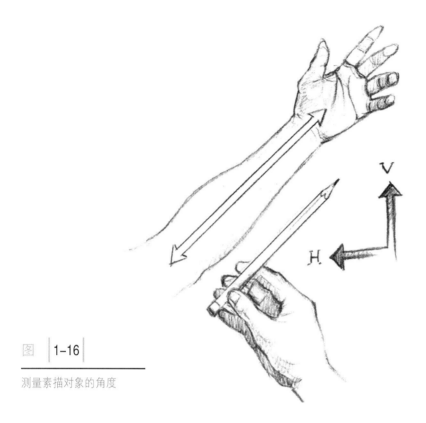

图 | 1-16

测量素描对象的角度

着长轴线的方向或是两个点的方向进行测量。因为你是在平面上面画画，所以没有必要指出铅笔的里面方向或是外面方向（靠近你的方向或是远离你的方向）。测量时就好像是连接上了一部巨大的彩色打印机，而不是三维立体空间。

经常使用这一简单的测量工具，多加练习，艺术家测量出来的角度，就会越来越准确。几乎所有的素描对象都适用于此方法，例如:鼻子、眼睛、树枝等等，都可以用这一方法测量角度，甚至是不规则的素描对象。因为不规则的素描对象大体上也有方向，所以，同样可以用这一方法测量角度。

在现实世界里，我们必须考虑在内的另

图 | 1-17

不规则的素描对象也有方向

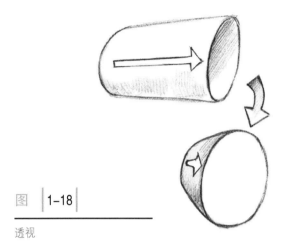

图 ｜1-18｜

透视

外一个要素就是相对尺寸。透视是一个非常重要的视觉信息，它影响测量尺寸的大小。受到透视的影响，素描对象的尺寸是相对的。透视是什么？让我们回到前面提到的玻璃平面，我们可以看到，如果三维立体素描对象沿着长轴线方向移动，在二维玻璃平面上的影像就会发生改变，类似于圆形变成椭圆形等诸如此类。而透视就是指这种改变，长轴线不再平行于水平线。

因此，如果有人伸手指着你，那么素描纸上所展现的人体手臂和你想象中的或是现实生活中的人体手臂，就是截然不同的。我们头脑中所形成的"标准"图像和眼前这个看起来有一点古怪的图像是截然不同的，我们就会强迫自己，把已经储存在大脑中的"标准"图像画下来，而并非我们实际所看见的。这就是为什么许多教师常常提醒学生们：要画你所见的，而不是你所想的。透视让素描对象的形状，在素描纸上发生了改变。当我们看着现实空间中的素描对象时，我们虽然理解素描对象，但是，面对着这个不熟悉的、平面的透视图像时，我们的大脑需要经过一番斟酌，才能逐渐地适应和接受它。

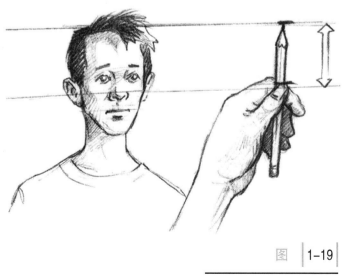

当我们画素描时，我们必须考虑素描对象的整体或是其中一部分的尺寸。那也许你会问如何测量相对的尺寸呢？在此我们就给大家介绍一个简单易行的老办法。拿一支铅笔或是其他长条形的绘画工具，伸直你的胳膊，胳膊远离身体躯干，铅笔的笔尖对准测量对象的一端，然后，测出另一端，在铅笔上，用大拇指做好标记。为了避免失真及变形，测量时，你要闭上一只眼睛。如果睁开双眼，图像就会有交叉，这是双目平行视差现象。

图 ｜1-19｜

用铅笔测量相对尺寸

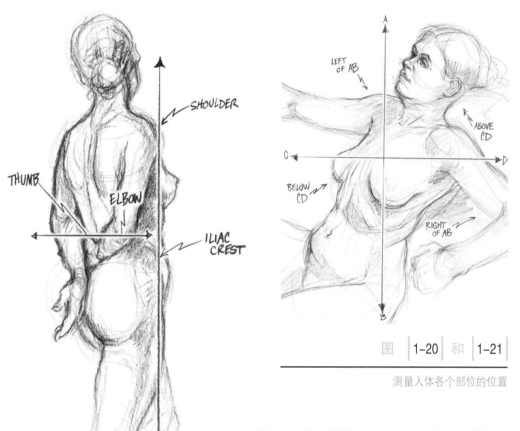

图 | 1-20 | 和 | 1-21 |

测量人体各个部位的位置

　　测量时，你的胳膊一定要完全伸直，这样做是为了保持前后一致，因为这是你的标尺，后面所有的尺寸，都要用这一标尺进行测量。现在你应该明白"6 头高"和"3 胳膊长"是什么意思了。我们说的尺寸仅仅是一个相对的概念，也就是说，素描对象各个部分间的比例关系。就如之前我们所了解的那样，所有测量都是在一个虚构的玻璃平面上，这里我们指的是素描纸上面，所以，你决不需要用铅笔对透视对象的第三个维度进行测量。测量两个对象之间的距离或是空间位置时，也可以采用这一方法。选择测量单位时，我们通常会选素描对象中较大的部分，而不是相对较小的部分，艺术家之所以这样做，一方面可以提高测量的精确度，另外一方面可以减少测量的工作量。

　　A.S.P. 测量系统中的最后一个要素就是位置。与角度和尺寸一样，位置也是一个相对的概念，在虚构的平面中，参考位置可以是相对的两个点或是更多个点。我们可以参

照垂直轴线，确定偏左或是偏右的位置；参照水平轴线，确定偏上或是偏下的位置。

　　还有一个办法，可以帮助我们确定相对位置，在事先画好的点的左侧或右侧画一条垂直线或是水平线并以比来确定与之相对应的点的位置，也就是判别它们是否能连成一线。因为如果素描对象之间有部分的重叠，那么它们的相对位置的测量就会变得非常重要。一旦画好了某一部分，再确定其他与之相对应的部分位置就变得非常简单了。在弄清楚素描对象各个部分的相对位置之前，我们可以只画一小部分，这样即使搞砸了，也只是一小块而已。

　　前面我们引入了"基本长度"这一辅助测量工具，它是指素描对象某一部分的长度，可以作为其他部分长短的参照。我们通常选择较大的、简单的、容易确定角度的部分，将其长度作为"基本长度"。一般情况下我们以躯干为例，将躯干的长度或是身体宽度作为"基本长度"，这样素描的整体比例就不会出太大的偏差。而且这样的参照"基本长度"必须直接取源于素描对象的本体以确保整体画面视觉效果的整体性和准确性。

　　参照"基本长度"，可以确定及提高素描对象中其他未完成部分的比例精确度，更可以以此来修改已经完成部分的比例精确度。在修正素描时，我们可以使用这一方法，

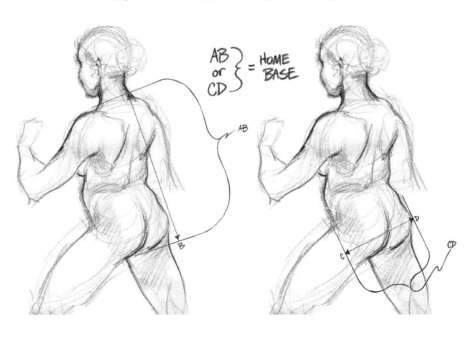

图 ｜1-22

人体躯干中的"基本长度"

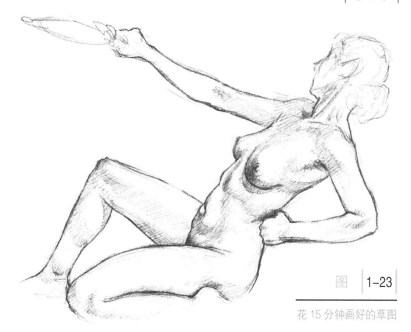

图 | 1-23 |

花 15 分钟画好的草图

重新估算各个部分的长度以将画面效果和比例达到最优程度，当然，这并不是唯一的方法。但是如果时间紧、任务重，这无疑是救命稻草。

　　形状问题与其说是与素描技巧有关，不如说是与思维模式有关。要想画好人体造型，就要多观察、多思考、多练习。我们已经说过，画椭圆形时手臂发力，手指、手腕、手臂都要动起来，这样画出的线条更加干净，也更加精确，其实实际操作的过程比我们想象中更简单一些。因为不规则的形状缺少精确性或是显而易见的特质，所以画不规则的形状时，我们通常只是通过手指发力进行一些局部细节的描绘，而不适合画大面积的体块。轻轻地向外弹动你的手腕来捏笔，可以画出非常直的线条。因为我们的手臂是球窝结构，所以挥动手臂可以画出完美的椭圆形。要画好人体素描，先画简单的轮廓草图，再测量，最后修改，使用这些非常简单的方法，我们就可以画好精确的造型，这就是成功的秘诀。

　　前面我们说过，画素描是体力活，包括了大大小小身体各个机能的运作，手指、手腕、小臂、大臂、肘关节、肩关节都要参与其中。用手腕，我们可以画好自然的弧线；肩关节是球窝结构，我们可以挥动手臂，画出完美的椭圆形。当然，只有不断地练习，才能灵活且放松地运用各个部位，才能画出完美的线条。切记要随时保持放松的状态、受控的风格手法，自然而然地形成这些良好的习惯。把细节部分留给手指和手腕吧。

　　最后，大家常犯的错误，其实都只是一些简单的测量错误，譬如：画人体素描时，

如果模特躯干被画得后仰太多，一些没有太多经验的新手就会错误地把身体其他部位画得过长以做出补救，其实这样做只会使问题更加突出。为了避免这一错误，你要坚持最初的测量，不要随便更改，更不能跳过测量这一步。还有要画出精确的素描，光靠直觉是行不通的，虽然有些直觉的确是个很奇妙的东西。如果工作条件有限，记住一句话：扎实的基础和技术可以弥补一切。你可以先画大致轮廓，这样不仅可以节省一些时间，而且可以为以后的工作打下基础。完成之后就可以逐步深入，先画一些整体的东西，不要画任何细节部分。

请记住：

- 先整体，后局部；先简单，后复杂。
- 随时保持放松的状态。
- 多余的线条随时可以用橡皮擦去。

现在，你需要将你的素描轮廓进行细致化的修正了。首先要搞清测量分先后，要按顺序进行，先要使用 A.S.P. 测量素描对象中较大的部分，然后，再测量较小的部分，因为较小的部分要参照已经画好的较大的部分，所以应该留到后期处理。修正素描应该毫不留情，工作草率只会助长坏习惯，而且将来会很难改掉。切记不要小修小补，要确保把素描中的错误统统完全改正。在修正过程中，素描看起来可能支离破碎甚至乱七八糟，但是，完成品一定会非常精致。门外汉不理解你为什么这么做，请你忽略外行的意见。更不要担心你的素描看起来不像照片那样逼真，要相信最后的素描一定会如你所愿。重要的是，按照既定的步骤，一步一步地画下去。我们总是想要快点达到成品的逼真效果而往往认为按步就班的前期过程太无聊，但只有掌握了扎实的基本功和长期的练习与努力之后，我们才能做到效率与效果的兼顾。无论是古代的大师鲁本斯（Rubens），还是当今的动画大师——来自迪斯尼动画工作室的格伦·基恩（Glenn Keane），很多伟大的艺术家都有良好的素描技巧，正如我们在这一章中所提及的一样。效法这些前辈的成功经验，你一定可以成功。

明暗素描

线条素描是人类伟大的发明。现实世界并非像连环画那样简单和有趣，只有轮廓而

已，其实它是由明暗、色彩、图案、焦点等要素构成的。为了让观众相信素描纸上的素描对象有重量、有质地，艺术家会用明暗素描这一强而有力的工具，即使是在单一色彩的运用下也能表现出三维立体对象。我们人类的眼睛可以辨识数以百计的明暗变化，然而，素描中常用的明暗变化只有 5 到 10 种。原因很简单，我们大脑中的知觉只需要几种简单强烈的明暗变化，就可以很好地对世界万物进行识别，这是人类长期进化的结果。过去，作为猎人或是采集者，我们人类不得不适应各种生存环境。结果我们的视觉系统进化得非常敏锐，但其实我们只要有简单的视觉线索就可以快速识别。在深林里，要想抓到鹿，猎人就必须具备快速、准确的辨识能力，仅凭一点点小细节，就能从周围环境中把鹿找出来。同样的道理，艺术家可以仅仅只用简单而又强烈的明暗对比，就可以让观众信以为真，只要一点点细节就够了。虽然我们心中都渴望素描呈现出更多的细节以展示作品的真实感，然而，事实恰好相反。你一定听过很多次："这件艺术品呈现了如此多的细节，以至于看起来就像是真的一样。"虽然这是外行对此的看法，但如果给外行们做一个测试，让他们看一些技艺高超的人物素描，他们会非常惊讶地发现那幅看上去最"真实"的画恰恰是表现手法最简练但最能把握整体明暗关系的那幅。

画素描时，我们常用浓淡法、晕�’法、交叉晕’法这三种方法进行渲染，表现明暗效果（见图 1-24）。

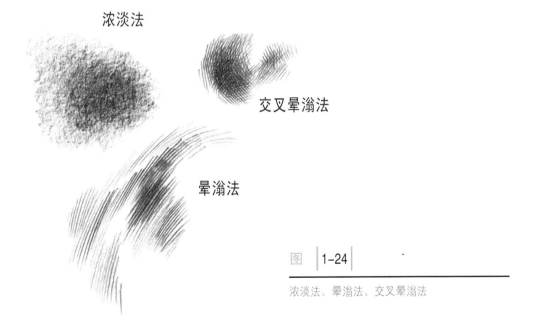

浓淡法

交叉晕’法

晕’法

图 | 1-24 |

浓淡法、晕’法、交叉晕’法

　　首先是浓淡法，这也是最简单的方法，用诸如铅笔、炭笔、孔特蜡笔等绘画工具以画出平滑的、无方向性的连续色调。通过调节画笔和素描纸之间的压力大小，艺术家可以画出各种浓淡变化，从一个色调到另外一个色调的过渡要既干净而又受控，这样才能使得素描更有层次感。

　　用浓淡法画出的素描，与我们眼睛所看见的事物最接近，特别有真实感。为了让明暗及色调过渡更自然，有一些艺术家还会用烟蒂或是麂皮擦拭素描画面。

　　其次比较常用的是晕滃法，它用一系列不同疏密、粗细、长短的线条的平行排列的

图　｜1-25｜

浓淡法

交织 画出各种色调。线条越短，越容易控制，画起来就越简单。艺术家可以选择同一方向的排线（达·芬奇的偏好），或是由不同方向的直线和曲线组成的排线。而后者常常会让人感觉像在绘制地形图，而且相较同一方向的排线法它更难以掌控。在实践过程中你一定会发现线条常常会一头粗，一头细，其实这是因为我们下笔重，收笔轻造成的。然而通常我们对画明暗线条的要求是要两头细，中间粗。如果不这么做就会造成一个问题：有些本来就线条比较重且深的地方再被一晕渲就会更加深。那么如何解决这一问题呢？我们可以用"拍打法"来解决，即线条可以从两个不同的方向进行排列而不再是从单一的一个方向进行，这样一来画面上的线条轻重就会比较均匀，最后晕渲一下画面就会让观者感觉很细腻。特别是我们表现长发或是大面积的明暗时，可以采用这一手法。

　　最后也是最常用的交叉晕渲法，它是一种类似于晕渲的手法，用不同方向的线条交叉组成的块面，画出各种色调。线条越短越密，层次越多效果越好。画素描中最暗的部分或是某一色值的区域时，可以用又浓又粗的排线。画明暗交界部分时，色值由深逐渐变浅，作为过渡色值，有时候晕渲法和交叉晕渲法这两种方法都会用。如果艺术家把交叉的排线都画成90度的直角，那么整幅素描的画面感觉就是单调且平面的，除非是刻意追求这种效果，否则应该尽量避免出现这种情况。要注意线条的粗细、间距以及交叉的角度，不要画成图1-26中的样子。交叉晕渲法耗时又耗力，所以要考虑表现对象和作品进度，根据实际需要，合理运用。为了让素描丰富多彩，有各种各样的变化，艺术家常常会同时使用晕渲法和交叉晕渲法，甚至是浓淡法。但是，如果使用不当，上述三种方法不能很好地配合在一起，素描画面在观众看起来就会有一些散乱，缺乏整体感。

图 | **1-26**

不要画出这样的交叉线条

　　有的艺术家还会用点画法，表现明暗。在起草图时，点画法太耗时费力，所以在动画制作过程中运用不适合。下面是一个点画法的例子。艺术家用不同大小的点、不同间距的点、不同重量的点，获得理想的效果。

　　要让素描有三维立体感，至少要有明、暗、中间过渡三个色值，也就是说要有明面、

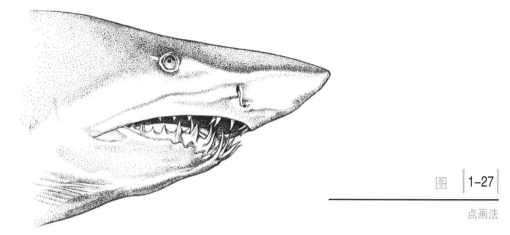

图 | 1-27

点画法

暗面、过渡面。一般而言，多一些明暗色调的对比，三维立体感也会随之更强一些，效果更好一些，戏剧性更强一些。有一些素描作品常常会顾此失彼而缺少必要的中间过渡面，使得画面中有暗部太暗、亮部太亮的失衡情况，其实只要加上一些灰面，就可以帮助你解决和避免这一问题。在角色设计和背景设计过程中，艺术家要重视这些问题，合理地处理明暗变化，既要考虑风格和戏剧性，又要兼顾可读性和清晰度。

图 | 1-28

有各种明暗色调的场景

另一个需要我们考虑的要素是光源的类型和方向。下面是一个最基本的实例，单一光源照射下的球体，有明面、暗面、中间面，还有阴影和反光，它包括了所有基本色值。

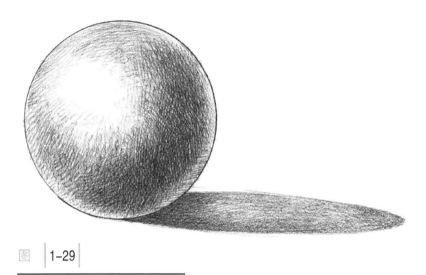

图 | 1-29

单一光源下的色值

反光可用来提升球体的圆润感，但需注意的是，反光部分的亮度是远远不能超过高光部分的。在动画素描中，渲染要适度。特别是在角色设计和背景设计过程中，渲染可以相较其他部分适当的更多一些。根据一般需求而言，相较之草图与线条素描的技巧，渲染的技巧相对更次要些。所以艺术家应该集中精力，重点发展画草图和线条素描的能力。虽然有了电脑绘图的帮助，画素描变得越来越容易，但是，艺术家仍然必须要有清晰的明暗概念，在制作过程中，只有这样才能创造出更好的动画作品。

线条

要画好素描线条并非想象中和看起来的那么简单，更不是一句话就可以说得清楚、讲得明白。这不仅关系到我们的握笔，还关系到我们在创作过程中积累的经验技巧。譬如，在速写中的线条，也不是要线条多干净，但是清晰可读仍是最重要的要素。在此，我们要注意线条的粗细和浓淡（我们可以快速挥动手臂，画出干净的线条）；而一些相对轻柔、缓慢的指间技巧更适合处理一些柔和且局部的画面，不太适宜用来表现富有戏剧性和画

面冲击力的动画片。通常线条被用来勾画轮廓以及显示结构的变化，然而在现实生活中，这些线条并不存在。在二维动画素描的清理过程中，轮廓线和显示结构变化的线条非常重要。虽然在一件精致的艺术品中，线条可以千变万化，有百种风格，但是，对动画师来说，简单的就是最好的。草图中额外的线条不是问题，它们是艺术家在构思过程中的产物，记录了艺术家的创作过程。上述这些介绍可能看似只是一个概述，但以上我们讨论过的所有有关线条的技巧及问题都是至关重要的。

章节总结

动画艺术家必须重视素描技巧，并且要对这些技巧多加应用和实践，因为这是成功的关键，还要掌握基本的测量方法，并且学会使用各种素描工具。测量角度、尺寸、位置时，要会用基本的测量技巧，会用铅笔进行目测。学会使用浓淡法、晕溽法、交叉晕溽法这三种常用的渲染方法。所以素描的线条是至关重要的。只有掌握了扎实的素描基础，才能画好速写，画好动画素描。

练习题

1. 找一块有机玻璃，在上面画上一些景物或静物，之后以此为参照，再次在素描纸上徒手画一次同样的东西，最后将两组进行对比。

2. 拿一支铅笔，测量任何一个你想测量的素描对象长轴线的角度，然后与有机玻璃上的图像中的角度作对比。

3. 画一棵大树，以树干作为测量单位，也就是说，其他部分的长度都要参照树干的长度。再回到我们的工作室，我们可以画一个房间，以椅子或者是长凳或者是其他任何东西作为测量单位进行测量。

4. 找几个素描对象，让它们分散在不同高度、不同距离的地方。用本章介绍的角度和尺寸的测量技巧，测量它们的相对位置。

5. 参考照片（包括人体），按照不同透视，徒手将其画下来。用描图纸把照片中对象的轮廓画下来，然后将两者对比一下。换一个素描对象，可以是动物，也可以是静物，同样地，画两幅素描，然后对比一下。画素描时，你会选择哪一部分作为"基本长度"？

6. 分别画房间内饰、房间外部建筑结构，练习 A.S.P. 测量技巧。要自由且自主地先画草图，然后测量分析。

7. 设定一个灯光或是两个灯光作为光源，分别运用本章介绍的三种渲染方法画同一静物，体会三者之间带来的不同画面感和质地感。

8. 参考对比强烈的黑白人脸照片，用晕渲法画素描，先画一幅，只有一个方向的线条，然后再画一幅，有多个方向的线条，比较两者的不同。

9. 选择同样的一组静物，先用较多的明暗变化画静物，然后减少明暗变化，例如：让色值变化减少，再画同一静物，比较两者的不同，体会强烈的、更加复杂的明暗变化，给观众带来的不同感受。

10. 用手指发力，画椭圆形，然后再用手臂发力，画同样的椭圆形，注意形状和线条的区别。练习画数字 8，要有各种不同的尺寸变化。

11. 找一张素描纸，改变握笔力度、执笔的角度，练习画粗线和细线，画满整张纸。虽然看似就简单易懂，但其实与前面的练习一样，这个练习在于锻炼手眼的高度协调。

12. 用直线、曲线以及各种渲染方法画静物，注意如何通过明暗变化表现空间感。分别用 HB、2B、4B 铅笔画素描，比较它们的变化，体会它们各自不同的画面表现能力。

13. 在街头广场、动物园或是超市，用软炭笔画速写，学会选择各种不同且合适的线条去表现人物或是动物。

问答题

1. "先整体，后局部；先简单，后复杂"是什么意思？

2. 至少要有哪三个明暗色调，才能表现素描对象的三维立体感？

3. 缩放比例是什么？如何测量？

4. 素描中常用的三种渲染方法是什么？

5. A.S.P. 测量方法是什么？

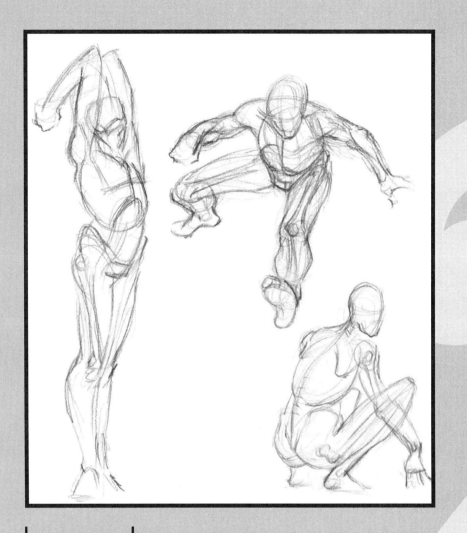

轮廓素描

理解动画制作要从画示意图开始的根本原因，学习如何把示意图完善成为人体素描

明白示意图是未来更多创作的必要基础

系统学习画轮廓素描，学习如何把轮廓素描发展完善成为人体素描

学习如何将轮廓素描和明暗素描融为一体

学习示意图和连续素描之间的关联

简介

对动画艺术家来说，理解示意图和速写的本质非常重要。示意图、速写、涂鸦，从这些特定的名字我们就能明白，这是一种速记视觉符号，无论是对于静态对象，还是对于动态对象。素描不仅仅展现了对象的外形，而且揭示了对象的本质和特性。在这些速记符号中，我们探解的是素描对象的状态和表达是否准确。静态可以是枕头上面的一根羽毛，或是 7 吨重的腕龙站在沙洲上，正在下沉。动态可以是一只蜗牛正在缓慢地爬过一座花园，或是一只飞鹰正在以每小时 100 英里的速度向下俯冲。一幅示意图中必须要有动作线（而且这条动作线的表现手法要相当稳定）。动作线又称行动线，是虚构的轴线，与对象形状的长度方向或是宽度方向在一条直线上，沿着动作的方向或是对象的主要形状方向运动。

THE QUICK SKETCH

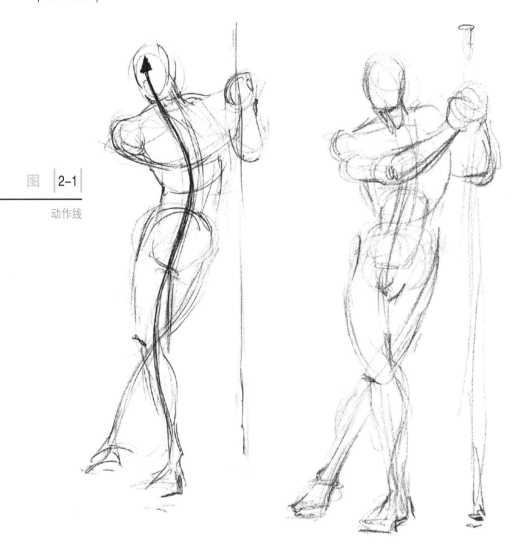

图 2-1

动作线

线条、标志、涂鸦

　　我们知道线条是一个抽象的概念，线条不是任何特定轮廓或是边缘的一部分。对初学者来说，这是一个很难把握的概念。因为初学者大都有个坏习惯就是：只是简单地画出对象的外形轮廓而已，而不能真正理解肌肉与动作之间的内在关系和动力。内在动力可以指很多东西，例如：动作线、标记（指骨骼或是基础）、肌肉张力、服装或是表面变形等等诸如此类的结构。在角色设计开始阶段，作为一种速记符号，线条可以用来表现各种感觉，例如：几条粗线，可以是表现质感的，也可以是表现紧张感的。

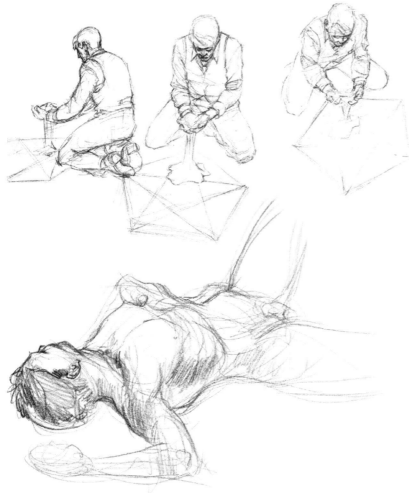

图　| 2-2

不同的示意图

| 注释 |

标志？

在这里，我们说的标志，不是指华盛顿纪念碑，也不是总统雕像山，而是人体解剖元素，它帮助我们找到身体各个部位的位置，让各个部位各就各位，例如：胸部骨骼和肚脐，帮助我们找到了躯干中线；锁骨和髂嵴的位置，让我们找准了肩部和臀部的倾斜度。

| 注释 |

随着脊柱移动，动作线也会因此发生相应的改变。

一般情况下，脊柱移动，动作线会相应地发生改变。虽然人体躯干是全身中最有可塑性和弹性的组成部分，但一旦发生扭转或改变，就意味着身体动作的变化。

　　有经验的艺术家在画简单的轮廓草图时，都会牢牢地抓住对象的内在动力。关键就是如何使用和处理线条，这是一个技术问题，因为线条的质量和布局，暗含了很多信息。观众可以从示意图中获得很多与素描对象未被清晰描绘出来的细节部分动态效果有关的线索。

　　示意图看起来可能有一些随意，甚至是松松垮垮，但是，它其实有一定的节奏和韵律。

注释

使用炭笔和铅笔

刻画太过度会让画面颜色过深，素描就没法看了。一开始画素描时，用笔要轻要浅，然后再逐步深入，在描绘的对象中加入明暗调子来丰富画面。在此还要提醒各位，一开始最好不要用炭笔画素描，而要用铅笔。因为铅笔的主要成分是石墨，石墨不仅仅可以用来画画，而且它还是一种润滑剂，可以增强画面质感。而炭笔画出的线条则断断续续。并且，炭笔刻画的画面更容易哑光，润泽度不够，反而会将有些需要突出的细节形成视觉上的突兀。

速写中一些附加的线条，通常展现能量、方向、重量或是其他隐含的、复杂的意思。自由的铅笔涂鸦，让对象的体积立刻呈现在观众眼前。一些附加的线条，显示出艺术家琢磨对象的体积和形状的思考过程。如果没有这些线条，速写就不可能包含这么多的信息。但是初学者却常常会因此而感到不安，因为这些涂鸦不像照片那样写实。之所以会这么想是因为他们没有意识到，如果没有对表现对象的本质特征拥有一个透彻的了解，那么画出来的东西也将失去生命力。在动态素描课中，我们常常告诉学生，速写中有多余的线条，没关系，不要太在意。但是每条线条都应当是整体中的一部分，且每条线条的质量都应是经过深思熟虑的。不要为了涂鸦而涂鸦，涂鸦是为了画出对象的体积。一段时间之后，上动态素描课的学生就会明白每一幅细致、精美的画作都是经历这样的一个过程后才能呈现出来的。多画一些示意图是会有很多好处的，艺术家可以得到更多实践，发挥得更好，这就像运动员一样，在开始比赛之前，要做好热身运动。

从某种意义上来说，艺术家也是运动员，在这个过程中需要有耐心、专注，才能成为一名一流的艺术家。艺术家成功的秘诀就是：天才加勤学苦练。

图　2-3

动物骨骼和人类骨骼有一些相似之处

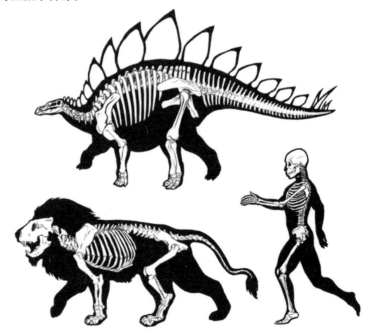

图 | 2-4

骨骼示意图

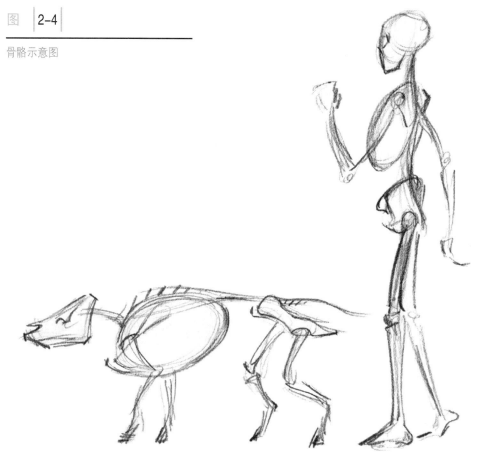

生物

　　生物包罗万象。作为一名艺术家和动画师你可能随时被要求画树木、恐龙、细菌、外星人或是 19 世纪英国的恶棍，种类如此众多，有时甚至是些你根本想不到的东西，所以掌握这些不同生物的共通之处和基本的表现技法就至关重要了。我们通常会根据生物结构特征进行分类。这就意味着练习素描时，我们会把人类、狮子、剑龙放在一起，归为一类，因为其骨骼、肌肉以及运动方式有一些相似。

　　动物的骨骼或是肌肉一点点的改变，都会大大地影响动物的运动方式，包括：奔跑、滑行、行走、飞行等等。一旦理解如何通过线条和造型的概括来简化这些生物，一切就会变得异常简单，例如：椭圆形代表肋骨、一根线条代表脊柱、马鞍形代表骨盆，有了一个框架之后，再画四条腿的动物就简单多了。

　　动物运动的推力通常是沿其脊柱方向或是平行于脊柱方向的（烦人的动作线又来了），因为动物脊柱的方向和动物长度的方向在一条直线上，所以脊柱的方向自然而然和动作线的方向一致。尽管动物的肩胛带和骨盆存在一些差异，但是动物运动的路径和形式都差不多。当然动物体积、四肢比例、骨盆和四肢的类型、脊柱的灵活性，这些因素都会影响动物的运动方式，例如：猎豹高速奔跑时，可以最大程度伸展其四肢，因为它的脊柱又长又灵活，可以带动整个身体的上下运动。然而，乳齿象只能慢慢吞吞地移动，因为它那柱子一样的四肢非常僵硬，步行只能用来支撑其庞大的身躯。

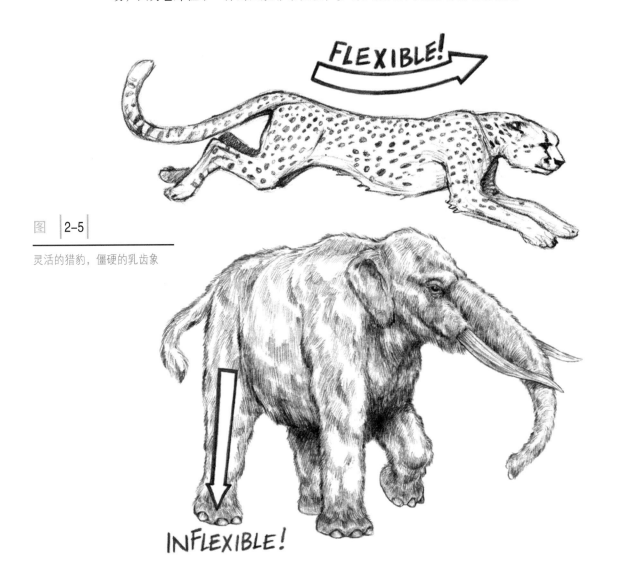

图 ｜2-5｜

灵活的猎豹，僵硬的乳齿象

图 2-6

示意图，类似的线条

画完动态的狮子之后，你就会发现，绘画狮子并不是想象中的那么难以下手。虽然狮子和人体的结构有一定的区别，但是，用来画人体的简单形状，稍作改变也可以用来画狮子，所以有时绘画的方式是互通的。以此类推，我们可以将任何一种动物的形态和动作的分析和研究从人体的结构分析中得以解决，所以，我们用来画女子跳水时大幅度的、简单的手部动作，也可以用来画飞鹰，甚至可以将飞鹰又改成人或狗甚至是羊，一切皆由它们之间的互通性。

画素描无疑是个手工活，确实需要一些时间才能完成，在第 1 章中，我们已经讨论过这个话题。画素描时，艺术家要手眼协调，要把眼睛所看见的如实地用手画出来。

但是，在画动物素描之前，艺术家还是需要对动物做一些研究才行，例如：海龟运动的方式和人类游泳的方式截然不同，因为龟壳直接与脊柱相连，使其僵化，限制了海龟的运动。

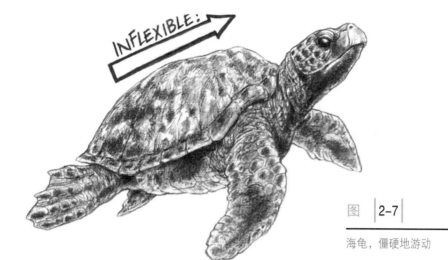

INFLEXIBLE!

图 | 2-7

海龟，僵硬地游动

　　海龟虽然依靠脚蹼划水，但脚蹼是可以独立于身体自由移动的器官，所以它能自如地活动。但当一只看起来像是水母或是鱿鱼的动物出现在我们面前时，这种情形便被发挥到了极致，原先动物与人类生物形态的相似性荡然无存。虽然水母触手自然而然地摆动，让它展现出异常柔软和妩媚的造型曲线，但即使在这样一种动态过程的表现中，我们仍只需通过自如的手指和手臂的运动和配合一样能驾轻就熟，小菜一碟。

　　动物一般都有自己特有的流线型的身体，而其身体各个部分的运动和变化都因这种特殊的身体曲线而定。所以在速写中，要展现动物自然的运动曲线，必须要符合这种动物本身身体构造的某种特性。

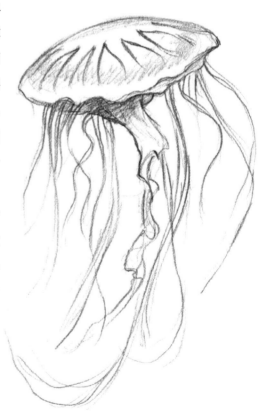

图 | 2-8

水母触手自然而然地摆动，
让它展现出柔软的身体造型

无论是连续素描或是停格素描，甚至是一系列的示意图或是速写，它们都是按照时间先后次序排列，去展示角色运动过程中不同的动态。再联想一下停格摄影，你就会很快明白：不管是手工绘图还是电脑绘图，连续素描始终是动画制作流程的第一步。因为，动画师和艺术家分析角色动作以及制作完整的动作蓝图都要以连续素描为基础。只有把注意力集中在动作线、动作的表现质量、合适的缩放比例这些关键信息上面，动画师才能制作出生动而又令人兴奋的动画片，并且这是一个自然而然的结果。所以不要再在细节或是完美的轮廓上面浪费时间了，事实上，它们只会让对象和其运动过程缺乏真实感，诸如此类的细节处理还是把它们留到动画制作后期吧。

永远记住一句话，画素描就是一个解决问题的过程。一般在素描创作过程中，艺术家在素描纸或是其他画作上或对象上画上一系列的记号，尝试在画纸上更好地重现素描对象，以让观众信以为真，认为画面中的物象是立体且真实存在的复制品。当然，要顺利完成这一工作，艺术家要有坚实的素描技巧以及画面表现力（例如对画面色彩的把控以及对画面透视的展现）。

静物

速写对象也可以是静物。我们大多数人都在实地写生过建筑物、赛车、马拉旅行车、山石等等这些我们熟悉的静物。

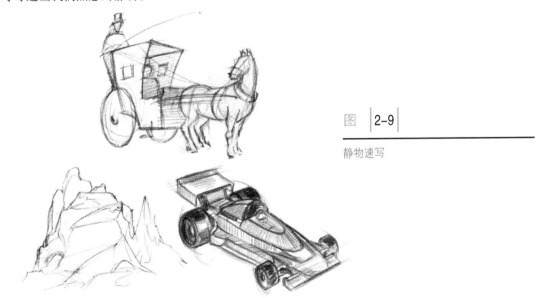

图 | 2-9

静物速写

画静物时，没有动作线，甚至完全没有动作，艺术家们可以通过速写技巧的使用来加上一些与场景有关或是与素描对象有关的有价值的信息。画动物速写或是静物速写，尽量减少或略去一些不必要的线条，让描绘对象快速在画面中呈现其特征对每位艺术家而言才是最重要的。

图 | 2-10

静物速写

画速写，关键要抓住和搞清哪些是描绘物体过程中必不可少的信息。在了解树木整体结构之前，我们并不会关心树皮的质地和纹理。有一些艺术家觉得自己更加适合且更乐于画风景画或是结构质地清晰的物体，而不是角色设计，所以他们往往会从事背景设计工作。

线条、钩子、坠子

线条的轻重、粗细、清晰、重度与否的各种运用都会增加物体的立体感，让观众产生视觉暗示。画速写时，随着艺术家手臂的挥动，线条随之会产生各种粗细或轻重的变化，立刻赋予画面勃勃生机。

粗线用来表现素描对象的重量或是素描对象与观众之间的空间距离。这是我们的大脑对粗线的反应所造成的，粗线意味着素描对象很沉或是素描对象离观众很近。重复的线条赋予素描对象动感或是焦点模糊，通常用来建模。艺术家在修改或是界定某一区域时，会用重复的线条。

图 | 2-11

示意图，多变的线条

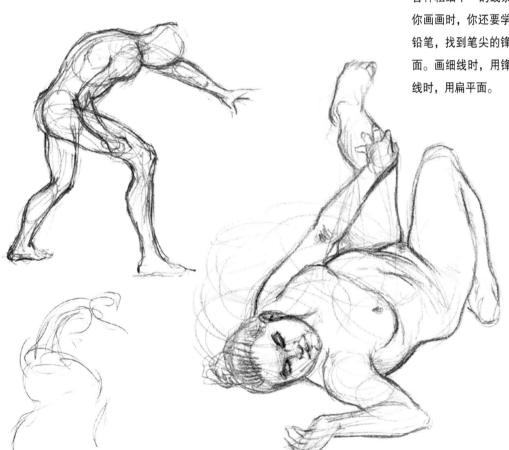

注释

之前我们就说过画画是个体力活，所以现在让我们说一说如何控制使用画笔的力度。铅笔、钢笔或是其他绘画工具，都可以用来画画。不管如何握笔，抓紧一些或是松一些，手指离笔尖近一点或是远一点都可以，只要你可以随心所欲地改变力道去画出各种粗细不一的线条就行了。当你画画时，你还要学会随时转动铅笔，找到笔尖的锋利面和扁平面。画细线时，用锋利面；画粗线时，用扁平面。

运用松散的线条，可以让素描对象看起来更加柔和、模糊，还可以通过它去改变场面的距离感、景深，甚至可以表现素描对象的深度。

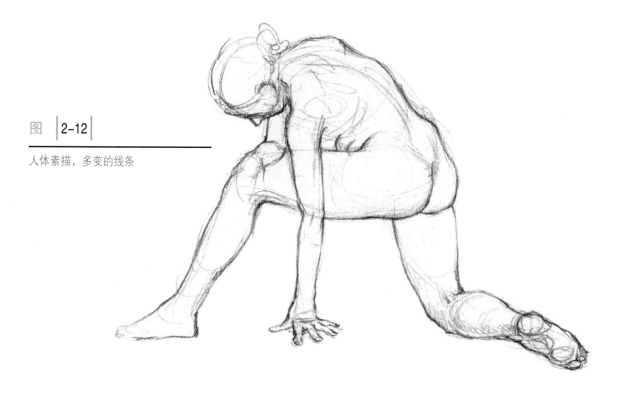

图 | 2-12

人体素描，多变的线条

在图 2-12 这个例子中的图示，相信比我们再多的讲解更能说明问题。所以建议多看一些近现代或古代大师的作品，它们将会使你受益匪浅。

从示意图到完成的素描

请注意，示意图是一种速写，其作用是抓住表现对象的整体动作和造型，没有具体的细节和特征的描绘（这点很重要！）。它是为我们之后的深入刻画所构建的一个基本框架。

那么用什么方式和手段，才可以把示意图变成完整的素描来呈现呢？一种顺理成章的表现手法是：把已有大体动作造型趋势和倾向的速写转化为有轮廓和结构描绘的素描。其中，我们可以通过用橡皮擦去多余的线条，再加上一些轮廓线来完成，例如：

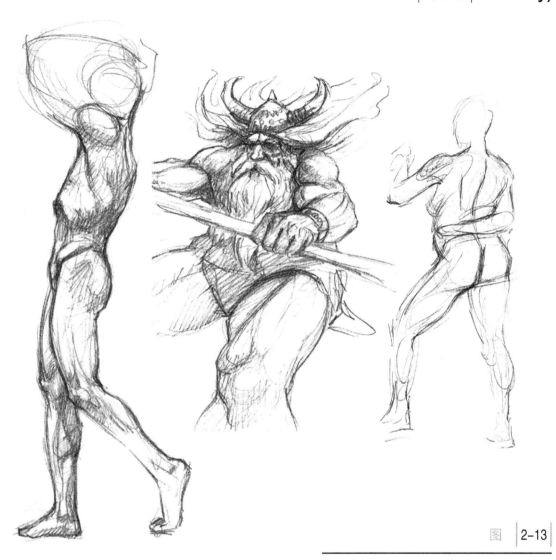

图 |2-13

示意图，很多改动的线条

在股骨上，加上股四头肌；在肋骨和骨盆上，加上肌肉，增加一些具体的细节，但仍然保留示意图的基本框架，一个相对完整的素描就基本完成了。

在示意图中，线条一般都是画得很快很潦草。下一步，我们就要擦去一些"游离"的线条，强调角色动作的方向（在一些相对夸张的动作中，我们也可以用这样的方法处理），明确人体骨骼结构和肌肉形状的线条。因此，这一阶段是整个素描过程中最重要的阶段，关键是要画好人体各个主要部分的结构（在这个例子中，素描对象是人体）并

使得人体的线性结构更加明确，更加接近真实的人体解剖,用粗线画大腿（前面和后面）、小腿（前面是骨骼，后面是屈肌）、宽大的胸廓、锁骨、肩部肌肉、背部脊柱和肌肉、骨盆（上面是骨骼，下面是肌肉或是脂肪）、上肢（大臂骨骼和肌肉，下面是肱二头肌，上面是肱三头肌）以及颈部。用粗线画人体，让人体素描看起来有一些黑（所以请小心别画太黑了），但这不是最后的成品，只是结构素描而已，所以不必太担心。

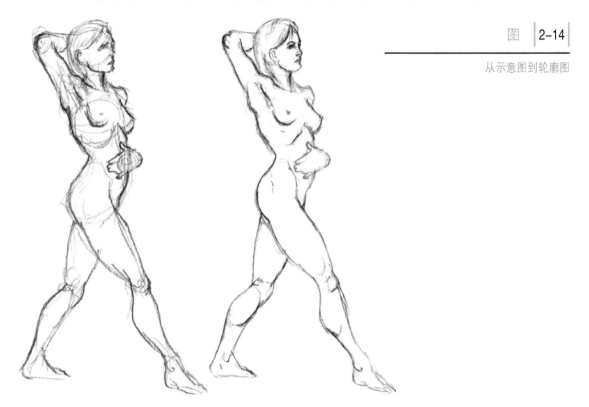

图 2-14

从示意图到轮廓图

在保留素描对象基本结构和关系的前提下，我们可以简化线条或是加上一些线条。当然一些在开始阶段用来帮助我们勾勒出角色整体造型、体型以及线性动作的辅助线条在此可以擦去了。我们只需专注于对角色结构完整性、缩放比例重要的那些线条。请记住，万物都有特有的"造型"，即使是一把房门钥匙也有造型，一辆汽车也有造型。万物皆有某种特定的方向性，至少它们都有一种稳定性在其中。所以在你画素描时，必须要抓住素描对象的整体结构和关键特征。

画人体时，你必须要做的是抓住人体结构；同样的道理，无论是画动物或是静物，不管它们的体积是大还是小，一样也是抓住它们的主体结构来进行素描表现。例如：法

拉利有大零件（引擎盖和轮胎），也有小配件（镜子和螺母），还有动作线（在这个例子中，动作线是固定不变的）。在示意图中，我们抓住的是表现对象的大体造型或部件间的关系，所以可能在线条和画面上看起来略显松散。在第二个阶段，经过修改之后，轮廓素描将会使画面感觉更紧实，图中法拉利的车身（图 2-9）、引擎盖区域、轮胎等等，看起来也会随之更清晰。

画赛车、水牛、桥梁、奥林匹克短跑运动员，都可以采用同样的方法，就拿人体来说，我们一般的动作造型都是由手臂和手腕的运动形成的，而并非手指。所以在画面表现特别是在动画的画面表现中我们只需要表现出这些肌肉的曲线和基本造型构造就能彻底地表现出其中的力量。正如我们之前所强调的，动画素描需要外观、整体大关系和比例的精确，而非太过拘泥于小细节的处理，即使是电脑绘图也亦是如此。

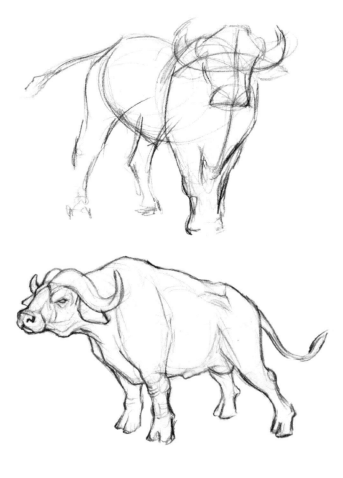

图 | 2-15

水牛，从示意图到轮廓素描

动物

画静物时，你可能会想要用照片或是图片作为参照，然而，照片里包含了太多的细节（或是包含了过多的细节），所以，不知不觉中，你就会受到一些负面的影响，你总想在素描中加入更多的细节而破坏了最后的画面效果。如果主题是人或是动物，那么，你应该参考人体解剖和动物解剖，这些研究工作非常重要，所以光有这些还不够，你还需要多观察生活，看一看照片和纪录片。不管画什么，第一步，还是抓住素描对象的整体结构和大体

关系进行打底，之后再在此基础上进行深入。其中的重要性显而易见，因为素描对象的整体结构、动态以及感觉是细节描绘所不能提供和支撑的。而且，太多的细节会掩盖了艺术家想要表达的主题，例如：画狼时，狼皮的表现和描绘很重要，但是更重要的是，要把狼奔跑时跳跃的动作画出来，还有狼愤怒时咆哮的样子刻画出来，这些才是真正的关键要素，因为只有整体描绘才能让我们了解到狼的个性和外部特征。

多参考各种优秀速写作品的步骤详解并细心领会其中的要点，渐渐地你就知道如何抓住素描对象的关键元素并进行深入了。

图 | 2-16 |

从示意图到轮廓素描

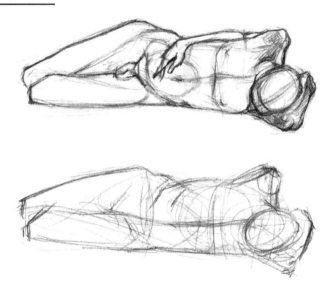

在本节中，我们已经注意到，从示意图到最后的素描成品，从始至终，表现结构和肌肉的部分关键线条却是被始终保留的；同样的道理，如果不是人体而是其他素描对象，这样的方法也同样适用。

示意图，不仅仅是手部动作

事实上，在所有示意图中，人体示意图的表现手法是个特例。其实某种程度上我们的人体就是一幅"示意图"。一提到示意图我们就会想到人，因为只有人才能够绘制出各种各样的示意图，人才是示意图的创造主体。因为在跳舞或是做运动时，我们可以摆

出各种各样的造型。为了更好地理解我们所看到的各种造型，在素描纸上面画好素描，学习人体解剖和运动力学绝对非常重要。在第 1 章中，我们已经讨论过这些问题。画人体素描时，请记住，抓住动作造型是最重要的（动作线，还记得吗？）。画人体时，你不一定非要从头部开始画，坦率地说，与头部相比，脊柱、肩部、躯干，这些身体部位对人体所摆出造型的影响相对头部而言更多一些。而将头部和腔部描绘作为人体速写中最重要且需要最先入手的部分来处理的想法只是一些人的思维定势而已，其实并没有明确的规定或方法说一定要从头部开始创作。

　　下面是一些例子，有各种各样在不同的素描处理和表现阶段的实例。其中有的人，矮矮胖胖；有的人，健硕无比。虽然表现的对象各有千秋、性格迥异，强调的重点各不相同，但是其中的共同点是：用准确的视觉表现手绘以及缩放比例来表述和描绘对象。

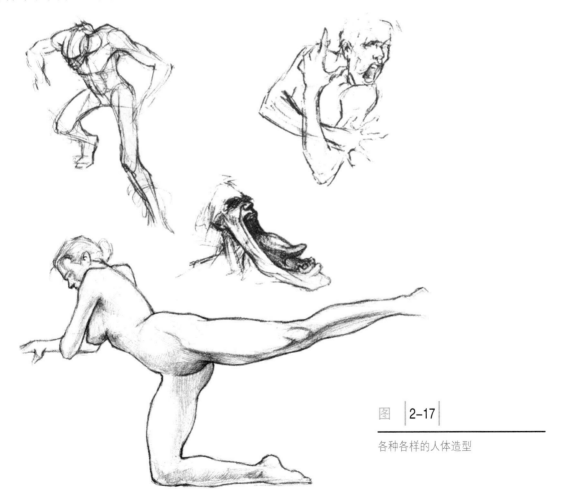

图 ｜ 2-17

各种各样的人体造型

下面是两组示意图，包括了从开头至结尾的整个创作过程。你可以将这一过程临摹下来，作为你日常联系中的一部分，并在你日后的作品创作中加以应用。

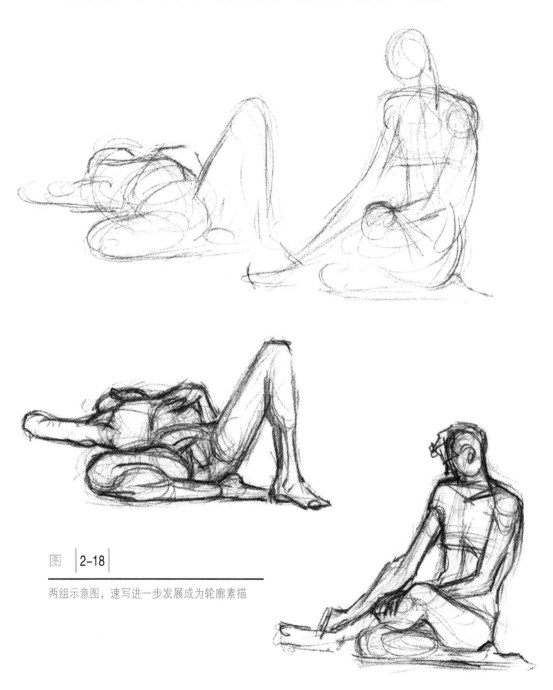

图 | **2-18**

两组示意图，速写进一步发展成为轮廓素描

下面有一些例子，我们通过对人体骨骼的造型加以强调以展示并说明它在绘画过程中对于表现对象动态效果的重要性。

图 2-19

人体示意图，简化了的人体骨骼

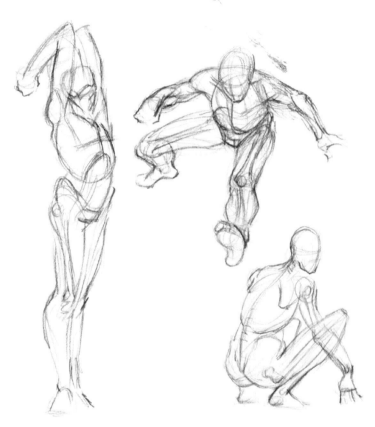

接下来，让我更一步来讨论静物的轮廓素描，用过于繁琐的语言文字来说明静物轮廓线只会令人费解，所以，在这个阶段我们会用更多的实例来提升你的感性认知。在图 2-20 中举了两个例子，特别是第二幅图，它会帮助你更好地理解我之前提到过的理论知识。

图 2-20

从生活中学习：进一步了解静物轮廓素描

轮廓素描能赋予一切!

现在，让我们回到如何把速写转换成线条素描的问题。轮廓素描是线条素描的一种，它意味着只是运用简单的线条我们就可以把所要描绘和表达的对象精准地复制下来。这时，你可能马上浮现出许多疑问。什么样的线条才是真正具有表现力的? 在看过那么多动画片和卡通片之后，你一定认识到这种形式的单线会是符合要求的线条。那就再仔细看一看这些线条语言，相信你就会找到其中的真谛。

在法国、西班牙、北非的一些洞穴中发现了史前壁画，这是生活在几千年前的古人的作品。在一些图画中出现了人和动物的形象，而且画风已经相当成熟。有趣的是，古人已经学会用轮廓表现许多人和动物了。实际上，轮廓含有两个相对独立的但又相关联的含义。一个含义是指素描对象的轮廓，即素描对象的外形和使得素描对象对周围环境得以区分和分离的线条。就好比在同一平面和介质中，在需观测的物体和肉眼之间架构一个透明的介质，通过这个透明的介质我们便可清楚辨析出对象造型。其实日常我们所表现的素描轮廓形状，其实

成功的 动画大师

温莎·麦凯

出生在加拿大的温莎·麦凯（1867—1934），是早期的动画大师之一。动画短片《小尼莫》和《恐龙贝蒂》是他的成名作。麦凯从画师和漫画家开始，在当时被称为"简易博物馆"的娱乐嘉年华工作，参加"怪物秀"和歌舞节目。遵照父亲的命令，他进入商务学院学习。然而，麦凯真正感兴趣的是艺术，所以在他21岁时离开了学校，进入芝加哥全国印刷公司，做海报设计。随后，麦凯搬到辛辛那提，为科尔和米德尔顿简

易博物馆制作海报。这一段工作经历,让麦凯的绘图技术达到高峰,他可以快速地制作出图文并茂的海报。当时,广告牌业务越来越普遍,麦凯立刻投入这一工作领域。随着他的作品在全国范围内开始为人所知,他便开始声名鹊起。

1891 年,麦凯结婚。不久,有了两个孩子,一家四口都要靠麦凯来养活。为了养家糊口,他加入了《辛辛那提商业论坛报》,成为记者和漫画家。报纸稿件的特点就是任务多但工作量小,且工作周期短。报社的工作让麦凯的绘图技术变得更加精湛,而且速度也越来越快,这为他日后从事动画片制作工作奠定了良好的基础。此外,他还兼职为各种出版物制作插图。1902 年是麦凯的关键之年,他绘制了卡通片《费利克斯·菲的丛林小鬼的故事》,他的兴趣开始转到连续艺术上。一位动画先驱,从此诞生了。同年末,应《纽约先驱报》的聘请,麦凯全家搬到纽约,开始了新的工作和挑战。在纽约开放的文化背景下,他继续开创他的卡通片事业。不久,他的卡通片成了大众的新宠。

1904 年,麦凯制作了两个大获成功的卡通片作品《醉鬼的白日梦》和《打喷嚏的小萨米》。由于与两家他工作的报社出现了一些契约纠纷,所以他在其中一部连环画上用了别名"西拉"。第二年,他制作的《小尼莫梦境历险记》巧妙地把幻想和冒险混合在一起。他那流畅而又简便的绘图技术,让他可以快速完成故事的架构。由于《小尼莫梦境历险记》的趣味性所以立刻被选中改编成为百老汇音乐剧。事实上,麦凯已经开始制作自己的轻歌舞剧表演,凭借一部《快速素描》为观众展现了如何快速制作角色。与此同时,麦凯继续干他的老本行,为各家报社画卡通画。

从《纽约先驱报》跳槽到威廉·伦道夫·赫斯特的《纽约美国人报》,麦凯不断地在尝试新的可能和挑战,并且开始想用自己的高超技术,制作动画短片。他通过角色小尼莫的创造,成功地制作出了第一部动画片,并且反响强烈。经过无数次的试验和失败,他研究出了节点和摄像技术,并且独自一人完成了所有的绘图工作,在所有人看来这是一项惊人的壮举。第二部动画片《蚊子的生活》一经推出,正如第一部一样立刻广受欢迎。

老板赫斯特认为麦凯不务正业,禁止他再进行动画片的创作和制作,只让他负责动画片的评记工作。同样的,歌舞表演等所有表演节目也被下了禁令。也许麦凯对此做出了反抗,所以仍继续他的工作,还制作了很多优秀的动画片。1918 年发行了著名的动画片《路西塔尼亚号沉船记》。1934 年,身为漫画评论家的麦凯死于中风。

图 | 2-21 |

明暗超过了线条，成为主要表现手段

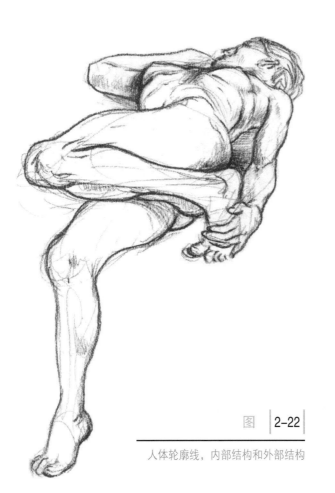

就是将透明玻璃中呈现图像的边框轮廓线勾勒下来的样子。所以，我们可以说，线条纯属虚构，就像是地图上的边界线一样，边界线实际并不存在，就如我们坐在飞机里往下看不见各国的地域边界线。轮廓线勾勒出各种事物的边界和形状，而且这些线条简单而又纯粹。如果加上明暗，那么线条就不再是素描的重点了，明暗便成为主要的表现手段。

轮廓的另外一层含义是描绘表现对象形状边缘的线条，可以将描绘对象的形状与下面或相邻的情况进行区分。这意味着不管是外部形状还是内部形状，都一样可以用线条来表现。

图 | 2-22 |

人体轮廓线，内部结构和外部结构

当两层含义结合以后，便形成了完整的结构素描的定义。从第二层有关轮廓定义的延伸意义中我们可知：线条可以用来表现平面的变化或是明显的结构变化，例如：颧骨和皱纹。在那些平面方向发生明显改变（即平面向另外一个方向弯曲）的地方，画一条线，这就是轮廓线（如果形状的改变足够明显）。

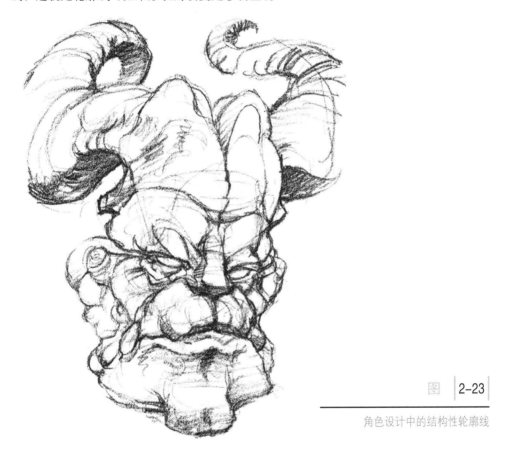

图 | 2-23

角色设计中的结构性轮廓线

为什么我们总是用轮廓线来表现画面？最显而易见的理由是，为了提高速度和体现灵活性。其实，在画示意图时，我们已经体会到了这些线条的优势。虽然明暗示意图也可以，但是，因为线条更加实用，所以线条才是真正的主流。动画片便在这种快速和灵活的优势下应运而生。所以很难想象，其他绘画技术怎么才能推动二维动画片向前发展。其实其中的诀窍在于利用此类的轮廓线条的运用去表现更多的内部结构。这就要求我们在开始阶段，要认真分析哪些线条和结构是最为关键的，并对先前的草稿画做各种尝试和改变，直到抓住"感觉"。这就是我们反复强调要不断画草图的另外一个重要原因。

正确的次序，从大脑的两侧画素描

　　研究表明，人们执着于用轮廓线作为主导方法或是"备用"方法，去描绘二维形态。这就导致了很不幸的"齿轮切换"现象，这一现象常常在我们画速写的过程中发生。画速写时，我们通常应是快速地描绘和表现对象的不同体积和模块，由简单的形态深入到复杂的形态，但令人感到遗憾和不幸的是，随着素描时间的推移（10分钟以上），不知不觉中，我们脑海中就会产生一些微妙的转变使我们又回到错误的绘图方式中去，具体表现就是，牢牢抓住铅笔，有条不紊地、慢慢地画轮廓，巨细靡遗。所以，无论画什么，我们必须始终从示意图开始。请记住，在这一阶段我们要的是草图，然后才是修正人体解剖和缩放比例，确保素描成功。在素描中使用轮廓线，这是我们最基本的素描惯例，即使是小朋友，他们也会使用这一方法，把他们眼中的世界画出来。

神奇的改变，从示意图到轮廓图

　　要将示意图提升成为轮廓图，这是一个不断修改的过程，我们不断地擦去多余方向混乱的线条，让简单的轮廓呈现出来。从下面这个例子中我们可以看到，在线条下蕴含着一个清晰的人体轮廓。在这个例子中，松散轮廓线条下的人体造型已经被简单地施以一些明暗关系，接下来，再进一步加强人物的形态，画面中的人体造型看起来就会更加明晰了。

　　在艺术家采用这种方式画完速写之后，接下来可以从几个不同的角度继续画下去。速写可以是只用线条画成的线条速写，线条速写本身可以是最后的速写，也可以再加上明暗，成为明暗速写，这样，线条速写就成为明暗速写之前的一种发展工具。

图 │ 2-24 │

速写进一步发展成为明暗示意图

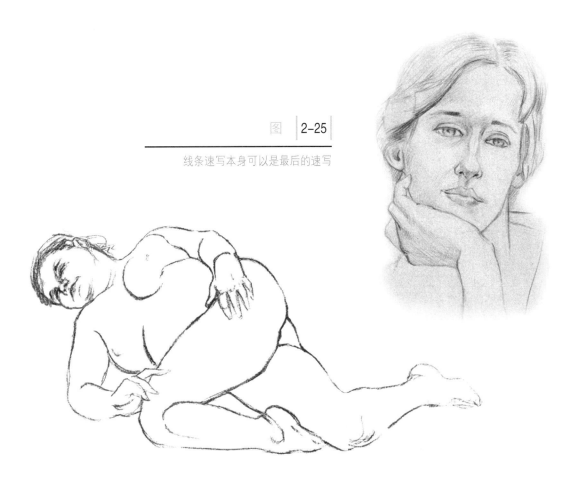

图 | 2-25

线条速写本身可以是最后的速写

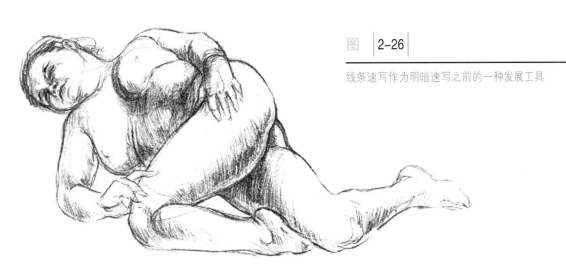

图 | 2-26

线条速写作为明暗速写之前的一种发展工具

图 | 2-27

干净的线条，符合动画素描的要求

坦率地说，有一些线条太过"艺术化"，局部太模糊、太松散，线条粗细和轻重等方面的转变，都存在很大的问题。因为在动画片中对素描是要求干净清晰的线条且这点很重要。

在动画素描创作中，人体解剖和比例知识非常重要。随着素描的不断深入渐渐你会发现之前你通过观察积累的有关骨骼和肌肉的知识可以成为你在创作过程中提高速度的捷径。在此，我们常犯的错误是用我们记忆中所认为的替代我们实际所看到的。如果在创作开始的前期我们已经对所描绘的对象有大量的研究和分析，那么在后期创作阶段参考我们设想中的形象去创作是可以甚至是必要的。

图 | 2-28

轮廓素描，总是从示意图开始

| 注释 |

不要画得太简单了

必须谨记，我们总是要从示意图开始进行创作。而且不要将示意图简化到像速写那样只有单一、纯粹的轮廓线而已。否则，在最后我们所呈现的将会是一幅完全平面而无立体感的造型且更像是一幅拘谨的粉笔勾线图而非一幅有立体和肉感的人体创作。

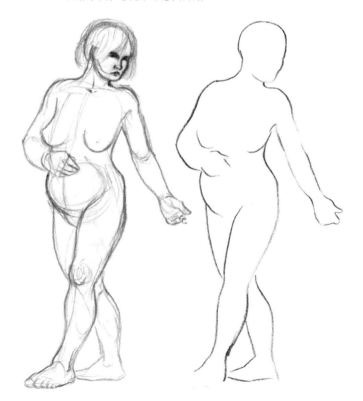

有的轮廓素描，流畅而又充满活力；有的轮廓素描，却是僵硬得让人感觉死气沉沉。为什么会有天壤之别？如果一开始就有良好的草图，那么最后才能有优质的轮廓素描。其中，抓住素描对象的特征才是关键。只有通过真实的人体解剖、明显的结构、良好的测量和合适的缩放比例以及避免过度的细节探究，才能塑造出一幅成功的轮廓图。但线条的删减过度和对象形态描绘的过度简化，会让画面看起来过度僵硬不生动。但你千万别认为将线条复杂化就不会有这样的错误，其实过度的曲线、肥胖的体态会让观众觉得，你画了一个怪物心生厌倦。一些失败的超级英雄角色和怪物角色就是犯了这一错误。这并不是意味着，复杂的形状和体积巨大的动画造型就不能成功。其实创作的过程就好比在食物中加入一点调味料，食物会变得更加美味，但是，如果加得过了头，食物就不能吃了。

以下是一些成功的例子。

合理使用绘画技巧，准确地观测记录，控制好线条的变化，都是成功的关键要素。想要用轮廓线完善表述对象的体积和细节，就必须要仔细地考量和深思熟虑后再画。

图 | 2-29

成功的轮廓素描，加上一些明暗

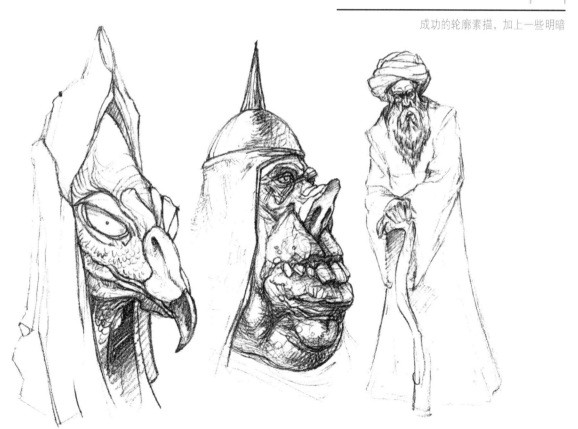

生动的轮廓

要想线条素描技艺非凡，就要勤于练习写生，它是通向成功的有力途径。只要把人体画好了，其他素描对象对你而言就是小菜一碟。人体结构复杂多变，有类似的曲线和形态，又有细微的差异和结构上的差异，可谓千人千面。报个绘画技能辅导班，找个好老师是你的最佳选择。没有老师，找个模特练习素描，也是一个不错的选择。关键是仔细观察并深入理解素描对象，自觉地在绘画创作中运用各种素描技巧，例如：比例、身体、人体解剖等等技巧。并且最好对自己的绘画创作时间做一个限定，这样更有助于提高你的效率。因为一般动画制作都是从画速写开始，所以要提高速度，将发展这一技能作为

首要目标。试一试，1分钟或者更短的时间内，至少画10幅草图，在技巧和速度得到很大提升之后，可以开始持续长时间的写生练习，时间限定可以上升至30分钟，之后就是30分钟以上的练习，这样的练习虽然会对你有很大的帮助，但请在起步阶段尽量少尝试，因为难度太大而且效果未必明显。下面有一些例子，是花较长时间才完成的人体素描范例。

图 | 2-30

花较长时间完成的人体素描

现在，让我们开始长时素描的练习吧！

在轮廓素描上加入明暗和色彩的应用，轮廓素描便可成为一幅十分完整的绘画作品。最后的成品常可用于在 2D 或 3D 的动画场景中展现角色和情景的发展以及灯光、颜色的变化。花 20 至 30 分钟，让模特摆好造型，然后再进行写生练习，这样的写生练习十分重要所以要重视。在此过程中最好设置 2 个或更多的光源来形成丰富的明暗交界及画面效果，让写生作品更加生动。在第 1 章中我们已经说过了，画面中至少要有三个色值才能表现出立体感，为此要认真筛选，突显对比，让线条素描看起来更加真实。在最后的调整过程中有些线条可以保留，作为最后素描的一部分，另一些则可以由明暗色调替代之。

图 2-31

有线条，也有明暗

图 2-32

花较长时间完成的明暗素描

与晕渲法相比，在这里浓淡法更加实用。无论是水彩画还是油画亦或是其他的画种，上色过程都可以用到晕渲法。无论是设计师、角色开发师或是背景艺术家，都可以用到这些方法。其中的一些案例在本页和彩页中都有展示。

要处理好阴影部分，认真观察素描中有明显边缘的阴影区域，仔细辨别阴影的暗部与亮部。反射光的描绘有助于刻画人体造型，但是，反射光不能太强烈。总体上，调子和色块的处理应当有体积感和面积感，明暗要让观众一眼就能看出对象造型和体块。一些对象表面质感的细节描摹可以展示对象整体的质感和形态，但是，不要影响三维立体效果的表现。在素描过程中细节描绘与大体关系的把握有时可能是相对的，因为有时只有足够的细节描摹才可能完整且细致地表现对象。

图 ｜ 2-33

人体素描，各种渲染技巧

图 | 2-34

人体局部素描

对设计师和导演来说，线条素描更有用，因为线条素描中包含了许多的初始动作，所以更应注重线条的质量。水粉画、水彩画、油画、马克笔画，这些全彩渲染由于本质上的各种差异所以需要另外开设相关课程，针对每一种类型的绘画材料进行单独讲授。掌握这些附加的技巧，不仅可以丰富艺术家的技能，而且也无疑会增加卖点。

总结

在动画素描中，运用线条的变化和技巧来表现动物和静物的质量、动作以及透视，这些都非常重要。速写是构建精致线条素描的基础，因为只有通过轮廓线的使用，才能有效地塑造动画角色以及架构动画场景。是否能够把握好作为动画表现基础的示意图的关键在于是否能认真仔细观察生活，掌握良好的人体解剖知识。在动画师所有掌握的技能中，精通速写和轮廓素描是其中至关重要的一部分。

练习题

1. 将 20—30 分钟的人体速写分割成为 30 秒至 2 分钟不等的速写训练,从各种角度观察和进行描摹。

2. 参考模特或是照片,根据人体的骨骼以及构造的特征来设想并画出各种不同的人体造型。

3. 在超市、动物园或是学校里,画下 30 秒至 2 分钟内你所看见的素描对象。

4. 尝试各种尺寸的静物速写,展现素描对象的结构本质。

5. 用同样的技巧画建筑速写,每次只能观察几分钟。注意,不要沉迷于细节部分。

6. 拿几幅你的速写,把它们完善成轮廓素描的半成品之后,参考本章中托列托和杜米埃的作品为导向继续深入。

7. 每周画两至三次人体素描。

8. 分别花 2 分钟、5 分钟、10 分钟、15 分钟画素描且每次都要从打草稿开始。之后再调整时间次序,先画 15 分钟,然后 10 分钟、5 分钟、2 分钟、1 分钟。

9. 在 15 至 30 分钟内,画完连续素描,有一些是完整的,有一些是半调子的,需要再完善的。之后去体会为什么 3 至 5 步的连续素描是最佳的。

10. 花 30 分钟至 4 小时,画一幅人体素描,在过程中注意缩放比例、明暗以及整体效果。

11. 先画人体速写,再完善成为轮廓素描,最后完成为明暗素描（分段完成）。

12. 画人体的局部，分别是手部、足部、头部，先分别画一些线条素描，再另外画一些明暗素描。

13. 用马克笔（在白板上或是马克纸上）、水彩、丙烯颜料或是其他颜料，运用色彩去表现。

14. 参考 15 至 20 分钟的明暗素描，接着照样子重新画一幅轮廓素描之后再重新加入明暗色调，并在此过程中尝试使用晕渲法和交叉晕渲法。

问答题

1. 速写是什么?

2. 参考标志是什么意思?

3. 什么是动作线?

4. 轮廓的两层含义是什么?

创新的艺术

罗宾·兰达（Robin Landa）

罗宾·兰达是一位成功的作家，写了很多艺术和设计方面的书。她是肯恩大学的教授，在全国各地开设讲座，接受过很多关于创意、设计、艺术方面的采访，担任一些大型企业的创意顾问。

创造力似乎很神秘。如何找到创意？我问过很多著名的创意总监、艺术导演、设计师、撰稿人，他们的回答都是：不知道。有的人说，他们不会直接思考这一问题，而是去看电影或是参观博物馆，放松时，无意中会找到答案。有些较善于表达的人向我们透露了他们的思维过程，譬如：

"我注意到……"

"我看到……并想到……"

"我曾经听到有人说……"

"我想，如果……"

经过多年关于观察、教学、设计、写作、理论的研究，并采访了数以百计的创意专家，我发现他们都有一些有趣的共同点。一些令人惊喜的创意乍一看之下都不起眼，可是经过进一步的检验和体会后，才发现确实行之有效。

目光敏锐　艺术和设计课程教导我们，要做一个目光尖锐的人。默写还是在有参照的情况下画轮廓素描，都要全神贯注。无论身居何处，保持清醒，目光敏锐，你就会抓住所居环境中的内在创意的可能性。日复一日，留心周围环境，你就会发现别人错过的东西。

善于接纳　如果你曾经和一个倔强的人一起生活过或是工作过，那么你就能体会，善于接纳的人是多么可贵。他会接受别人建设性的批评、不同流派的思想，他对建议和意见保持一颗灵活、开放的心。善于接纳是创意的标记，不仅仅是思想开放，还要有接受未来信息的观念，要有新思路。

善于接纳，摒弃教条式的思维方式，必要时刻就要转变，从而走上扩散思维之路。

有勇气　要有创新精神，就要有敢于承担风险的勇气。

许多人会害怕失败，甚至觉得冒险是件愚蠢的事情。其实恐惧才是催促你前进的心声和内在动力。要有创造力，就要无所畏惧，对各种事物有好奇心，有探索的欲望，有成为冒险家的梦想，不能只求安稳和舒适。

创造关联　创造性思维就是一种能力，可以把表面上看起来没有关联的东西联系在一起。把两个已有的东西放在一起，形成一个全新的组合。将两个对象兼容合并，变成一个完全不同的对象。在其他人眼里认为相去甚远没有可能联系起来的东西，创意专家却有能力把它们关联在一起。

创造力是一种思维方式，研究世界的方式，是信息和思想的碰撞。无论是设计图书封面，还是拍照，工作内容无所谓，关键是你的思维方式。保持目光敏锐，善于接纳，有勇气，创造关联，精力充沛，那你的工作也一定会有所蒸蒸日上。

动态素描：人体解剖与动物解剖

学习基本的人体解剖

了解动物解剖

理解与素描相关的人体解剖

学习动态素描

掌握人体解剖示意图与动画之间的关系

了解真人模特在动画中的参与性作用

一切生物都有其独特的外部轮廓和内部结构。画素描、画油画、做雕塑、电脑绘图，这些都是艺术家的工作，无论做哪一项工作，艺术家都应该具备一些动物和植物结构的基础知识。市面上，人体解剖和人物造型的参考书随处可见，可以帮助艺术家在创作中更好地描绘人、狗、马等其他生物；而有关植物的参考书较少，只有一些笼统概述的旧书，而且书里只有一些植物插图，但有时可能也会为我们表现动画中的树木和植物提供参考。与其讨论以上这种动画场景中的小细节处理，我们还不如将精力集中于真正有关整体动画创作的大体关系。在这一章中，我们希望向大家展现一些新鲜的内容，解析人体解剖、角色动作、动画制作三者之间的关系。

ANATOMY: HUMAN, INHUMAN, AND CRITTERS

髋骨连接股骨，股骨连接……

在讨论其他问题之前，让我们了解一些人体解剖学的基础知识。首先，所有的脊椎动物的骨骼与骨骼之间都是互相连接的。动物骨骼决定了其运动速度和距离。骨骼的长短和肌肉的大小，决定了脊椎动物的运动速度。经过了长期的进化，人体骨骼从原始的、简单的结构，进化成为现在精致且多功能的结构，并成为了人体的核心组成部分。

动物骨骼进化之路，各不相同。我们讨论这些问题的目的是为了说明骨骼这一生物力学工具具有共通性。除非你想成为一位整形外科医生，否则我们没有必要对人体解剖做更加复杂的研究。然而，如果完全忽视人体解剖知识，那么，你设计的动画角色，看起来就会有一些怪异。如果是卡通片，你也许可以跳过这些知识的应用。但是，即使是卡通片，艺术家也要有良好的人体解剖知识（想一想华纳公司的动画角色，土狼威尔·E）。在更加写实的动画片中，角色设计要求所有角色动作都要有潜在的骨骼结构作为基础。有一个例子很好地说明了这个问题。在一些虚构的动画片中，飞龙实际上是飞不起来的。要想飞起来，飞龙就要有巨大的翅膀、发达的肌肉以及非凡的骨架，三者缺一不可。

有时候，我们沉迷于设计工作中，常常忘记这些常识，设计出六条腿的水牛，这便暗示我们更需要认真严肃地对待先前的骨骼和肌肉的认识和设计。从人体解剖中我们发现，大部分动物的骨骼的结构和肌肉的功能都是相同的或是类似的。

人体骨骼

让我们看一看人体骨骼。虽然，我们不能像解剖学家一样精确地认识每一个部分，但作为一名艺术家我们应该了解。人体骨骼大致可以分为两大部分：中心轴骨骼和四肢骨骼。中心轴骨骼包括头骨、脊柱、肋骨、骨盆（虽然这样分类不是非常精确）。

| 注释 |

平方－立方法则

平方－立方法则，又称比例法则，这是一条物理原理，物体尺寸（A=尺寸）与物体重量（B=重量）并非按比例增加。按照这一规律，如果一个邪恶的科学家妄想制造一只怪兽，把一只普通的蜥蜴加长、加宽，长和宽都是10，所以，A=10×10=100。

不幸的是，这个坏蛋科学家失败了。蜥蜴的体重会增加，按照长×宽×高，所以，B=10×10×10=1000。

骨骼和肌肉的力量是由其横截面的面积大小决定的，蜥蜴骨骼和肌肉横截面的面积还不足以支撑其身体重量，所以，这样的设计不切合实际，不可能成功。

图 | 3-1 |

中心轴骨骼

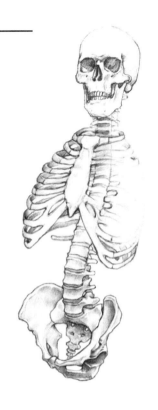

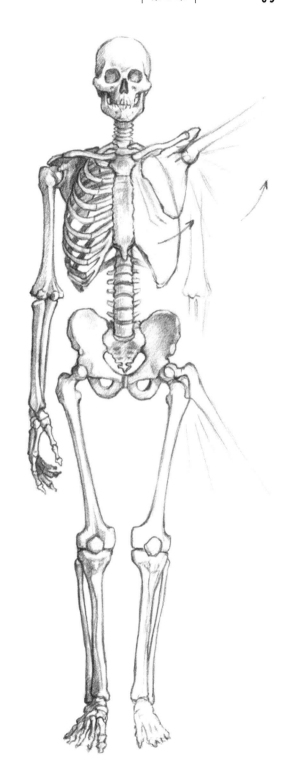

　　基本上，连接的部位就是运动的原点，也是确定重心的地方。四肢骨骼包括：肩胛骨和锁骨、大臂和小臂骨骼、手部骨骼、大腿和小腿骨骼、足部骨骼。

　　在运动时或是造型中，虽然人体的腿部和脚部都发挥了重要的作用，但大腿骨骼才是真正的四肢骨骼，与中心轴骨骼连接，并从属于中心轴骨骼。有一些人体骨骼，例如：头部、膝盖、手部、脚部，我们用手摸一摸，很容易就可以知道

图 | 3-2 |

四肢骨骼

图 | **3-3**

上肢骨骼，腕关节侧视图

它们的形状。中心轴骨骼包裹住了我们的内脏器官，它们起到保护和支撑的作用，所以相对不大灵活。四肢骨骼让我们可以做各种动作，例如：我们可以一边把物体举在头顶上，一边奔跑。

因此人体形态和人物动作成为了艺术家和动画师关注的关键问题。所以在观察人体骨骼时，我们首先要确定的是各种骨骼的功能性及局限性，而这些局限性可能是由于骨骼间的相连所造成的。但骨骼之间的连接方式各不相同，例如：头骨与头骨之间的连接、胸骨和肋骨之间的连接，都是固定不动的。脊柱椎骨与椎骨之间的连接可以稍微有一点开合。手腕、脚踝、腕关节、跗骨，有关节韧带限制其运动（韧带是骨骼与骨骼之间的附件，韧带与肌腱不同，它把大块肌肉和骨骼连接在一起）。

图 | **3-4**

膝关节和肘关节

膝盖、肱骨、尺骨关节都是铰链关节，所以只可以做一些简单的摆动。

小臂的桡骨和肱骨连接看上去像小球和凹形窝，而其实髋关节才是一个真正的球窝关节。

腕关节也是一个球窝关节，所以其运动范围也相当有限（垂直方向），且连接处的形状是椭圆形，而不

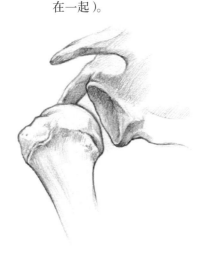

图 | **3-5**

肩膀，球窝关节

图 3-6

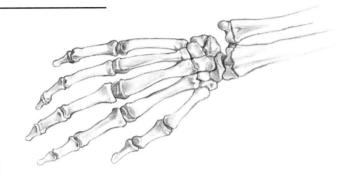

桡骨连接腕骨

是圆形。

　　骨骼与骨骼之间不同
的连接方式，决定了其运
动方式和范围，球窝关节
运动范围最大，其他关节相
对较小。大拇指和其他手指连接方式不同，所以只有大拇指可以完成划圆圈这一动作。
指骨近侧端呈马鞍状，这是指骨底；远端呈圆头状，是指骨头；中间细，近似管状，是
指骨体。这样的手指构造让我们的手指可前后左右倾斜甚至摆动。接下来，再说说我们
的头部，头骨和最上面的颈椎（寰椎，就是第一颈椎）相连，使得我们
可以抬头（向后）、低头（向前）、摇头（向左，向右）。第一颈
椎下面是第二颈椎，所以我们可以转头。

头部骨骼

　　研究人体骨骼时，我们习惯从头骨开始并约定俗成。毫
无疑问，人类头骨的外形拥有无穷魅力。人类头部和面部的
外形是如此的优美，功能是如此的卓越，以至于有人说，这
是一件艺术品。然而，在现实生活中，头骨常常和死亡联系在
一起，它似乎是死亡的代名词。当一个骷髅头出现在人们眼前
时，大家立刻就会想到死亡。随着我们的不断成熟，从婴儿到
成年人，头骨也在不断地长长、长宽，与上部头盖骨相比，下部
头骨长得更快、更大一些。头骨里面就是大脑，所以，头部是人
体最重要的部位之一，关系着生死存亡。下面让我们来看一看头
骨。首先是脑颅骨，由八块头骨组合、拼接而成，里面就是大脑。
它看起来就像鸡蛋壳一样。脑颅骨决定了头部的外形。

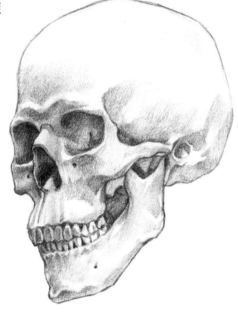

图 3-7

头骨

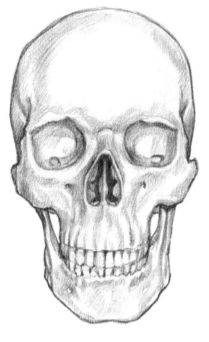

图 **3-8**

头骨，正面视图

从正面看，有一个圆形的骨头我们称作为额骨，在眉毛处凸起是眉弓（眉脊），其作用是保护眼睛（见图3-7）。在外边两侧面，颞骨下面是颧骨（见图3-7）。在两侧，颞骨下降到颧弓，向前是颧骨（颧骨）。在颧弓根，下颌骨成一个下凹的形状，其铰链连接方式允许其侧向运动。下颌骨是唯一可动的头部骨骼。眉间在鼻子根的正上方，眼窝边缘上面的凸起部分，呈浅浅的碗状。

鼻子上面是鼻骨，呈三角形，约1英寸长，下面是软骨。颧骨在面部中前方，眼眶外下方，形成面颊部的骨性突起，颧骨的颞突向后，接颞骨的颧突，构成颧弓。画人物头像时，艺术家必须仔细观察，认真研究这些面部骨骼，才能画好素描。上颌骨由两块颌骨互相连接构成。上颌骨的上面，参与构成眼眶的下壁；下面，参与构成口腔顶部；其内侧面，参与构成鼻腔的外侧壁。下颌骨，前窄后宽，呈梯形（见图3-7）。如果我们把面部一分为三，第一部分是前额，第二部分是眼眶和鼻子，第三部分是鼻底和下颚，那么它们的长度比例大约是：第一部分占五分之一；第二部分占五分之一或是五分之二；第三部分鼻底和下颚的长度，比第二部分眼眶和鼻子略长一些。

耳朵最高点和眉毛一样高且正好在鼻子下面，耳朵最低点在下颚后面。有一些艺术家错误地把耳朵画得太靠前了，是因为没有仔细观察耳朵位置与下颚的关系。

脊柱

通常情况下，我们看到的脊柱上至颈椎（颈部的底部）、胸椎（上背部）、腰椎、骶骨、尾骨（背部最低处）。第7颈椎是颈部和胸腔的交汇处，标志骨点，横突比较长，但横突与棘突明显与否还取决于人体体态的胖度和肌肉线条。

图 | 3–9 |

脊柱，人体背面视图

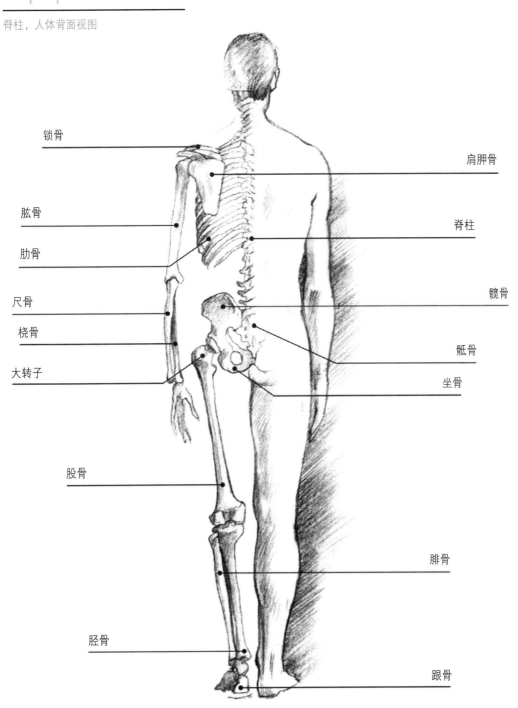

锁骨

肩胛骨

肱骨

脊柱

肋骨

尺骨

髋骨

桡骨

骶骨

大转子

坐骨

股骨

腓骨

胫骨

跟骨

从正面看，人体的整个脊柱体积庞大且重心较低，呈圆柱形，特征非常明显，但仔细想来其结构合乎逻辑。因为只有这样的构造才可以支撑身体重量。从侧面看，脊椎有颈、胸、腰、骶四个明显的弯曲。画人体素描时，艺术家应该注意这些特征。

腰椎的弯曲度，男女有别，男性弯曲较为柔和，而女性则弯曲明显，这是女性体态的典型特征。最后一个弯曲，实际上是骶骨，在两块髋骨之间，骨盆的后壁。24 块脊椎骨组合在一起，形成脊柱，多么神奇的设计！从上到下，灵活、多段的脊管里是脊髓。脊柱支撑和连接了头部、肩部、肋骨以及骨盆。上述我们的这些描述并不完全正确，因为肌肉是和骨骼共同参与人体运动的组织，这里我们没有考虑肌肉的作用。总之，有了脊柱的保护和支撑，我们就可以跑得更快、跳得更高。

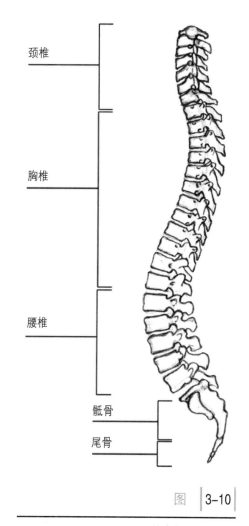

颈椎

胸椎

腰椎

骶骨

尾骨

图 3-10

人体脊柱，侧面视图

肋骨

接下来让我们来仔细观察下我们的胸腔。胸廓与脊柱相连，看起来就像鸡蛋一样，里面是我们身体上半部分的内脏器官。胸廓起支撑作用，有胸部肌肉连接，负责胳膊、背部、胸部运动。整个胸腔，上窄下阔，前后扁平，其横截面是椭圆形，而不是圆形（见图 3-1）。12 对肋骨架构了胸腔的外部形态，前 7 对肋骨与胸骨连接，是真肋；中间第 8、9、10 对肋骨，各自附着于居上位的肋软骨上，是假肋；最后两对，第 11、12 对肋骨，因为没有与胸骨相连所以是浮肋。胸骨外面只是覆盖着一层薄薄的肌肉组织，所以不论男女，我们都很容易看出其外形。画人体素描时，艺术家常犯的错误是把胸廓上部画得

太深，锁骨突出，看起来就像是一个盒子那样奇怪（见图 3-1）。我们应该注意到的是，在胸骨上方有胸骨柄，与两根锁骨还有中间凹槽以及颈经脉相连。而脖子则驾临于此之上。我们的脖子（肌肉、骨骼、表皮）前面是锁骨，后面是菱形的斜方肌。

男性胸腔比女性更大，女性骨盆比男性更大，男女不同的生理构造，让男人身材看起来是倒三角形，女人则是沙漏形。现今的大多数动画人物的描绘中对胸部脂肪的强调越来越弱，而肌肉越来越多。在动画设计过程中，动画师总是喜欢在人物胸部加上过多的肌肉，让他们一看起来就是从卡通片中走出来的超级肌肉男。在业界，这种做法已经泛滥成灾。现在很多动画师都意识到了这个问题，所以，他们设计的人物不再都是超级肌肉男了，动画人物胸围恢复了正常。肋骨与 12 块胸椎连接，呈弓形，前面是胸骨。胸廓里面是内脏器官，外面是强壮的肌肉组织，虽然有肌肉和骨骼的保护，但是胸部仍然是人体容易受伤的部位之一。人体头部和胸廓长度的比例大约是 2:3。前面弓形肋骨的弯曲度男女有别，女性 60 度，男性 90 度（见图 3-1），从而使得肋骨整体有上窄下宽的形态特征。

支持四肢的带

接下来让我们再来看看肩胛骨，又称"翼骨"，呈三角形，向前弯曲，容纳肋骨。肩胛骨结构复杂，连接肱骨和锁骨（见图 3-2），所以在手臂向上举起时它可以无限向外伸展。而且肩胛骨上面有很多肌肉群。肩胛骨大小和手掌差不多，看起来就像是猪头（见图 3-5），肱骨的球关节和髋关节像猪鼻子，肩峰和肩胛骨像猪耳朵。肩胛骨在胸廓的后面，背面突起的部分是肩胛冈，肩胛冈的外侧是肩峰。从外形上看，肩胛冈和肩峰结构非常明显，是重要的造型骨点标志之一。肩胛骨上面有几组重要的肌肉群（见图 3-5）。小朋友的肩胛骨非常明显，一眼就可以看出来，是一个重要的背部特征。成年以后，肩胛骨上面的肌肉和脂肪增加了，其外形就不容易看出来了。下面，让我们看一看这些骨骼是如何协同工作的，例如：把胳膊举起来，在这个简单的动作过程中，一开始是肱骨的工作，当胳膊越过水平位置时，肩胛骨就接管了下面的工作。正是有了这样天衣无缝的配合，才能让我们如此轻而易举。

锁骨是最脆弱的一块骨骼。生活中，特别是骑马师他们的锁骨就常常容易受伤。因

为锁骨形状就像是字母 S，不过是拉长了、压扁了的 S。锁骨连接肩胛骨，可是连接并不牢固。锁骨大约 6 英寸长，类似于胸骨和肩胛骨。因为有了球窝关节连接所以才能让胳膊活动更大幅度、更大范围地自由。在接近锁骨与肩峰交汇处有一块相对粗糙的区域，这就是三角肌。与男性相比，女性锁骨弯曲度更小、长度更短。锁骨是重要的造型骨点标志之一。在一些艺术家心中，锁骨是人体最美丽的部位之一，足以让艺术家神魂颠倒。

上肢

下面，我们说一说上肢。到目前为止，你可能已经开始担心自己记不住这么多的东西了。告诉你一个业内秘密，任何一位艺术家都会随身携带一本人体解剖参考书，让自己可以临时抱佛脚。当然，如果有一本人体解剖图册在手，参考人体各个部位的解剖图片，艺术家就可以应付自如了。在学完了下面这些要点之后，再做一些素描练习，记起来就会容易多了。上肢是我们最熟悉的部位，我们干这干那以及日常交际，都要依靠双手来完成。大臂只有肱骨，小臂则呈现另外一种结构进行日常运作，它由尺骨和桡骨组成。在上肢骨骼中，肱骨长度最长，重量最重。其中，肱骨连接肩胛骨，是球窝关节连接（见图 3-5）。桡骨连接肱骨，也是球窝关节连接。尺骨连接肱骨，是铰链关节连接。多么神奇的连接！这些连接关节无疑是工程学上的一个奇迹。

画人体素描时，艺术家应该注意到人体中有两个部位的高度相同，那就是肘部和最后一根肋骨一样高。与男性相比，女性肱骨更短一些，所以，她们的胳膊看起来更高一些。实际上，肱骨包括：肱骨内髁、肱骨外髁以及和尺骨鹰嘴连接的鹰嘴窝（见图 3-3）。从外形上看，肱骨内髁大，肱骨外髁小，这是肘部造型关键（见图 3-3）。在人物表演动作的过程中，如何准确地刻画其身体各个部位，对艺术家来说，这是一个极大的挑战。

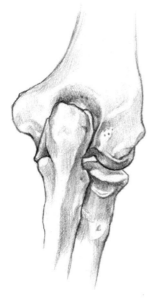

图 | **3-11**

肘关节，前视图

我们已经知道，小臂有尺骨和桡骨。如果我们旋转小臂，向内旋转或是向外旋转，这两块骨骼就会发生交叉错位，改变彼此的相对位置。这就在视觉上产生了一个让艺术家头疼的问题。因为小臂和大臂有两个不同类型的连接关节，桡骨与肱骨是通过小型的球型及窝型关节相连，所以在手臂活动的过程中相当灵活。而尺骨相对而言体块较大，即便是与肱骨相连但其动作也受到很大的限制。所以，当我们旋转小臂时，小臂肌肉就会大大地变形。在学生的作业里或是一些专业的动画片中，我们都可以找到这方面的错误。让我们放轻松，手臂自然下垂，尺骨和桡骨就会在原来的位置上，不会出现交叉错位，看起来就像字母 X 一样。建议艺术家多画一些动态素描，这样就会减少犯这一类错误的机会。

伸出手来

画人体手部和足部时，有一些艺术家会故意避开。他们认为手部和足部，这些部位太复杂了，很难画好。事实上，手部和足部都有一定的模式和整体的形状，在掌握了这些知识之后，我们画起来就容易多了。从外形上看，手部呈楔形，指尖细，连接小臂的手掌粗。

在手臂的关节处有许多小块的腕骨相连形成一个稳固的有机体连接桡骨，并且连接处的面积远远大于桡骨与肱骨的连接处的面积。腕骨由八块小骨组成，许多小块的腕骨是以与桡骨的椭圆形底部相连的方式结合，而尺骨尾部高突的地方也无意地为此提供了支撑的作用，形成了坚实的手

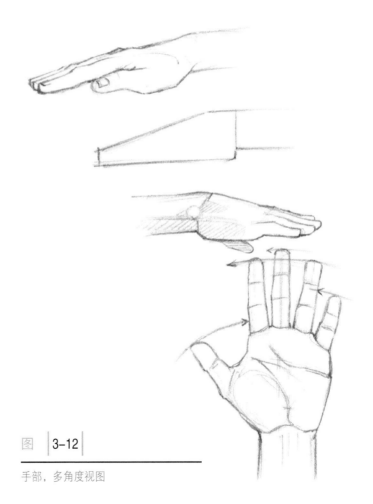

图　3-12

手部，多角度视图

掌。腕骨连接尺骨、桡骨和掌骨（见图3-6）。掌骨有五块，从小指到食指，长度逐渐加长，掌骨和腕骨一起形成扇形。拇指掌骨又粗又短，与其他掌骨不在同一平面上。指骨有三节，基节、中节、末节。拇指只有二节，基节和末节，没有中节。指骨各节长度不同，基节最长，末节最短，末节长度是中节的三分之二，中节长度是基节的三分之二。

足部骨骼

画足部是很多艺术家最会故意避开的部分。其实，如果掌握了正确的方法，足部是最容易画的人体部位之一。从侧面外形上看，手部和足部都是楔形。跗骨有七块，包括：距骨、跟骨、舟骨，三块在足部后面，类似于手部的腕骨。然而，与腕骨不同的是，这些骨骼更大一些，它们的作用是承担身体重量。距骨和小腿胫骨、腓骨连接，组成踝关节。这些足部结构都能帮助我们将身体压力向前转移，从而自如行走。

距骨下面是跟骨，跟骨后端形成足跟，上面有跟腱。跖骨有五根，类似于手部的掌骨，趾骨也有五根，大脚趾只有基节和末节，其他趾骨都有基节、中节和末节，这些凸出部分都是帮助艺术家们清晰辨别足部结构的重要线索（见图3-13）。足部长度与头部差不多。坦率地说，动画片中很少会出现这些有关脚部的细节，但掌握了这些人体解剖基础知识，会让动画师在设计过程中更加得心应手。

图 | 3–13

足部骨骼，侧面视图

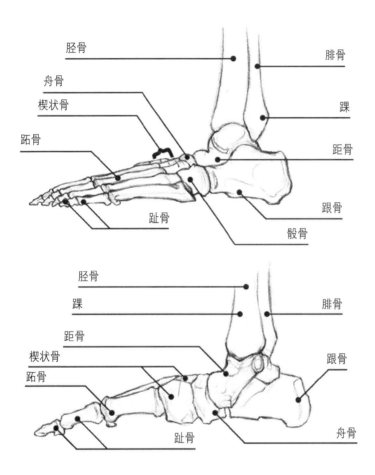

胫骨

舟骨

楔状骨

距骨

腓骨

踝

距骨

趾骨

跟骨

骰骨

胫骨

踝

距骨

楔状骨

距骨

腓骨

跟骨

趾骨

舟骨

骨盆

让我们回到中心轴骨骼，看一看人体的支点——骨盆。本质上，人体运动和平衡都要靠骨盆。骨盆由以下几块骨骼构成：骶骨（脊柱的基础）、大型髂骨（顶部骨骼）、坐骨（底部，有洞）。它们一起构成脊柱和腿部附件骨骼。

骨盆的形状，男女有别，这是男女两性的差异。从正面看，骨盆就像是一支大喇叭，上大下小。上面是髂骨，看起来就像是一只碗，向下延伸，下面是坐骨。一般情况下，

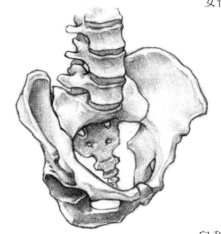

图 | **3-14**

骨盆

女性躯干看起来更加修长，其实，女性骨盆比男性更短。然而，女性骨盆更宽、更深、更圆，特别是在腰部及腰部以下部位相连的地方，女性的身体更向前倾，所以盆骨的曲线会更明显。正如我们之前所说的，女性腰部处的脊柱骨相对更向外倾。腰椎下面是骶骨。与男性相比，女性骶骨更宽，臀部更宽。这些特征让女性身体曲线更加完美。

骨盆的长度和头部差不多。髋骨中央是髋臼，髋臼和大腿股骨头形成髋关节，髋关节是球窝关节。髋臼上面是髂骨，髂骨上缘是髂嵴，髂嵴前端是髂前上棘。髋臼下面是耻骨。男性髂前上棘向下，呈垂直轴，耻骨联合在垂直轴额状面上，所以男性骨盆是垂直形状。女性耻骨联合在垂直轴额状面后，所以女性骨盆向后倾斜。

下肢骨骼

最后，说一说下肢。股骨是最长、最重的人体骨骼。只要知道股骨的长度，解剖学家就可以估算出人体高度。股骨的长度大约是头部的两倍。股骨上

图 | **3-15**

女性人体

至臀部，下至膝盖，被软组织覆盖。在图 3-2 中，你可以看到全部人体骨骼中，股骨向外倾斜，即使女性的身体也不例外且女性更加明显。因为女性骨盆比男性更宽，所以，与男性相比，女性股骨向外倾斜更多一些并且这还会影响到我们的走路步伐，因为女性在步行时盆骨运动更激烈，所以走路姿态会更优美。一般情况下，男性股骨越长，其身高越高。股骨上端是股骨头，往下是股骨颈，外侧是大转子，这是男性身体最宽处。股骨头深入髋臼，是球窝关节。股骨和胫骨之间是髌骨。膝关节是铰链关节。胫骨是支撑人体重量的主要骨骼（见图 3-2）。

大腿说完了接下来看看下面的小腿以完整我们的身体骨骼探索之路。胫骨在内侧，腓骨在外侧。胫骨粗，腓骨细。长度大约是 15 英寸。从整体上看，小腿骨骼更直，大腿股骨有一些倾斜。膝关节前面有突出的膝隆起且外形弧度比较不明显，这是胫骨粗隆。画人体素描时，艺术家应该特别注意（见图 3-2）。腓骨上端低于胫骨上端，腓骨下端低于胫骨下端。腓骨辅助支撑人体重量。给艺术家一个提示，小腿外曲线高于内曲线，外脚踝低于内脚踝。

我们用了很长的篇幅来讨论人体骨骼和肌肉，你一定对此有了一个整体且深刻的了解了，之后将此运用到实践操作中去加深感性认知，相信艺术家和动画师便可以更好地进行创作了。

图 | 3-16

小腿曲线

肌肉

　　既然我们已经讨论并认知完了肌肉群的支撑架构，现在，让我们看一看人体主要肌肉群，艺术家们一般可以通过对肌肉的外形及功能特征来认知主要的肌肉群。

　　请注意，肌肉群往往是按照相对应的功能搭配在一起，也就是说，如果我们通过一组肌肉移动身体的一个部位，那么必定会有一组肌肉使其复位，例如：大腿正面的股四头肌和背面的腘旁腱（前一个是伸肌，后一个是屈肌），因为它们是向相反的方向拉伸大腿。所以肌肉的运动常常是相互牵制的，例如：肱二头肌的作用不仅仅是拉伸小臂，还可以旋转小臂。肌肉两端致密的结缔组织是肌腱，肌腱连接肌肉和骨骼。在我们做动作时，肌肉有伸有缩，肌肉的形状就会相应地发生变化，所以我们不能简单地讨论一块肌肉的形状，必须根据人物造型，具体问题具体分析。

　　由于我们已经了解到了许多关于人体骨骼的知识，很容易就能明白人体运动与骨骼之间直接且精妙联系的结合方式。人体运动受到生物工程的限制，正如其他动物同样受到其骨骼的限制。在运动中，肌肉的作用固然非常重要，但是艺术家更加关注和注重把握肌肉的形状。特别是在表现和描绘超级英雄时正常的人体比例常常被扭曲至极。所以我们建议艺术家学习人体解剖，让自己的素描人物造型可以不仅仅只有肌肉男这一种类型。

头部肌肉

　　胸锁乳突肌从人体的正面来看，头部以下的两侧便是，起自胸骨柄前面和锁骨的胸骨端，二头会合，斜向后上方，止于颞骨的乳突。喉结是咽喉部位的软骨突起，男性喉结比女性更加突起。

　　舌骨在喉结上面，呈椭圆形，和发声有关。下颚部有很多小块肌肉群，让下巴和颈部的曲线更加柔和（见图 3-18）。咬肌起自颧弓，止于下颌骨，参与咀嚼，打开和关合下颌骨。

　　眼缝周围是眼匝轮肌，嘴缝周围是嘴匝轮肌。颏三角肌，起自下颌骨下缘，止于嘴角（见图 3-18）。大部分面部肌肉都很薄，所以它们足以支配头部骨骼或是软骨结构。从下图可见耳朵和鼻子主要是由软骨组成（见图 3-19）。

图 | 3–17

人体肌肉，正面视图

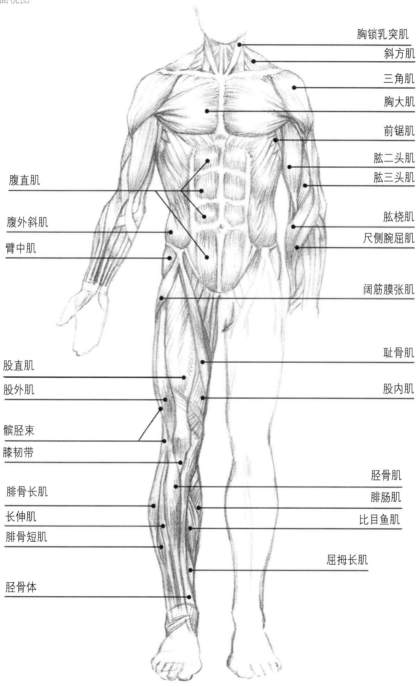

胸锁乳突肌

斜方肌

三角肌

胸大肌

前锯肌

肱二头肌

肱三头肌

肱桡肌

尺侧腕屈肌

阔筋膜张肌

耻骨肌

股内肌

胫骨肌

腓肠肌

比目鱼肌

屈拇长肌

腹直肌

腹外斜肌

臂中肌

股直肌

股外肌

髌胫束

膝韧带

腓骨长肌

长伸肌

腓骨短肌

胫骨体

图 | 3-18

喉咙，面部肌肉

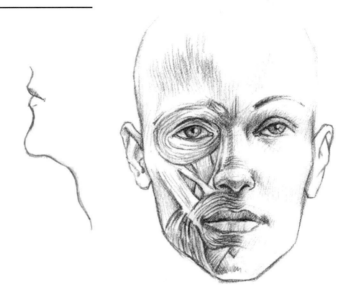

斜方肌从脊椎和头骨底部，经过背部和肩部，连接到肩胛骨和锁骨，其作用是使头部抬起和倾斜，并使双肩抬起、稳定。

在斜方肌和胸锁乳突肌之间，还有一些肌肉群，其作用是支撑头部。艺术家不需要特别关注这些肌肉。

躯干背部肌肉

现在让我们再次回到斜方肌，它是背部的一块必不可少的重要肌肉，有两个翼状头（见图 3-20）。斜方肌起自枕骨的上项线，颈椎和胸椎的棘

图 | 3-19

耳朵，鼻子

图 | 3-20

人体肌肉，背面视图

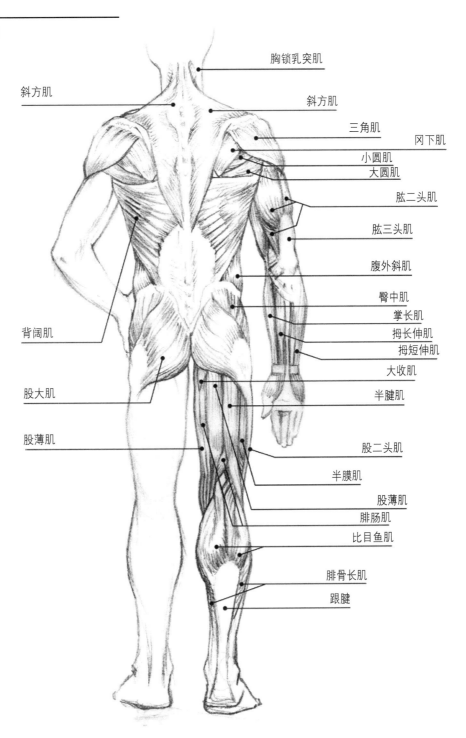

胸锁乳突肌

斜方肌

斜方肌

三角肌

冈下肌

小圆肌

大圆肌

肱二头肌

肱三头肌

腹外斜肌

臀中肌

掌长肌

拇长伸肌

拇短伸肌

大收肌

半腱肌

背阔肌

股大肌

股薄肌

股二头肌

半膜肌

股薄肌

腓肠肌

比目鱼肌

腓骨长肌

跟腱

突，止于肩胛冈和肩峰上下缘，锁骨外三分之一后缘。斜方肌上部，在第7颈椎和第1胸椎处，由韧带构成的菱形腱膜使背部形成一个凸块，这就是菱形窝，是人体背部造型结构的重要标志之一。了解完了斜方肌接下来让我们来看看围绕着肩膀而生的肩三角肌。它连接肩胛骨、锁骨、肱骨（见图3-17和3-20）。三角肌从人体的前面至后面完全将肩膀的上面部分包裹，所以无论从正面还是背面来观测人体它都十分明显。特别是在健壮的男性身上，肩三角肌非常明显。肩三角肌外缘有着微妙的双重曲线，所以，即使是优秀的艺术家也会忽视它们。肩三角肌和斜方肌之间的空隙由一些小块肌肉填满。背阔肌起自第6胸椎，腰椎和骶椎，髂嵴后三分之一处，止于肱骨内侧小结节嵴。背阔肌又扁又平，面积很大。在背部中央，由脊柱横突和两侧腱膜以及斜方肌、背阔肌凸起，形成一条纵向的沟，这就是脊柱沟，是人体背部造型结构的另一个重要标志之一。与女性相比，男性脊柱沟更加明显，除了运动员或健美身型的人之外。当我们回到躯干正面，我们将会讨论更多的外部斜肌。

躯干肌肉

我们已经看过了背部肌肉，现在就让我们转到更加熟悉的躯干正面。正如我们前面已经说过，斜方肌越过肩部，连接肩部与颈部。锁骨上面覆盖着三角肌（见图3-17）。"大块"的时尚胸大肌覆盖在躯干上部，胸大肌是浅层肌，连接锁骨、胸骨、肋骨和肱骨。它们界定了一部分的男性人体解剖特征，连同乳腺组织，女性躯干上部也一样。女性乳房在胸大肌上面，通常是在第3肋骨到第6肋骨之间。乳头在乳房表面正中，第5肋骨高度。乳房上部较为平坦，下部多肉，隆起的脂肪组织从下侧向后凸起，让乳房看起来更加丰韵。女性乳房呈圆锥形或是半球形，因人而异。乳房主要由软组织、脂肪和腺体构成，受到重力作用，乳房形状会发生改变，例如：平躺时，乳房会被压扁；直立时，乳房会下垂。男性乳头位于第4肋骨下高度，乳头下只有薄薄的小脂肪圆盘。

腹外斜肌起自胸廓肋骨外侧面，下止于骨盆（见图3-17）。腹直肌起自肋软骨和剑突，止于耻骨联合和结节（见图3-17）。腹外斜肌、腹直肌、前锯肌、背阔肌共同交错形成胸侧锯齿状肌线的造型结构。这些肌肉保护着重要的内部器官。然而随着年龄和体重的增加，这些肌肉就会松弛、下垂，所以我们常常看到老人和肥胖者都有一个啤酒肚。

上肢肌肉

接下来让我们再更多地了解下我们的手臂。肱二头肌，我们比较熟悉，其作用是曲肘。放松时，肱二头肌又长又平；收缩时，它就会隆起。肱肌（不常见，只有在运动员或是健美运动员身上才可以看见）在肱二头肌包裹之下，显露在外的是肱肌外侧头。肱三头肌起自肱骨和肩胛骨，止于尺骨鹰嘴，其作用和肱二头肌相反，是伸肘（因与桡骨相连而得名）。肱三头肌有三个头，内侧头、外侧头、长头，在肱骨合并成为肌腹。

小臂肌群包括掌侧肌群和背侧肌群。肱桡肌、旋前圆肌、尺侧屈肌群直接构成小臂前面外形。桡侧伸肌群是小臂后侧的主要造型肌块（见图 3-17）。

下肢肌肉

最后，让我们再看一看下肢肌肉。在此之后，我们会再简要地谈一谈动物解剖并对外星人做一些合理的猜想。不说我们也知道下肢承担身体重量，所以，下肢肌肉比上肢更发达。缝匠肌，是身体里最长的肌肉，起自髂骨，止于胫骨，呈弧线形，转到大腿内侧，转过股内肌（见图 3-17 和 3-20）。股四头肌包括：股直肌、股外肌、股内肌、股间肌，环绕股骨。股二头肌在股骨后外侧。臀部肌群包括：臀大肌、臀小肌、臀中肌、阔筋膜张肌。臀大肌在臀部下侧。臀中肌在臀部上侧，身体侧面。阔筋膜张肌在臀部侧面，大转子上前方（见图 3-17 和 3-20）。长长的股薄肌，界定了大腿内部的边界。在大腿后部，臀部向下是腘绳肌（半腱肌和半膜），与股四头肌相比，腘绳肌更加修长一些。腘绳肌穿过膝盖，连接小腿。在小腿外侧，股四头肌与腘绳肌之间，有很长的间隙，髂胫带、强硬肌腱组织就在这一位置。

小腿后侧肌群比较复杂，对小腿外形有影响的主要是腓肠肌和比目鱼肌。腓肠肌有内、外两个头，分别起自股骨内、外髁后上部，止于跟腱。腓肠肌分左右两股，小腿外弧线的突出点比小腿内弧线的突出点高。腓肠肌下层是比目鱼肌，起自小腿外侧腓骨后的上段，以长腱和腓肠肌的肌腱汇合，构成跟腱，止于跟骨。胫骨前肌在胫骨前外侧，以长腱由足背内踝前绕至内侧足底。小腿外侧肌群包括腓骨段肌和腓骨长肌，肌腱经外踝后至足底（见图 3-17 和 3-20）。足底有脂肪垫，起缓冲作用。

　　以上这些人体解剖知识，确实有一些单调乏味。但有了这些知识，艺术家就可以轻松通过人体解剖考试了。其实在实践过程中我们并不用把人体各个部位长度和头部高度的比例全部记住，因为个体不同，所以只要记住一些比较笼统的规则就可以事半功倍了。这不失为一个好主意。女性平均身高是 7 至 7 个半头高，中点在腹股沟上。男性是 7 个半头高，中点在腹股沟下。身体直立，上肢自然下垂，靠近躯干，肘部和肋骨等高，指尖和大腿中点等高。男性头顶到下巴，下巴到乳头，乳头到肚脐，肚脐到腹股沟，都是 1 个头高。女性臀部到肋骨，肋骨到下巴长度相同。

　　两眼之间的距离是一只眼睛的宽度，头部宽度是 5 个眼宽。两瞳孔到鼻子是等边三角形。鼻子到上嘴唇长度，比下嘴唇到下巴短。眉毛到鼻子，鼻子到下巴，长度相同。这些都是平均值，如果是娇小的女性，那么这些长度比例就会改变。

　　头部 3 单位宽，4 单位长，即 3:4；5 单位宽，6 单位长，即 5:6。

　　头部到臀部 4 头高，大腿 2 头高，小腿 1 个半头高。

　　请注意，这些都是平均值，在写生或创作过程中实际观测最重要。

动物解剖

　　动物解剖和人体解剖，有一些共通之处，当然，也存在着一些差别。最明显的共通之处就是骨骼，看一看各种各样简化了的动物骨骼和人类骨骼，你会发现它们在胸腔、脊柱、骨盆等处都有共通之处。我们可以用同样的画法，表现动物骨骼和人类骨骼。

　　尽管动物躯干、耳朵、喉咙下的垂肉，头上的隆起，各不相同，但是，它们还是有一些共同点。绝大部分陆地动物，都是用四条腿走路（四足动物），它们都是脚跟不落地，用足趾走，所以它们都是趾行动物。熊和人类是其中的两个例外，它们是跖行动物。蝙蝠前肢进化成为翼，鸟类前肢退化成为翅膀，让它们可以飞翔。动物骨骼结构存在着细微的差别，所以，动物的运动方式各不相同。例如：史前野牛，它们高大的脊柱限制了它们的奔跑方式。动物骨骼、肌肉、四肢长短，都会影响它们的运动方式。已经灭绝的恐龙，例如：南美洲的巨兽龙和霸王龙，以及最近在西部非洲发现的西非异龙，它们都有巨大的腿骨、数吨重的身体。鸵鸟、走鹃，这些小型食肉动物，奔跑速度非常快。四足动物的骨盆与人类的骨盆不同，它们的脊柱与其运动方向成一条直线，这样的骨骼结构让它们运动时，四肢更加协调。海洋动物的运动方式看起来都一样，其实，它们各不相同。鲨鱼，靠左右摆动身体前行；海豚，靠上下摆动身体前行。这些海洋动物的脚是脚蹼，脚蹼一方面控制方向，另外一方面推动身体前行。史前动物蛇颈龙，它们的四肢退化成为鳍脚，四条鳍脚让蛇颈龙进退自如、转动灵活。这些海洋动物都有脊柱、头骨、胸廓、骨盆，然而，它们的骨盆都很小。陆地动物，大象和猎豹，它们的步长、体重、重心以及平衡都不同，所以，它们的运动速度差距很大。很多食草动物都有发达的内脏，因为它们的食物很难消化，所以，它们看起来都是大腹便便的样子。鸟类的飞行方式多种多样，蜂鸟可以快速拍打翅膀，停留在空中，秃鹫可以优雅地在空中盘旋。在图 3-22 中，有两个例子。

　　昆虫骨骼在身体外面，是外骨骼，昆虫的体积也因此受到限制，所以拳头大小的昆虫非常罕见。昆虫的硬壳限制了它们的体积，同时，也限制了它们的行动。史前时代，巨大的千足虫有几英尺长。在海洋里，海水的浮力让海洋动物可以长得体积更大、体重更重。三叶虫可以超过 1 码长。头足类的鱿鱼没有骨骼的限制，海水支撑它们的体重，所以，50 英尺长的鱿鱼都可以找得到。在阿拉斯加海岸，一些巨型章鱼长得可以和人

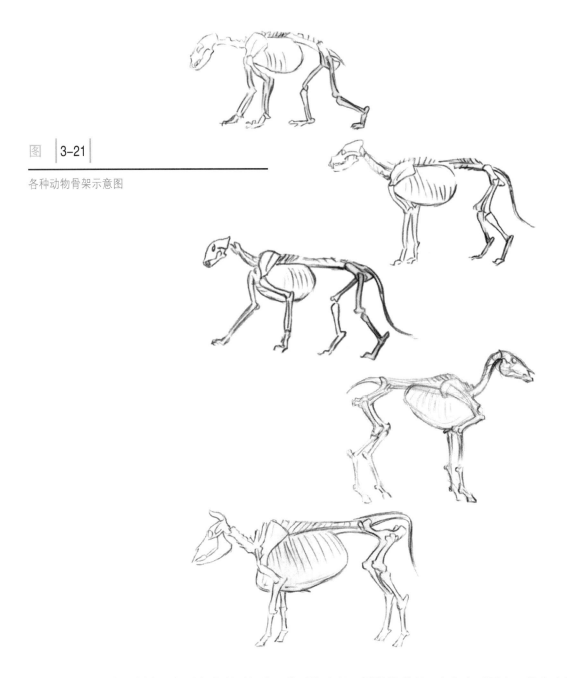

图　3-21

各种动物骨架示意图

类一样高。如果鸟儿断了翅膀，就不能飞行；同样的道理，章鱼离开了水，就失去了活力。海底动物海葵，虽然也是海洋动物，但是，它们似乎离我们的生活太远了，艺术家

不必把所有动物都一网打尽，没有必要把每一种动物都详细地研究一番。

　　参考人体解剖知识，虚构外星人，是一件令人兴奋的工作，同时，这也是一个令人头痛的问题。之后，我们会针对具体问题进行详细讲解。但是我仍想要强调的是，没有人见过外星人，所以，虚构外星人时，要参考我们熟悉的真实生物，要让外星人看起来

图 | **3-22**

不同的运动方式

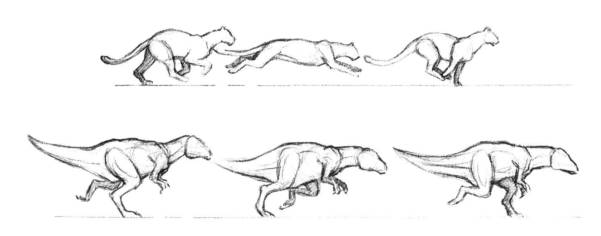

真实可信，还要让外星人有运动功能。然而，在一些电影和游戏中，外星人看起来总是让人觉得缺少了一些东西而觉得怪怪的。所以动画师虚构动物，要遵守一些基本原则，其中，飞龙就是一个例子。如果虚构的动物有像人类一样的四肢，那么它的骨架就应该和人类相似。如果类似海洋动物或是空中的飞鸟，那么，你就应该参考现实生活中的真实动物。如果你虚构的鸟儿不能飞，那么，你的设计就失败了。蝙蝠的翼，让蝙蝠可以在空中飞行；鲨鱼的脚蹼，让鲨鱼可以在海里畅游。动物的身体结构，适合它们各自的运动方式。请记住，要让你设计的动物可以动起来，要让观众认可并信以为真。记住，即使你画的是一幅动态的动画也要给人以动作感。这一章中，我们花了大量的时间讨论人体解剖，可能事实上只是掌握了有关解剖学的一些皮毛而已，但是，这些知识会帮助动画师的创作更加自如，让动画角色看起来也会更加真实有趣。

总结

　　对动画师来说，掌握人体解剖、动物解剖以及动物结构知识这些关键设计元素，是一项非常重要的工作。人体骨骼和肌肉是人物运动的基础；同样的道理，动物骨骼和肌肉也是动物运动的基础。在动画制作过程中，动画师不但要理解人体解剖，还要认真观察、仔细分析及思考，才能设计出真实可信、充满活力的角色。

练习题

1. 复习人体骨骼图、人体肌肉图以及各种动物骨骼和肌肉图,记住它们各自的名称。

2. 复习人体骨骼图、人体肌肉图以及各种动物骨骼和肌肉图,记住相似的骨骼和肌肉群。

3. 参考头部、足部各种造型的照片,画人体骨骼结构,就像是拍X光片一样。

4. 参考各种人体造型的照片或是自己画好的素描,画人体骨骼结构,就像是拍X光片一样。

5. 参考各种人体造型的骨骼示意图,把胸廓和骨盆简化成为简单的几何体。

6. 参考三维雕塑画素描,是一个帮助你理解人体解剖的好方法。用油彩和黏土做一些身体部位的雕塑,例如:上肢、下肢、躯干,要有肌肉,不要表现皮肤,参考这些雕塑,画素描。

问答题

1. 中心轴骨骼是什么? 四肢骨骼是什么? 它们有什么区别?

2. 人体的铰链关节有哪些? 哪些是球窝关节?

3. 什么是趾行动物? 什么是跖行动物?

4. 男性身高与头高的比例是多少? 女性是多少?

5. 人体脊柱可以分为哪三个部分?

6. 什么是两足动物? 什么是四足动物?

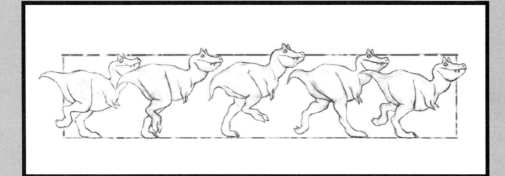

连续素描

目的

理解连续素描的定义并学会如何加工连续素描

了解透视和连续素描之间的关系

理解连续素描和动画制作之间的关系

了解关键帧和连续素描之间的关系

理解真人模特对画连续素描的作用

简介

在学习动画素描的过程中，一旦你有一点得心应手的感觉时，新挑战就来了，接下来，学习草图与轮廓素描之间的直接关系，并且用来展现动画人物的动作过程。连续素描，类似于停格摄影，用照片或是胶片，记录人物动作过程中每一个重要的变化。埃德沃德·迈布里奇（Eadweard Muybridge）摄影工作室，彻底改变了我们关于动物运动的观念。

SEQUENCES VISITED AND REVISITED

▶ 埃德沃德·迈布里奇

　　1830 年，埃德沃德·迈布里奇生于英国。有一段时间，他在美国从事探矿工作，然而，不幸的是，他在工作中身受重伤，因此不得不回到英国，开始了专业摄影师的工作。在他开业之后，得到了利兰·斯坦福（Leland Stanford）的赏识。斯坦福是加利福尼亚州前任州长，一位赛马育种家，他让迈布里奇验证一件事情，赛马奔跑时，四蹄是否同时离地腾空（这有助于赛马育种工作）。迈布里奇拍摄了一系列连续照片，证明上面所说的是事实。在完成这个工作之后，他还拍摄了很多连续照片，有动物，也有人类。直到今天，艺术家和科学家仍然把这些照片作为重要的研究资料。

　　过去，人们一直怀疑，赛马奔跑时是否可以四蹄同时离地腾空，直到迈布里奇的照片证明了事实就是这样。这是有史以来，艺术家和科学家第一次看见动物运动一瞬间的照片。在连续素描中，展现了人物运动过程中几个重要的瞬间，而这些瞬间可能只持续几分钟而已，这种感觉就像是看慢速回放一样。

图 │ 4-1

连续示意图

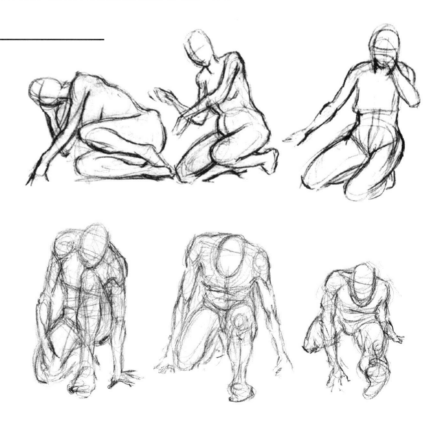

有时侯，连续素描只有三四个造型，有时会有更多造型。如果只有三个造型，那么，第一步，先画好人物动作开始时的造型以及动作结束时的造型，然后，再尝试慢慢画出动作中间的过渡造型。一边画中间素描，一边检查先前已经画好的素描。在这个过程中，不但要有良好的人体解剖知识，还要有扎实的动态素描基础。连续素描类似于动画片中的关键帧或是分解素描。画好了连续素描，就为将来制作动画模板做好了准备。作为参考，连续素描让动画师可以准确地捕捉到人物运动过程中身体各个部位的造型。参考真人模特或是照片，我们就可以把这些造型画下来，例如：模特用左手投掷钩子时，身体扭转的造型；一记重拳打到模特的鼻子时，模特脸部的样子。应该尽可能地保留素描人物的尺寸以及缩放比例，另外，还要画出动作线。动作线把人物动作各个造型中相同的身体部位连接起来，这样艺术家就可以看清楚人物运动的整个过程。

图 | **4-2**

跟上动作

注释

从人体中心轴开始

请注意人体中心轴。在各式各样的人体造型中，人体的四肢、头部这些身体部位，都是围绕着人体躯干这一中心轴。当身体中心轴发生扭转时，手臂和腿部也会随之转动，双手和双脚都会向相反的方向转动，与此同时，头部也会随身体躯干转动，这些身体部位的转动都是人体的自然反应。为了更好地完成动作，我们自然而然地协调身体各个部位。在画多个人物动作造型过程中，记得要让人物高度保持在同一水平线上，这样分析和比较起来，就会更加方便一些。

　　为了让动画片角色动作看起来真实可信，艺术家要分析和研究真人动作。连续素描就像人物动作定格快照。我们已经讨论过如何用示意图展现动画角色动作。在连续素描练习中，我们所做的工作就像动画师在制作动画时，一帧一帧地进行分析一样的彩排练习。不同之处在于，动态素描是室内中的产物，而分析动画素描是电影业务工作。所以只有通过练习，在处理问题之后才能获得更多的知识，并且你还可以从中得到大量的经验。

　　人体解剖是练习的重点，因为人物动作受到人体解剖的约束和限制。有些错误会因为对解剖知识知之甚少而导致绘制出无人可以企及的动作，因为它超出了人体的极限。通常无经验的动画师，常常会犯这样的错误，让人啼笑皆非。然而，在一些素描中，这样的错误仍然存在。改变人体比例或是关节，当然动画师可能是想让素描人物看起来更加漂亮一些。当我们查阅一些资料时，我们会发现在一些艺术总监、概念艺术家的头脑中，仍然有这样的想法。但是人物动作必须要合乎情理，并以人体解剖知识和物理学常识作为基础。如果你有很好的理由，可以尝试做一些改变。你要做的就是找到人体实际可以承受的动作。为此，有必要找真人模特作参考。这样做，有助于艺术家提高认识，什么动作可达成，什么动作不行，一看便知。有时候，我们要找一些身体特别柔韧的模特，他们可以完成一些常人难以做到的动作，例如：下腰、劈腿等等。

图

连续素描

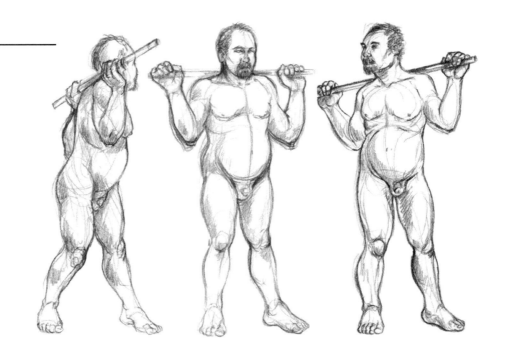

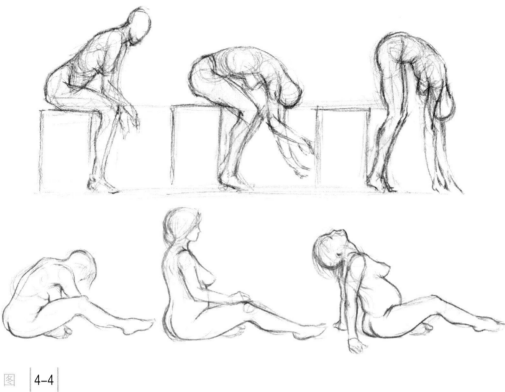

图 ‖ 4-4 ‖

连续素描

图 ‖ 4-5 ‖

连续素描

| 注释 |

重心

重心是人体中的一个点（任何物体都有重量），是指所有各个组成质点的重力的合力都聚集在那一点。如果人体体重的平均中心和重心排成一线，那么，人就可以保持平衡。

这么说吧，如果人体体重的平均中心偏离重心，那么，地球引力就会作用到人身上，人就会跌倒。

重心和平衡

在各种各样的人体造型中，我们很容易找到人体重心。但是有时候，如果没有支撑物，模特就很难保持平衡。我们画连续素描或是设计雕塑草图时（在做大的雕塑之前，我们常常会先做一个小的初样），因为重心问题非常重要。要保持平衡，你就必须考虑素描人物的重心问题。当然，静物也有重心，画静物时，同样也要注意平衡问题。

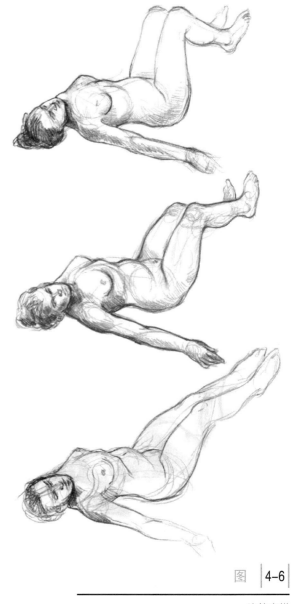

图 | 4-6

有时候，在运动中有意无意地改变重心，就可能会产生糟糕的结果，例如：婴儿蹒跚学步时，重心不稳，就会扑通一声摔倒在地。如果这不是故意设计，那么，观众就会怀疑人物动作的真实性。有一些动画片，角色重心情况非常复杂，例如：处理角色头重脚轻或是头轻脚重，抑或是有许多零部件质量较大且复杂的机器人的重心问题时，动画师只要按照常识处理就好了。

图 | 4-7

角色头重脚轻或是头轻脚重

画连续素描时，动画师要注意标明角色重心以及弄清重心对角色动作和造型的影响。

图 | 4-8

角色重心有问题

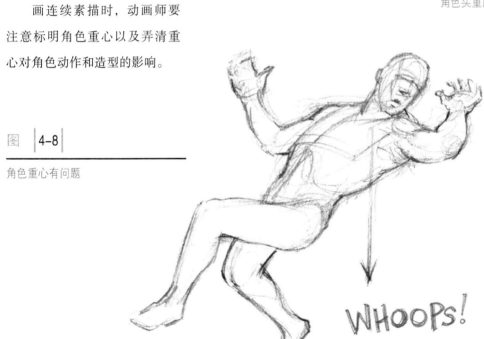

WHOOPS!

扭转、面貌和其他的词

我们再强调一次，动画师要常常练习连续素描，这个练习有助于动画师抓住动画人物的动作，特别是人物造型中的关键部位，例如：在连续人物动作素描中，人体的髋关节和肩关节，就是两个关键部位（这就是标志点）。在这两处，用笔做上标记，然后，用线条把它们连接起来，你就会清楚地理顺动画人物的动作间的衔接，也可以更好地理解这些动作。

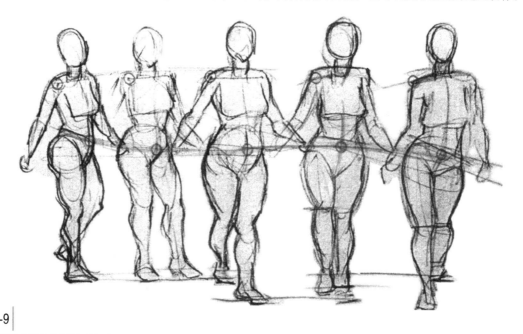

图 ｜ 4-9

在连续素描中，跟上动画人物的动作

动画人物的动作也具有自己独特的流畅性和方向性，所以，在连续素描中，动画师可以用连接线，把人体各个关键部位连接起来，这样动画人物动作的流畅性和方向性看起来就更加清楚了。当然，如果素描对象不是人类也不是动物，而是物体，因为物体也有方向性，所以，动画师也可以用连线把物体的主体结构连接起来。

在动画制作过程中，为了保持动画人物动作及其倾向的流畅性，动画师要测量这些关键部位，这是一项非常重要的工作。动画人物动作的真实性以及人物的缩放比例，都是动画师需要考虑的问题。另外，动画师还要有捕捉这些关键部位的能力。

画连续素描还是一种练习，让你学会分析和判断，哪些元素应该保留在素描画面中

以及发现创作工程中的缺漏。建议采用几种不同的方式，进行填空补漏练习。真人模特表演动作，然后，让模特保持动作开始时的造型，接下来，动作结束时的造型。根据这两个造型，动画师画出中间过渡动作造型。变换一种方式，再做这个练习，例如：多画几个中间过渡动作造型，用来展现更多的中间过渡动作。为了更好地完成这些练习，要在人物素描头部、肩部、髋部、膝盖等等这些关键部位，用笔做上标记，再用一些线条，把它们连接起来，展现人物身体的扭转过程。

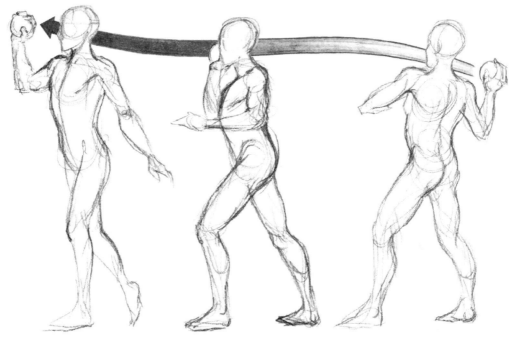

图 | 4-10

连续素描中的动作线

不能过分强调动画片中的关键帧，因为，动画师所画的每一幅素描都是关键帧，它们都展现了动画角色的关键动作或是关键运动，同时具有指导性和限制性，一方面，它指明了动画角色动作或是运动的方向，另外一方面，它限制了动画角色的动作或是运动。

对动画师来说，人物转身这一动作也需要认真研究。参考真人模特转身动作，动画师可以按照正确的比例，画好人物动作素

注释

每一位动画师都会自己充当模特，做各种表演，而且你会成为你自己最好的模特。不要犹豫，站到镜子前面，确认造型，走两步，看一看自己的面部表情。在学校里的走廊上欢蹦乱跳，你可能会感到害羞，实际上，这是找到最佳表演状态的一个好办法。不信? 你自己亲自试一试!

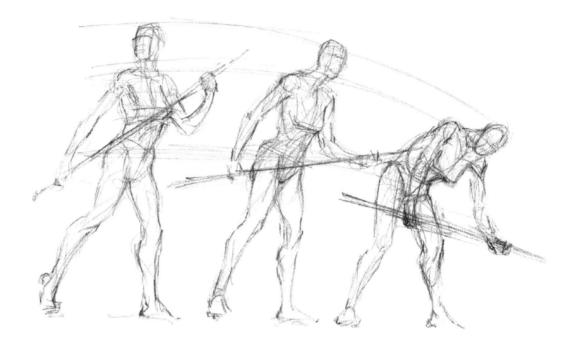

图 |4-11|

在动作连续素描上，做标记

图 |4-12|

连续帧和关键帧相似

描，这是动画师必备技能之一。现在，有了电脑绘图的帮忙，动画师可以建立一个模特的线框，这样就可以按照需要，摆出任意一个角度的转身造型。在传统二维动画制作过程中，动画师必须构建这些视图，这一项工作需要耗费动画师大量的时间。然而，在动画制作开始阶段，虽然有电脑帮忙，但是，如果动画师具备手工绘制草图的能力，还是可以大大地减少动画制作角色、布景等的时间。这些草图是将来制作动画片的基础，它们往往包含着动画人物的雏形，有助于动画师设计动画角色。从不同角度观察模特转身造型，画好这些造型。这个练习可以让动画师理解，在模特做转体动作时，人体躯干是中心轴，头部、手臂以及腿部的位置都要根据躯干的位置进行相应地调整。如果人体躯干画好了，那么接下来画身体其他部位，如四肢和头部，就容易多了。在画人体素描时，为什么不从头部开始画？这就是其中的原因了。先画好躯干，然后再画四肢、头部这些身体部位。在前面的动态素描那一章中，关于这个部分的次序问题我们已经讨论过了。画人体素描过程中，次序非常重要。一开始，不要先画头部，这是常识。

　　人体躯干非常灵活是因为有脊柱和肌肉的作用，因此，要非常小心地处理人体躯干，不要画得太僵硬了，就像木头一样。在图 4-13 中，我们提供了一些例子，有的身体部位可以独自扭转，有的身体部位不能独自扭转，这些人物动作素描充分展现了模特身体的灵活性。

图 ｜ **4-13**

可以独自扭转的身体部位，不能
独自扭转的身体部位

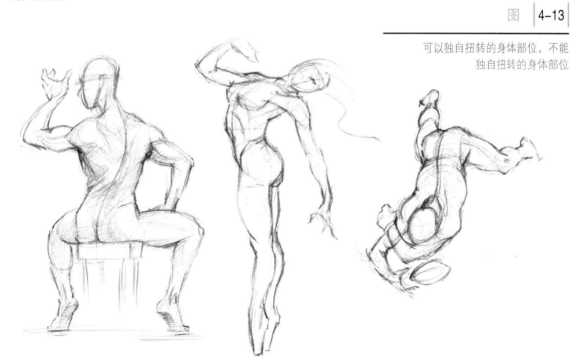

　　另外，肩部（肩胛骨、锁骨、肩关节）也是可以独自扭转的身体部位，这就让模特可以摆出一些更加复杂的造型，做出一些更加精彩的动作。

锁骨可以独自扭转，
真人模特造型关键帧，连续草图

　　在模特连续地扭转身体时，我们可以看到模特身体发生了一些变化，例如：肌肉拉长或是缩短，组织拉伸或是压缩，艺术家应该注意这些细节的变化。当然了，如果用电脑绘图，艺术家工作起来就会更加方便一些，因为，所有体积和形状的变化都可以用电脑绘制，而不是传统手工绘制。如果动画角色的动作太僵硬，那么，动画片的逼真感就会失去，动画角色的活力也会失去。

　　画连续草图，让艺术家有机会练习另外一项技能，即如何按照合适的缩放比例画好素描，或是按照一样的缩放比例反复练习素描。这个练习的目的是让艺术家手眼协调，可以把眼睛所看到的角色造型，按照合适的缩放比例，用自己的双手把他们画出来。如果角色没有向前或是向后移动，那么，你就应该保持前后一致的缩放比例不做任何改变。在卡通片中，角色常常都会有一些挤压或是拉伸（动画人物受到重力和惯性的影响，身体产生变形），保持一定的缩放比例，会对你有所帮助。在一些实践过程中也会有艺术家故意改变缩放比例，这也是一种常见的艺术夸张手法。

艺术家另外要做的一个附加练习，就是要从不同的视角或是不同的透视，画连续素描。如果所有素描创作只有单一的视角，这样的做法显然是行不通的。在动画片中，镜头可能拉近，也可能推远；有的镜头是仰视，有的镜头是俯视，还有可能是各种镜头的组合。所以，艺术家要根据实际情况，采用相应的解决方案。

为了增强动画片的戏剧性和现实感，艺术家掌握这些知识之后，还要活学活用。

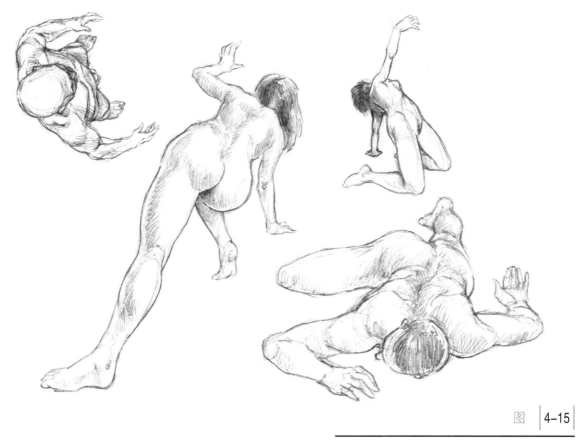

图 | 4-15

俯视、仰视以及其他视角

先画走路，然后再画跑步

艺术家和动画师必须知道如何画走路和跑步，这些都是动画片中常见的动作。人类和动物都有走和跑这两个简单的动作。艺术家要先按照平常的视角画好这两个动作，然后再学习画其他视角。

注释

动画片中的循环

请注意，我们不是在讨论哈雷摩托车或是自行车（英文单词 cycle，有摩托车、自行车的意思，也有循环的意思）。动画片中的循环，是动画角色一遍又一遍、不断地重复做一系列相同的动作，动作过程前后没有任何改变，结束动作做完之后，又会回到开始动作，如此循环往复，一成不变（例如：1-2-3-4-5-6-7-8-9-1-2-3-4-5-6-7-8-9-1-2-3-4……）。

一个是又高又瘦的超级模特，另外一个是阿尔弗雷德·希区柯克（Alfred Hitchcock），同样都是走路这个简单的动作，可是他们走起来的样子，差别非常明显！因为每一个演员走路快慢、步子大小都不相同，所以，走路动作循环的帧数可多可少。虽然是反复播放，但是，看起来还不错。下面有一些例子，表现了没有休止的、反复循环的走路。

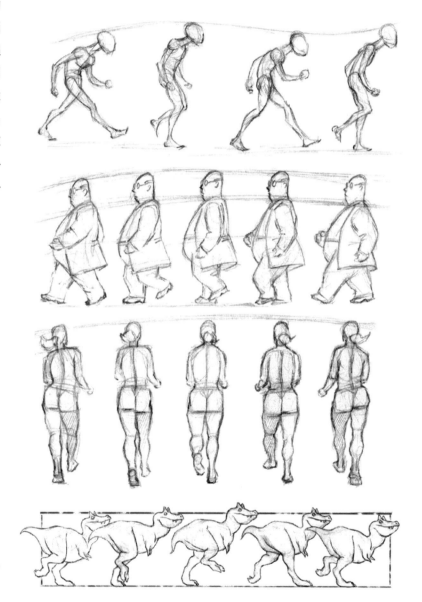

图 | 4-16 |

不同角色走路动作的一个循环

　　虽然同样都是走路，但是，不同角色走路，还是会存在一些细微的差别，例如：开始的动作、交叉的步子、抬腿的高度等等。动画师在处理这些差别时，应该把这些细节上的不同一一表现出来。即使是在表演高难度的动作时，模特可能需要一些帮助也不可忽略。其实处理跑步的方法和走路一样。动画师都可以参考停格照片或是电影来进行创作。下面有一些跑步的例子，供大家研究。

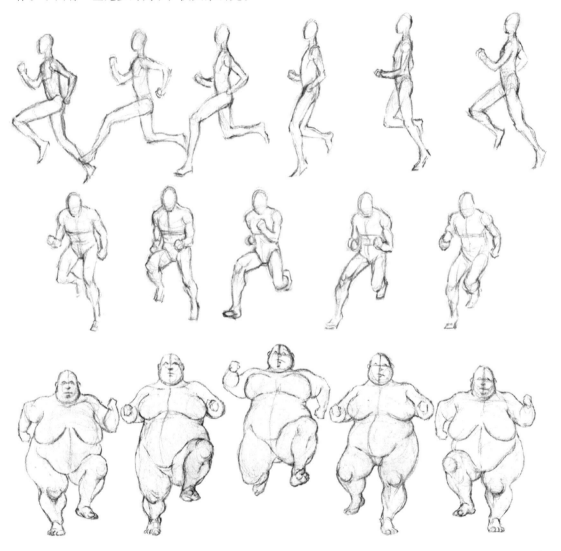

图 | 4-17

不同角色跑步动作的一个循环

在动画片中，角色走路或是跑步，不可能只有一个侧面视图，所以，动画师应该认真研究各个角度的透视。动画师可以参考真人模特，但我们同样支持研究照片和纪录片来进行学习。例如：舞蹈演员的照片、奥林匹克运动会中的田径运动员的照片等，这些都是很好的资源。

做个鬼脸！

虽然面部表情应该放在其他章节中讨论，它也可以属于表征、人体解剖以及其他领域，但是，我们这里要说的是面部表情一连串的变化。在前面的动态素描那一章中，我们已经讨论过人脸，人物面部表情五花八门、各具特色，而且变化多端，当情况发生变化时，人物面部表情就会立即改变。

作为一个关于人物面部表情的介绍，我们将它放在这一章中讨论，让我们看一看人物面部表情的各种变化，我们要研究的问题是人物面部表情如何发生变化，其实，关键就在前额、眼睛、嘴巴这三个部位，下巴是嘴巴的一部分。

每一个部位都可以有各自的变化，有时候，面部的肌肉可独自完成；有时候，则需要几种面部肌肉的共同作用。如果演员眼睛发生变化，那么，一定是有让演员心动的事情发生了。古语云：眼睛是心灵的窗口。毋庸置疑，很多情感都可以通过眼睛来表达。哺乳动物可以眉目传情，鸟类和爬行动物就不行了，它们可以通过其他方法，例如：声音或是身体语言，进行交流。前额的变化也可以传情达意，例如：皱眉头，意思是生气了。翘眉毛，意思是这件事很可疑。嘴巴同样可以体现人物情绪的变化，咧嘴，开口大笑，就是一个很好的例子。

图 | 4-18 |

面部表情

图 4-19

各种各样的人物面部表情

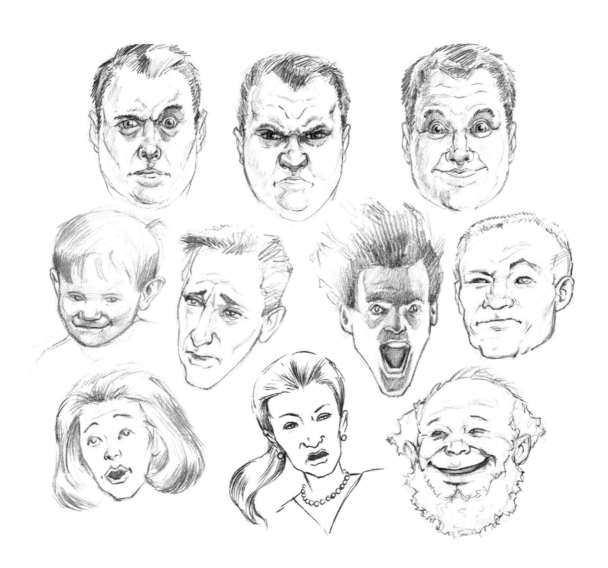

从一个平淡从容的表情变化到另外一个充满情感的表情，有很多面部肌肉收缩或是拉伸，演员才能完成这一简单的表演。张开嘴巴，下巴肌肉发生了改变；睁开眼睛、闭上眼睛、眯缝眼，这是许多面部肌肉一起工作的结果。下面有一些例子，几幅连续素描，展现了面部表情简单的几种变化。

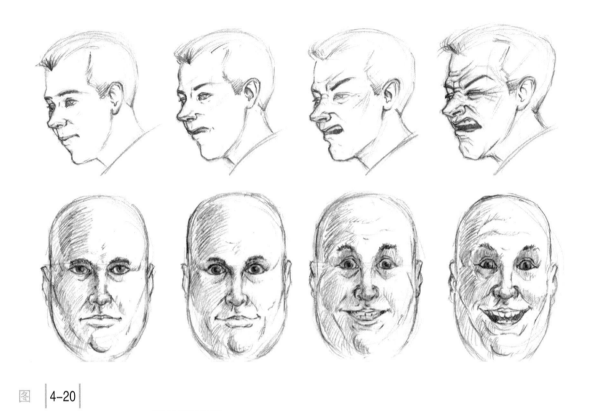

图 | 4-20 |

连续素描，面部表情简单的几种变化

　　无论手工绘图还是电脑绘图，人物面部表情是动画师最难处理的任务之一，因为人物面部表情实在是太微妙了。请记住，只有认真仔细观察生活，动画师才能让动画人物的表情栩栩如生。

总结

　　动画师要认真观察生活，才能画好连续素描，进而画好二维动画素描。动画片要想成功，动画师必须具备良好的人体解剖知识、透视知识，动画师还要了解重力如何影响人物动作以及人体造型，这样才能处理好动画片中的人物动作。其中理解动画素描中的循环概念，尤其是循环和连续素描之间的关系，也是二维动画师的重要技能之一。

练习题

1. 一次30分钟,画连续素描,要有3至4个中间过渡动作造型。找真人模特,做一些特殊的动作,例如：翻滚、仰卧起坐等等,画连续素描。

2. 画好开始动作造型、结束动作造型之后,在没有模特的情况下,画中间过渡动作造型的素描,要有3至5个中间过渡动作造型。

3. 画人体转身连续素描,模特做相同的、可以重复的动作造型,但是,模特头部要朝向不同方向。

4. 画连续素描,先画人体躯干,然后再加上头部、手部和腿部等其他身体部位。

5. 画人物连续素描,在人体肩部、髋关节等等身体部位,用笔做标记。

6. 画人物连续素描,然后再画上动作线。

7. 在素描人物重心处,用笔做标记,观察在人物运动过程中,人体重心如何发生变化。

8. 找真人模特,画走路的动态。

9. 找一面镜子,画自己各式各样的面部表情,注意细微的变化过程,把每一步变化都画下来。记得,在表演之前,一定要先放松脸部肌肉。

问答题

1. 连续素描是什么?

2. 重心是什么意思?

3. 动画片中的循环是什么? 如何用连续素描画循环?

4. 连续素描和动画片中的关键帧有什么关系?

保养你的创新机器

迈克尔·斯金格
(Michael Sickinger)

迈克尔·斯金格是一个成功的平面设计师，就职于芬美意香精香料公司，是风味创意营销工作室的艺术总监。迈克尔常常去各大高校开设讲座，给大学生们讲平面设计。

保养你的创新机器，意味着个人的创造力需要不断地累积和培养，这样才能发挥自己最大的潜力。如何培养创造力，你要开动脑筋，多观察、多实践。随时保持头脑清醒、思维敏捷。创新工具无所不在，你只要知道如何找到它们以及在哪里可以找到它们。

敏锐的眼光是保持旺盛创造力的关键。在你身边发生的任何一件事情，都逃脱不了你那敏锐的眼睛。用一个全新的视角，看待周围的事物。眼睛与头脑并用，发掘事情背后的故事。这不仅仅是为了寻找更有创意的视觉效果，还是一个很好的培养创造力的训练。

- 看电视、电影或是上网时，睁大你的眼睛。休闲娱乐时，你要注意那些出现在你眼前的图片，这些资料将来会在你的工作中派上大用场。注意他们是如何叙述故事、如何制作动画的。最重要的是，想一想，如果要你做同样的工作，你会怎么做。

- 一个精确的创意发动机应该常常更新，要保持最新、最快的工作状态，不要过时，要与时俱进。一件事情是好是坏，要看它是否在持续不断地发展。电脑已经改变了整个行业，进步几乎每天都在发生。面对日新月异的新技术，你必须比别人学得更快、学得更多，这样才能具有竞争力。总有新东西可以学习，不要落伍，不要让新技术把你淘汰了。

- 另外，还要跟上当今的设计潮流。设计变化很快，就像电脑更新速度一样快。一个90年代初期制作的广告，现在看起来就过时了。拥有最新的设计技术和风格，让你的创意看起来闪闪发光。

- 有一些东西会妨碍创新，它们是创新的绊脚石。就像是石头卡住了齿轮，齿轮就不能正常运转了一样，有一些东西会在你心里作祟，妨碍创新。如果你总是回想昨天已经发生的事情，那么，你就不可能集中精力把今天的工作做好。出去走一走，喝一杯咖啡，听一听音乐。清空你的大脑，让创新的火花塞噼啪作响。

如果没有定期保养，机器就会罢工，同样的道理，创造力也需要养护。新鲜的图片，先进的技术，最潮的设计，远离障碍物，让你拥有旺盛的创造力。记住这些建议，祝你成功！

戏剧动作

目的

了解人类动作特征、动物动作特征

学习使用动作线

学习设计戏剧性动作

理解运用不同视角，表现戏剧性动作

简介

我们该如何定义动画片有戏剧性？答案很简单，二维动画片就是一个用来讲故事的视觉媒体，我们是讲故事的人，所以，我们有责任把故事讲好，故事要引人入胜。如果故事索然无味，观众就不会看动画片。我们可以在动画素描上做一些努力，让动画角色、动物角色的动作以及场景空间充满活力。

要创造一个充满活力的角色，就必须要增强角色动作或是角色造型的视觉力度。如果角色是从 A 点移动到 B 点，如何让角色动作看起来更加有趣呢？在 A 点，要设计一个有趣的动作造型，到下一个 B 点，就要有一个更加有趣的动作造型。

图 5-1

两种不同的动作线

图 | 5-2

扭转的动作线

图 | 5-3

扭转的动作线

　　动画角色造型，是引人入胜还是索然无味？
角色活了吗？有没有跃然纸上？为什么没有？这
些问题可以帮助你思考。动画角色的动作线，决
定成功与否。如果我们把动画对象的运动主线看
做是它的脊柱，要让动画角色动作充满活力，就
要让动作线偏离角色的脊柱这一中心线。

　　动作线决定了角色动作好坏、造型优劣。偏
离或是扭转，可以改变动作线，改变角色造型。
直线或是平行线，只会让动画角色看起来更加僵
硬，枯燥无味。

图 | 5-4

动作的对角线

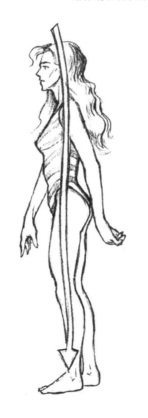

弧形的动作线，让观众一看就明白，动画角色正在做动作。要想让动画角色动起来，动作线就必须打破平衡。动画片必须要有动作。动画师要想方设法展现动画角色的动作。动作线就像钟摆轨迹一样，都是弧线（弧线描绘了动物运动的本质）。动物运动速度有快有慢，有一些动物的动作，快如闪电，例如：蜜蜂拍打翅膀，快得让观众无法看清楚蜜蜂的翅膀。

图 | 5-5

动作线表现了角色的状态，休息状态或是运动状态

有一些动物的动作比蜗牛还要慢，例如：树懒爬树，慢得让观众怀疑树懒是否正在爬树，而时间却过了很久。

我们已经说过，要想抓住观众的心，动画片必须要有戏剧感。上面提及的这些因素都会影响动画角色动作的戏剧性，所以，动画师就要学会如何利用这些因素，优化动作效果。

图 | 5-6

蜜蜂拍打翅膀

图 | 5-7

树懒爬树

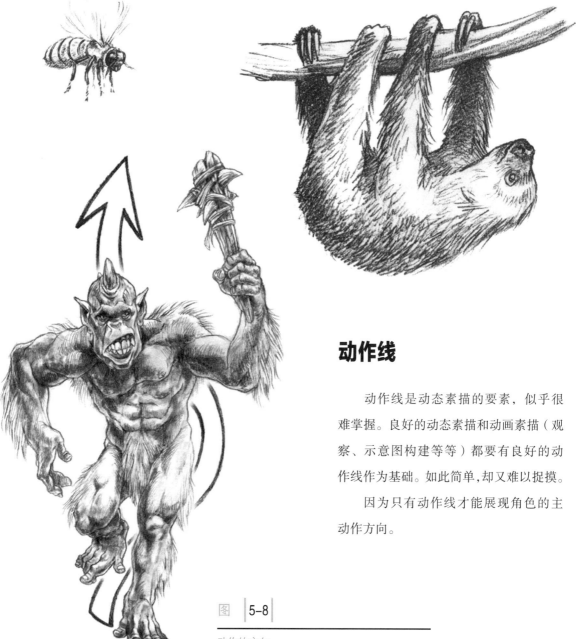

动作线

动作线是动态素描的要素，似乎很难掌握。良好的动态素描和动画素描（观察、示意图构建等等）都要有良好的动作线作为基础。如此简单，却又难以捉摸。

因为只有动作线才能展现角色的主动作方向。

图 | 5-8

动作的方向

　　设想一下，如果一根线条就可以展现动画角色的动作造型。艺术家和动画师常常沉迷于构建复杂的、技术性强的细节和精致的轮廓，以至于动画角色失去了活力，线条质感差，更不用说角色的造型。这种呆板的作品，让观众无法接受。

　　下面让我们看一些不同的例子，有的动画角色，具有戏剧性的动作；有的动画角色，缺乏戏剧性的动作。在图 5-9 中，有一个虚构的角色，静态造型，请注意，动作线都是一些水平线或是垂直线，所以，这个动画角色没有兴奋点。

图 | **5-9**

静态动作线

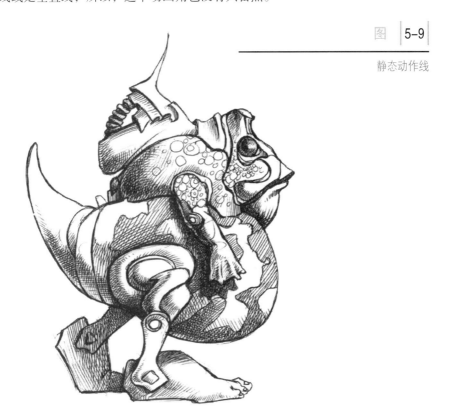

　　动作线以最简单、直接的方式让观众看明白动画角色的动作。在这个例子中，动画角色看起来呆头呆脑、死气沉沉。对比一下图 5-10 中的动画角色，你就会明白，图 5-10 中的动画角色，充满活力、令人兴奋。

　　通常情况下但并不绝对，艺术家用对角线方向的动作展现戏剧性的动作线（巴洛克时代的艺术家发现这种做法非常有效），这样能突破原有画面效果。然而，这也会带来一系列问题：透视缩放的问题以及艺术家和导演是否愿做这样的尝试。

图 |5-10|

充满活力的造型

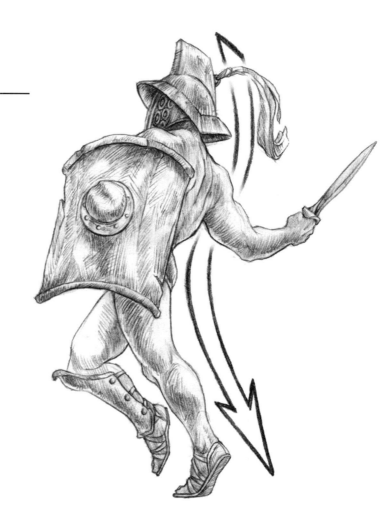

　　有了对角线方向的动作，不一定就会成功，因为另外还有角色设计的问题以及角色是用挤压还是拉伸的手法来处理。运动中有旋转或是扭转吗？动画角色的动作是灵活还是僵硬？

　　只有经过逐一检查，艺术家才能选定最佳方案。

▶ 巴洛克时代的艺术

　　巴洛克时代的艺术是 17 世纪至 18 世纪后期，在欧洲出现的一种艺术风格，其特点是复杂多变，画作充满情感。这一时期的艺术家，善于运用感性、戏剧性的动作、张力以及引人入胜的光线。伦勃朗（Rembrandt）、彼得·保罗·鲁本斯（Peter Paul Rubens）、圭多·雷尼（Guido Reni）都是这一时期的代表人物。充满活力的动作、对角线方向的动作，这些都是源自巴洛克时代的大师们的设计。

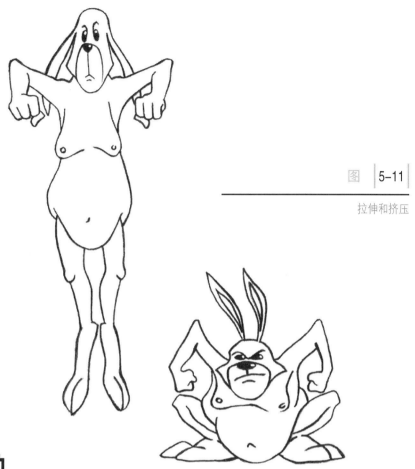

图 5-11

拉伸和挤压

人体运动

　　人类活动无所不在。我们日常生活中大多数的动作都是毫无戏剧可言、平淡无奇的娱乐，可能在健身活动中会有所变化。能在充满冲突的主题行动场景中，例如：军事行动、警方的行动，经常出现一些特别的动作和造型，在体育、武术或是舞蹈中也能看到其原型。

　　艺术家运用人体解剖知识以及艺术夸张的手法，把这些动作和造型在动画片中重现。在动画角色设计过程中，为了让观众看明白动画角色的动作以及动画场景的气氛，艺术家常常使用艺术夸张的手法，强调动画角色的动作和造型。常用的艺术夸张手法有下面两种：第一，改变动画角色身体，强调身体形态，就像漫画中的角色一样。第二，为了加强戏剧性，可以通过动画角色造型的拉伸或是挤压形成和达到。

　　通常情况下，就像我们之前所提及的方案那样，用画作中角色形体动作对角线的拉

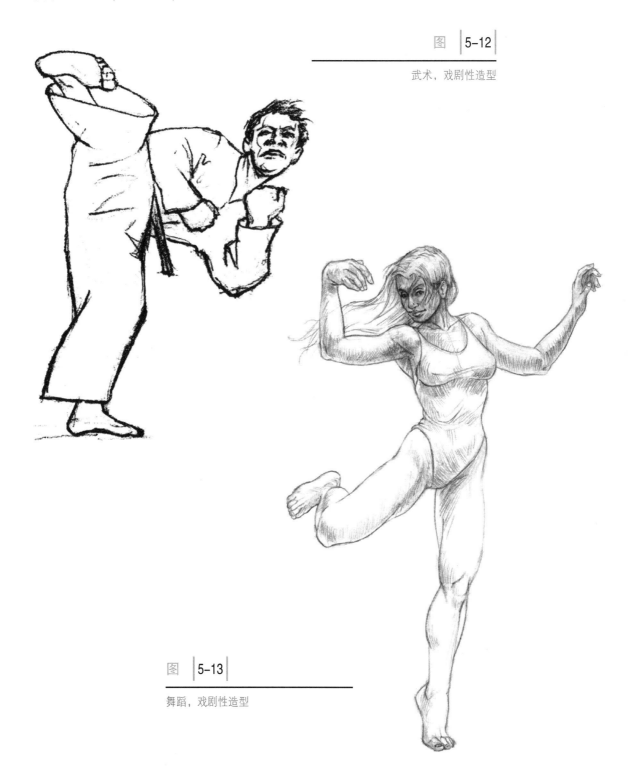

图 5-12

武术，戏剧性造型

图 5-13

舞蹈，戏剧性造型

图 | 5-14

夸张的造型

伸及强调来展现角色的真实性。

动画角色运动的距离可以加长，运动的速度可以加快。在一些卡通化的场景中，挤压和拉伸的程度都可以加大。转描机技术（追踪真实运动的动画技术）可能是一种有用的技术，但是其局限性显而易见，即艺术家受到演员身体技能的限制。即便加上刻意的修饰和改进，从现场所记录的动作上看起来还是比较保守，而且还要受到模特身体条件的约束。转描机技术还可能误导艺术家，让他们忘记了自己原有的动态素描技能。如果还不满意还要修改，转描机技术就不行了。对动画素描来说真正有价值的参考，正是电影胶片和动作捕捉技术。

马、猎豹、蟑螂

拥有良好的人体解剖和动物解剖知识，这是动画师成功的关键。画动物角色（或是与动物相关的角色）时，艺术家会遇到各种各样的问题，没有一本书可以把所有动物的动作造型简单地进行分门别类。

动物的动作各具特色。动物解剖影响动物的动作。动物的行动意图以及动物的情绪也会影响动物的动作。在动画片里，我们希望看到的画面是一头眼睛受伤的犀牛，正在发怒、咆哮；或是一只顽皮的达尔马提亚小狗，一边跑一边叫，叼走了主人的拖鞋。如果动画角色是一只普通的章鱼，它会如何表演呢？章鱼有很多腕足，动作柔软而又圆滑，波浪起伏。章鱼的身体就像我们生活中常见的橡胶一样具有弹性。突然，章鱼出人意料地喷出一团漆黑的墨汁，一溜烟地逃跑了。

图 | 5-15

不同体型的动物：墨西哥狼

在动物王国里，动物体型五花八门、千奇百怪，例如：狼、甲虫、水母、蛇。不同的生理构造，不同的运动方式。长得像人类的动物，它们的动作就像人类一样。像蟑螂这样的动物，其爬行和跳跃的动作异常诡异。要想了解昆虫的动作，例如：它们如何跑动、如何转弯，艺术家就要认真观察昆虫，研究相关资料，看一看有关昆虫的纪录片，也是一个不错的选择。只要你去仔细观察这些动物的体型，你才能更好地理解这一点。

图 | 5-16

不同体型的动物：甲虫

图 | 5-17 |

不同体型的动物：水母

图 | 5-18 |

不同体型的动物：蛇

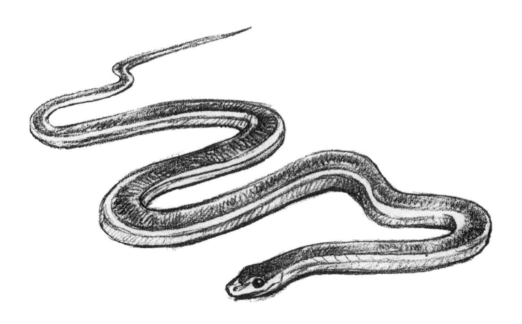

下面让我们看一看一些在生活中常见的动物。两足行走的动物，例如：黑猩猩像人类一样，可以同时用两条腿和四条腿走路。虽然，有一些动物，它们的身形像人类，但是，它们的骨盆、肩、支持四肢的带、足这些生理构造，与人类完全不同（详见第3章）。爱德华·麦布里奇（Eadweard Muybridge）和肯·赫尔特格伦（Ken Hultgren），这些都是很好的资源，有很多研究动物运动的资料。艺术家可以从纪录片中获得非常有用的图片。但是任何时候都要记得：必须尊重知识产权！

有一些哺乳动物，它们用前肢的指或是后肢趾末端两节着地行走，所以它们是趾行动物。与人类一样，熊可以用前肢的腕、掌、指或是后肢的跗、跖、趾，全部着地行走，所以熊是跖行动物。这就使得熊的大腿结构大大地发生了改变。动物的生理结构，直接影响其运动方式。另外，我们知道，熊和猿猴可以用四条腿走路，有时候，它们的骨盆带和下肢肌肉可以让它们站起来，仅仅依靠两条后腿走一段路。但是有一些动物，却是它们的本性决定了它们的行为，例如：食肉动物会追踪猎物，扑向猎物，抓咬猎物。

成功的动画大师

马克斯·弗莱舍（Max Fleischer）

马克斯·弗莱舍 (1883—1972) 出生在奥地利维也纳，早年移民美国纽约。像其他艺术家一样，早年立志要成为一位艺术家。在纽约市艺术学生联盟和柯柏联盟学院，他学习动画制作技术。起初他是漫画家，同时也是商业艺术家。然而，他对机械工程很有兴趣，这让他开始尝试制作动画片。

他创立了自己的动画工作室，制作各种长度的动画片。

很多技术发明和创意是弗莱舍留给动画产业的遗产。他是纽约风格动画的重要成员之一，非自然主义是其重要特色。他的员工是住在纽约的犹太裔和意大利裔的代表，这对他的很多作品都有影响。他和两位兄弟约瑟（Joseph）、大卫（David）一起发明了转描机技术，用真人电影作为模板，追踪真人运动，制作动画片。1915 年，电影《实验 1 号》就使用了该项技术。在电影《格列佛游记》中，该项技术得到了广泛的应用。利用德福雷斯特有声片，弗莱舍动画工作室制作了第一部有声卡通片。

著名的动画大师格瑞姆·奈特维克（Grim Natwick）曾经是弗莱舍动画工作室的一员。他创作了闻名于世的动画人物贝蒂·布普（Betty Boop），这让弗莱舍赚得盆满钵满。然而不幸的是，格瑞姆却一无所获。在他去世的那一天，仍然因为弗莱舍的所作所为而痛苦。之后，格瑞姆转投沃尔特·迪斯尼动画工作室，成为该工作室的元老之一。动画片《白雪公主和七个小矮人》就是他的作品。

1972 年，在加利福尼亚州伍德兰希尔斯，马克斯·弗莱舍去世。

注释

一般来说，如果是用来完成课堂作业，那么，公立大学的学生就可以使用有版权保护的资料。但是有版权保护的资料不可以拿到教室以外去推销或是销售。与此相对的是，私立学校的学生不得使用这种有版权保护的图片，因为这些学校是以盈利为目的，不适用合理使用的法律解释。创作时，请记住这个普遍的经验法则：你最终的作品和你使用或是模仿的任何原始资料，必须有足够多的、实质性的不同，必须保证一个公正的法官不会得出以下结论——你的作品是一个复制品。这就意味着你要不断创新。小心你的作品，不要把自己推上诉讼之路。创作时，自己的作品应该注意保护版权，但前提是，你要注明日期，并邮寄一份复印件给自己，证明你是作品的作者。

图 | 5-19 至 5-22 |

马、猫、狗、大象

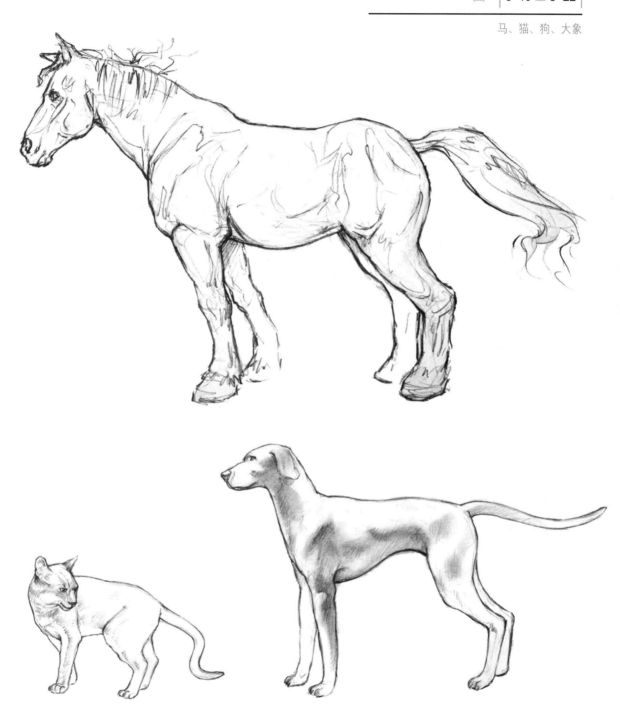

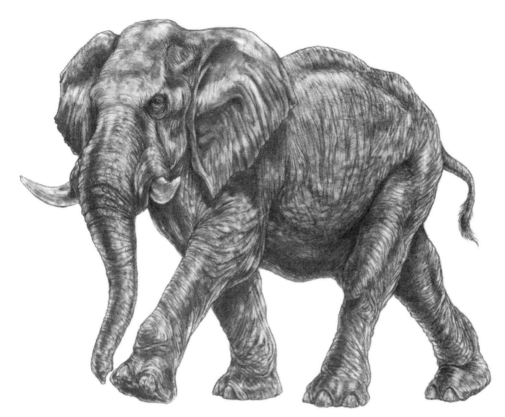

　　如果你胳肢过宠物虎斑猫的肚子，你就会知道，它可以轻松地用爪子抓着你的胳膊，调皮地咬人。猫和它的猎物扭打在一起时，猫就会用前爪死死地抓住猎物，因为猫的前爪天生就是为此而生的。狮子扑倒斑马时，情况也一样。为了在动画片中重现动物的动作，艺术家要理解动物的动作。画已经灭绝的动物或是虚构动物时，艺术家要参考真实动物的解剖知识，这一点尤为重要。参考蜥蜴，虚构飞龙；参考马，虚构麒麟。

　　设计戏剧性的动物造型时，艺术家要预先考虑好动物的动作以及场景的气氛。下面是一个例子，我们要设计的是一只剑齿虎从岩石峭壁上一跃而起。剑齿虎是扑到一只粗心大意的长毛象的背上，还是会顽皮地跳入幼崽们中？是咆哮、紧张、精准地扑向猎物？还是懒洋洋地伸出舌头，甩一甩尾巴，和幼崽们嬉戏？同样是一扑，场景气氛完全不同。一个是饿虎扑食，另外一个是天伦之乐。

　　想一想动物各种各样的动作，尝试把它们放到你的动画片中。

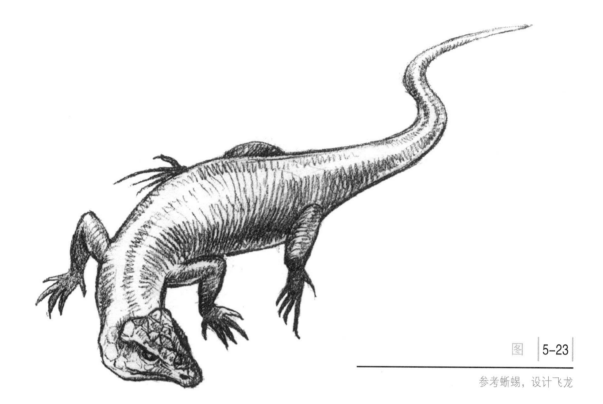

图 | 5-23

参考蜥蜴，设计飞龙

场景

　　动画片就是讲故事，通过一连串动态的镜头，有角色的演出以及舞台环境的配合，讲述一个引人入胜的故事。动画角色依赖舞台环境，两者互依互存，讲述故事。要想有充满活力的场景，就要发挥艺术家的创造力，把角色和背景有机地组合在一起。背景和角色必须结合起来，形成一个良好的视觉环境和影像。脚本和故事的作用就是简单地概括上述这些内容。

　　动画场景设计与镜头有关。而动画片是电影的一种，所以，我们必须处理好摄影机镜头和观众的关系。当摄影机（动画角色的视线）移动时，场景就要跟随摄影机发生相应的改变。

　　虽然很多动作是与视平线齐平的，但是，大部分电影中的动作都不是与视平线齐平的，而是仰视或是俯视。总是与地面平行的镜头，看多了会让人感到厌倦。尝试做一些改变，提升或是降低摄像机；摄像机围绕拍摄对象转圈；摄像机在拍摄对象上方或是拍

图 | 5-24

参考蜥蜴图片，虚构飞龙

摄对象下方；拉近或是推远摄像机。总之，摄像机从不同的角度进行拍摄，就可能创造出不同的视觉效果，例如：仰视，让角色看起来更加高大一些，更加壮观一点，就像图 5-25 和 5-26 中的角色一样。

显而易见，制作动画、设计角色、处理故事版，这些工作都要求艺术家必须具备扎实的素描基础，这一点非常重要。即使有电脑绘图帮忙，并且最后是以电子版的图像完稿，动画制作仍然需要艺术家和导演设计角色动作，他们要考虑动画角色运动的方向性，角色是直接向观众走来，还是从近乎对角线方向走向观众。虽然在画面中，动画角色的动作按照缩放比例已经缩得非常小了，但是这些设计工作必须要由艺术家和导演来完成。

充满活力的场景设计，必须满足下面两个条件：第一，选择一个有趣的视角进行拍摄，让动画角色动作看起来更有意思；第二，勾勒出角色的动作表现留以足够的空间和范围。以上两点相辅相成，让故事更加精彩。

图 |5-25|

俯视，视图

图 | 5-26

仰视，视图

请记住，动画片是视觉艺术，也是内心的艺术。要让观众感兴趣，动画师就要画大量草图，做各种各样的尝试。无论你有多喜欢你的作品，只有观众才是裁判，要让观众满意才行。如果你的作品不符合动画项目的要求，你就应该果断抛弃它（一定要记得，为自己保留最初的版本），别犹豫，另起炉灶吧，最后你会成功的。

图 ｜ 5-27

俯视，特别的透视视图

总结

　　对动画艺术家来说，让动画角色保持活力，动画片中角色的动作和运动都要充满活力，这是动画片成功的关键因素。扎实的素描基础、良好的观察能力、完备的透视知识，会让动画艺术家在动画制作过程中得心应手。之后，动画片中的主角不论是人类还是动物，动画师都可以成功地创作出各种各样夸张的角色造型。还有，在动画设计过程中，选择不同角度，安排好摄像机的位置，拍好人物和场景，也是一项非常重要的工作。

练习题

1. 找真人模特，练习画一系列静态造型，接下来，再画一系列动态造型。

2. 完成练习1之后，在已经画好的素描上，拿素描纸盖住动作线，比较一下。

3. 参考已经画好的人物素描，尝试画一些更加夸张的造型，注意透视的变化。

4. 参考照片或是动态素描资料，画一系列示意图，标明动作线，练习设计戏剧性的造型。

5. 参考照片或是动态素描资料，画一系列人物素描或是动物素描，尝试从不同视角设计角色造型，找一找它们的不同点，角色造型的戏剧性是增强了还是减弱了？

问答题

1. 在二维动画中，如何使用艺术夸张手法？

2. 视角如何影响造型？

3. 动作线如何影响造型？

4. 影响动物（或是人类）动作的三个因素是什么？

场景设计

目的

学习场景素描

了解动画场景、镜头、剧本、故事之间的关系

了解建筑物、花草树木、高山流水这些场景中常用的元素

学会如何合理布置角色和背景

了解并发现与场景素描有关的问题，并练习相关技巧

简介

动画片没有背景会怎样？一个空空荡荡的舞台，太简陋了，让观众难以接受。舞台背景是讲故事的必备要素，所以讲故事必须要有舞台背景。动画场景中，不仅仅要有演员的演出，还要有舞台背景以及舞台气氛。

动画背景，一般都会非常神秘且难以驾驭动画元素。所以有的动画师不理解，为什么动画片一定要有背景？对一些初学者来说，画动画背景是一个难题，同时也是一项挑战。有一些艺术家和动画师，光顾着画动画角色，忘记了动画片中还有建筑物和背景。与此相反，有一些艺术家和动画师，乐于画村庄和山川这些动画片中的背景，不管不顾动画故事中的主角人物的描绘。在动态素描课堂里，动画师们只学会了如何画人体、画动物。但仅仅因为素描对象是著名的玛雅神庙，所以就理所应当地以为缩放比例、素描线条等等都不用改变。在动画素描中，不管是画一盏油灯或是画泰姬陵，不管三七二十一，都用同样的缩放比例，这可是行不通的。动画师必须学会根据不同的素描对象，采用不同应对方法进行处理，才能成功。

然而，还是有很多动画师不愿意画动画背景，可能是因为他们不会处理背景透视，这就好像是邪恶的野兽总是把它们丑陋的嘴脸隐藏起来，不愿意让别人看到。

ANIMATION ARCHITECTURE

消失点

我们简短地回顾一下透视的定义以及基础的透视知识。

透视，通常是指模仿人眼观看周围世界的方式。鱼眼镜头、双目视觉这些复杂的概念，不在本书讨论范围之中，如果你感兴趣，可以查找有关透视的参考书。我们这里说的透视，仅仅是指模仿人眼。

素描透视中还存在一些局限性的因素需要我们关注。首先，观察者或是艺术家的视平线限制了视野和透视系统中相应的位置。通常情况下，我们查看周围环境时，或是站立，或是坐着。让我们改变一下，躺下来，从下向上看，仰视，看一看你身边的家人，你会发现原来熟悉的画面现在都发生了改变。同样的道理，如果你站在悬崖的边缘，从上往下看，俯视，一切看起来都是那么陌生。所以，视点影响透视。

站立点是指观察者所站的地点。只有在俯视图中，站立点才会出现在图片中。一般在展现建筑物的结构时，我们才会用俯视图。在俯视图中，我们可以看见其他的站立点。正常的视平线在5至6英尺之间。当观察者垂直站立时，视平线对应的是地平线，天与地相接，成为一条直线。为了免去不必要的麻烦，我们把地面看成是直线，而不是弧线。水平线，缩写HL；站立点，缩写SP。

如果确定了视平线，那么素描对象以及周边环境的位置，都会受到限制。高大的素描对象或是建筑物，可能会在水平线上方和下方发生重叠。显而易见，有一些素描对象，看起来会不断缩小，并且在远处交汇到一个点上，也就是说，素描对象不再平行于画面平面。而有另一些素描对象，仍然平行于画面平面。事实上，如果素描对象在顶点上包含一些平行线，那么我们就很容易处理好透视，而且透视对我们而言会是一个非常简单的工作。

因为有透视，所以素描对象看起来近大远小。一个简单的素描对象，例如：一个集装箱，有四条与水平线平行的边线，但是，在集装箱的透视图中，这四条平行的边线看起来会在远处交汇到一点上，并且这个点会落在水平线上，这就是消失点，缩写VP。从正面看一个简单的几何体，几何体的边线与画面平面平行，这是一点透视。一点是指只有一个消失点。在动画片中，如果动画角色的动作正好处于画面中心，而且，此时周边的景物不是重点，在这种情况下，我们就会在有限的几个镜头里采用一点透视。所有一点透视图片中，图片边缘都有透视失真，这是内在性的失真，从中心向边缘，失真越来越严重。遇到

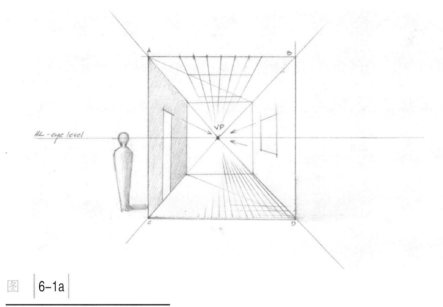

图 6-1a

一点透视

这一问题时,有经验的动画师就会采取措施,缩小对角线,远离中心消失点区域。这一招很管用,让观众把注意力集中在更小的区域上,忽视建筑背景。通常情况下,对于设计以外的东西,有经验的动画师都会蒙混过关。

一点透视是指所有平行平面中的平行线,都会交汇到一个消失点上。当观察者从中心点移开时,透视失真又会出现。如果观察者离开中心点,事实上,这就是两点透视。两点透视是指素描对象与观察者画面平面不平行。素描对象看起来就好像是发生了转动,

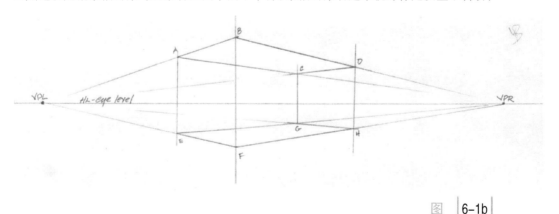

图 6-1b

两点透视

图 | 6-1c |

三点透视

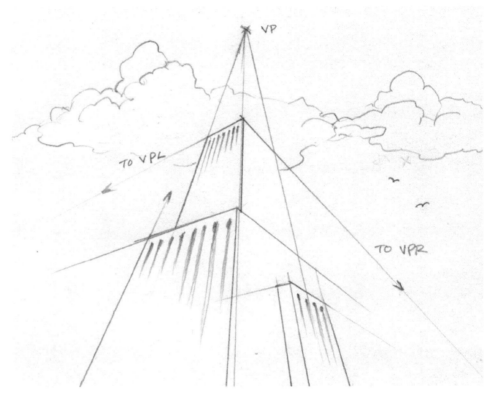

转向了观察者，观察者不仅仅看到素描对象的一个面，而是可以看到素描对象的几个面，因此就有两个消失点。

只有一个简单的素描对象时，一点透视和两点透视很容易理解。而事实上，我们现在所需要处理的不仅仅只有一个平面而已，是更多的平面都会交汇在一起。

当视点提高或是降低时，在垂直方向上，平行线交汇到一个消失点上，这种现象变得更加明显，这时候，就出现了第三个消失点，这就是三点透视。事实上，所有的透视都应该是三点透视。但是，按照惯例，我们在画一些小型区域时，常常都会忽视这些变化。

更加复杂的透视，例如：阴影透视、反射透视、曲线透视等等，这些都可以在有关透视的教科书里找到。我们说的透视很简单，你只要记住，先构建一个有消失点的三维网格线和水平线，然后放上一个素描对象，再把一个简单的形状转化成为复杂的

形状（素描对象必须在空间中找到适合的位置）。在网格线上找到消失点，采用合适的缩放比例，处理好这些形状以及周边区域，完成最后的设计和素描。如果你在设计过程中遇到了透视问题，例如：阴影透视、反射透视或是其他特别的透视问题，我们建议你找一本教科书，做进一步更加深入的研究。在实际工作中，背景艺术家会根据自己的工作经验或是用电脑软件，处理好透视问题。

艺术家还要考虑空气环境透视问题。空气中充满了灰尘和水气，光线会发生散射，而且光线还会被吸收，所以，远处的素描对象看起来应该更灰一些，如果有颜色，那么它们就应该更蓝一些。另外一个因素是纹理透视，给观众空间感，看一看建筑物上的砖头，你就会明白透视，离你越远的砖头，看起来就越小，而且是不断地减小。然而，无论距离的远近，实际上，所有砖头的大小都是一样的，透视让二维平面素描有立体感和空间感。艺术家通过使用重叠、比例以及对象本身提供的线索，就可以构建起一个真实的空间关系，然后把它们画出来。有了俯视图（观众站在站立点上），再参考立面图和地面规划图（侧面视图和俯视图），艺术家就可以在素描纸上建起一座建筑物。要画好建筑物，不仅仅要有消失点，艺术家还要有扎实的素描基础。一幅有良好透视的素描，要有消失点、水平线（视平线）、合适的缩放比例，这些都是基本要求。

观察生活

在场景设计过程中，艺术家要认真观察生活。对初学者来说，画好现实生活中的素描对象，无疑是一项艰巨的任务。实践表明，艺术家越早开始加以实践与练习，将来画建筑物和景观时就会更加得心应手。速写、示意图、素描，这些都是建筑背景素描的基础。在深刻理解透视原理的情况下，预先计划好你的制高点，充分利用草图，按照合适的缩放比例进行测量，这些都是画好建筑背景素描的关键因素。

在开始画建筑背景素描之前，艺术家首先要选择视平线以及自己与建筑物之间的距离。另外，还要考虑建筑物的类型和风格。在完成建筑物历史风格和技术风格的研究之后，艺术家就应该开始画缩略图，展现建筑物的整体风貌。

画好缩略图是关键，想法和创意这时候可不管用，要靠正确的视平线，合适的缩放

图 | 6-2

场景缩略图

注释

古旧建筑

有很多仿古建筑，它们都是动画背景设计的最佳素材。在一些美国的乡镇中，可能还保留着一些维多利亚式的建筑物。另外，在废弃的村庄里，也可能会有古旧建筑。你还可以在家乡或是住地，找一找有趣的建筑物或是令人激动的场景，例如：高山、沙漠、海岸等等。在现实生活中，你会发现很多有用的设计元素，这些都是动画背景设计的参考资料。

比例才能达成。

人体构造让人迷惑，当创作遇到阻碍时看一看人体素描，你就全明白了。同样的道理，建筑物的结构让观察者困惑，在你理解建筑物的基本结构之后，一切就变得容易多了。在场景设计过程中，要先易后难，一开始，先画一个简单的草图，建立起素描对象的体积，在你确认示意图准确无误之后，再进行局部细节的不断深入。

图 | 6-3

建筑背景示意图

建筑物和其他场景元素常常可以简化成为一组简单的几何体(立方体、圆柱体、球体)。把这些几何体放在透视图中,画在素描里,让它们看起来就像是真的一样。举一反三,我们可以按照透视法画一些简单的几何体,让它们看起来像是树丛、古代遗迹或是古代西班牙的前哨基地。

场景的气氛

在背景设计中,灯光的布置非常重要,它决定了场景的气氛,并且直接影响动画角色。灯光布置的关键是照度和焦点。在后面创作动画故事时,我们将会讨论灯光问题。

注释

灵活运用

灵活运用透视规则,这是每一位艺术家都要懂的道理。有时我们要打破它也必须要架构在此基础上。所以要多练习透视,但是,要记得:不要老是拿着三角板去画消失点,要靠自己的眼睛把握好分寸。在掌握了透视原理之后,让观众觉得有透视效果就行了。

从简单的几何体到有很多细节的建筑物

　　在动画场景中，灯光的主要作用是让重要的场景元素看起来更加逼真。换句话说，有了光照，观众才能看清楚场景中角色的表演。日光和月光是户外常见光源，当然，还有路上的灯光。在室内，还有各种反射光。

　　只有仔细观察现实生活，艺术家才能在动画场景设计过程中处理好灯光设计。灯光设定必须合乎逻辑，这样观众才能信服并接受。要注意光线的方向性，月光是从天空中照射下来的，篝火是从下向上的方向。一天中，各个时段的光照情况都不一样，所以艺术家要仔细观察，看一看各个场景元素在不同光照情况下的样子。在画场景素描时，艺

图 **6-5**

灯光效果

术家用深浅线条表现明暗,有了明暗对比以及阴影效果,才能让动画场景看起来更加真实。

　　在动画故事创作过程中,艺术家应该制造某种与之相适应且融合的特殊场景气氛,这是一项非常重要的工作。场景气氛是一种感觉,通过场景、音响、灯光、建筑物、角色动作制造气氛,目的是加强观众的感受和体验。这里我们主要讨论灯光的作用。灯光直接影响动画场景的气氛。譬如又深又黑的阴影,常常用来表现戏剧中的激动人心、幽暗或是神秘的气氛。

图 | 6-6

场景素描中，灯光和阴影的设计，增强了戏剧效果

阴影常常用来遮盖场景中的次要元素或是故意遮盖一些不想让观众看到的东西。然而，阴影有时也可以用来增强戏剧效果。在恐怖片中，阴影非常有用，例如：一只披着斗篷的野兽躲藏在黑暗里，准备随时扑向粗心大意的主角。

高光常常用在公园里，表现欢乐的气氛或阳光灿烂的日子、明朗的天空。高光也可以用在圣诞老人的雪橇上，表现温暖和热情。全方位的高光照明，照明对比度变得最小，就可能会减少场景的戏剧性。所以，这样的灯光设计，更加适合喜剧或是其他轻松的主题。然而，照明对比度较小的场景，一般就不会是欢乐的场景，例如：一个乌云密布的冬天，自然的柔光，常常就是较低对比度的照明。冬天里，冰雪覆盖大地，所以，场景中还应该有一些地面的反射光。

请注意，和其他主光源一样，反射光也会照射在动画角色身上，所以不能忽视反射光。

此处我们说的焦点是指通过灯光设计，让观众把注意力集中在动画角色身上或是背景上，以抓住观众的心。如果照明方式决定了故事的戏剧效果，那么焦点就是重点，与背景元素和动画角色同样重要。下面有一个例子，想象一下，你盯着一个古老墓穴（或是地牢）中的拱形走廊，看见对面通道里只有一点亮光。在你面前有两个人影，在被灯光照亮了的石头地面上急匆匆地跑了过去。在这个例子里，我们用焦点照明勾画了动画场景中动画角色的轮廓，这就是焦点照明的作用。

在某些场景中动画师为了让观众看见动画角

图 | 6-7

场景素描中的反射光

图 | 6-8

场景素描中的焦点照明

色在奔跑，灯光必须把地牢通道完全照亮。在动画片中，灯光设计直接决定故事成功与否。如果没有成功地吸引观众或是错误的灯光设计让观众转移了注意力（滥用视觉元素），故事就砸了。

我们已经清楚地知道如何设计动画背景、如何设定动画角色，下面一项工作就是确定合适的缩放比例，用什么比例进行缩放，才能表现和动画角色相关的设定。在动画片中，照明最大程度地决定了我们所能看见的动画场景和动画角色的样子，而且照明制造了某种特殊的气氛，自然环境或是自然背景；维多利亚式建筑风格、哥特式建筑风格或是幻想建筑元素的混合体。

图 | 6-9 |

各种建筑元素的混合体

首先要有统一的风格，动画角色才能融入到动画背景中。我们再三强调：前期的有关探索及研究工作非常重要。动画角色的服装、发型，甚至他们走路的样子，这些都和特定的风俗习惯相关。如果它们出现在错误的背景中，那么就会贻笑大方。有时候，为了提高观众的兴趣或是讲好故事，我们通常都会巧妙地布置背景。这么做就意味着要选择一个特殊的视角，或是在镜头中加上一个动画角色的特写。一个镜头里，动画角色脸部的特写，后面的背景是高楼；另一个镜头里，中距离的镜头，视平线上同样的角色、同样的建筑背景。这两个镜头给观众的感觉完全不同，前一个镜头的感觉是扣人心弦，后一个镜头的感觉只有平平淡淡。所以细节和素材并非越多越好，多余的细节和素材只会破坏画面，不能准确地向观众传达作者的创作意图。

图 | **6-10**

对比同样的场景，不同的缩放比例

照明错误也会妨碍我们讲故事。但另一方面，普通的全方位的照明就是一个错误，例如：我们工作室里的灯光平淡无奇，会让我们的艺术总监没有一点创意灵感在此萌生。

我们试着站在观众的角度去看一个镜头。为了找出最好的解决方案，在处理一个场景的过程中，我们可以尝试各种方法。在完成拍摄之前，导演通常都会研究每一个场景的各种变化。这就是艺术，其中包括了：角色设计、场景设计、灯光设计以及透视原理和各种摄像知识。所以下面我们还是要回到画示意图。只有先画好示意图，我们才能在

图 6-11

图 6-11

有建筑背景的故事版

此基础上制作故事版。动画片就是讲故事的艺术，先画一系列静态素描，然后再用摄影机拍摄成为动画片。

在故事版中，如果背景草图起到支持的作用，那么，背景草图就非常重要了。背景草图必须起到强化故事的作用，它不能另外成为一个独立的主题。如果我们把壮观的环境处理得相对简单明了，动画角色的动作清晰可见，让观众一看就能明白。即使是相对壮观的场景也只有经过这样的处理方式，观众才能更好地感受。在很多日本动画片中，常常都会有复杂的背景以及精美的彩绘，其中的动画故事因此而更加精彩，动画背景不但没有喧宾夺主，而是起到了锦上添花的作用。日本动画片成功的诀窍就是：提供适量的信息，让观众相信他们的所见所闻。

舞台空间

在动画场景中，导演要给动画角色预留好动作的空间，让动画角色有足够的空间，做好动作，完成表演。在脚本和故事版中，我们预先就要把这些细节安排妥当，要让观众一看就能明白。如果主角是车辆，那么也要有马路，让车辆有路，可以顺利地跑起来。

在电影里，演员应该知道自己预定的动作以及舞台中的障碍物。如果演员要跑过走廊，那么，设计师就不应该在通畅的走廊中放上一把椅子，拦阻演员的通道。如果动画角色需要一个出口，那么，设计师也不应该在大门口画上一尊巨大的雕像或是一辆谢尔曼坦克，把出口堵住。场景设计师的任务是掌握故事版信息（在每一个场景中，摄像机的位置和角度已经设定好了）、创作背景素描，最后，把它们转化成为背景彩绘。

简而言之，动画场景设计不能妨碍动画角色的动作，必须给动画角色足够的动作空间，让角色更好地完成预定的动作。在图 6-12 中有一个例子，在背景中已经留足了空间，主角在背景中的位置，恰到好处。

图 **6-12**

动画角色加上了动画背景

要有背景

排除了舞台障碍物，动画片导演和故事版艺术家必须考虑如何创建一个大背景，可以把所有场景元素组合在一起，然后，再加上动画角色的动作。

图 | 6-13

有场景，无角色；有场景，有角色

在设计动画角色动作的过程中，你要考虑很多有关设计和动作方面的问题，例如：画面的方向（场景中角色动作的方向）和关键帧中，正片或是底片空间的关系。二维动画场景素描主要是为动画角色的表演创建一个舞台环境背景。换句话说，动画背景是动画角色表演的舞台。我们说的背景是指在摄影机上呈现的场景画面，包括了前景和背景。

▶ 三分法

那些热爱艺术的古希腊人又一次大获成功了。在寻求艺术和生活中的极致比例的过程中，希腊数学家欧几里德想出了一个绝世的比例。在希腊人有了这个比例之后，大大地推进了他们的设计理念。根据这一比例，希腊人设计出了黄金长方形，他们认为这是最赏心悦目的长方形，长和宽的比例是四比三，这也是现在我们常用的 35 毫米电影胶片标准帧的长宽比。

根据黄金长方形的设计理念，有人发明了奇妙的三分法。如果我们把图片（可以是一帧画面或是场景中的可视部分）一分为三，水平方向，用两条直线把画面平均地一分为三，然后，垂直方向，也用两条直线把画面平均地一分为三，那么，四条直线交叉，图片中就会有四个交叉点出现。这些分割线的交叉点，就是图片中令人关注的焦点（见图 6-14，我们已经用黑点标明）。

图 ｜ **6-14**

三分法

连续的或是分离的场景元素，很容易让观众产生一些联想。在动画场景中，一些小小的装饰物往往可以像视觉陷阱一样抓住观众的眼球，并令人过目难忘，有时甚至是有过之而无不及。例如：在背景中，出现了一些有趣的海洋植物、珊瑚以及用木材制作的船头的残余物，这些场景元素立刻让观众产生联想：这些东西可能是一艘长期被人遗忘的西班牙帆船的遗骸。

古旧的神像加上枝繁叶茂的宽叶植物，仿佛这就是一个"失落的世界"。

图 | 6-15

再进一步

注释

快速的，却是尖刻的提醒！

混乱的场景会妨碍动画角色的动作，所以动画师必须避免这一问题。同时问一问自己：背景元素的缩放比例与动画角色的动作匹配吗？要知道错误的缩放比例只会贻笑大方，让观众难以理解。视点如何（视点可以改变场景元素的使用方式）？

图 | 6-16

失落的世界

绿色植物

我们在设计动画背景时，自然界中的景物会成为很多为我们在创作过程所遇苦难解围的一种方法。树木、森林、河流、洞穴、山川，这些场景元素常常都会出现在动画片中。随着分形技术的引入，对于熟悉电脑绘图技术的艺术家来说，使用这一新的解决方案创建自然界的景物，是一件轻而易举的工作。然而，即使有了先进的技术解决方案，无论制作二维动画片，还是三维动画片，手工绘图工作仍然必不可少，而且非常重要。为什么？原因很简单，电脑绘图离不开艺术家的创作和编辑，要先有艺术家的创作，然后，才会是艺术家使用电脑进行绘图加上效果。

乔木、灌木以及绿色植物，这些都是常见的动画背景。要记得：我们画这些动画背景时，要先画示意图。示意图让我们可以展现植物的整体形态。我们可以用线条的变化，表现植物的各种物理属性。局部细节在后期我们可以接着画下去，例如：一棵橡树，我

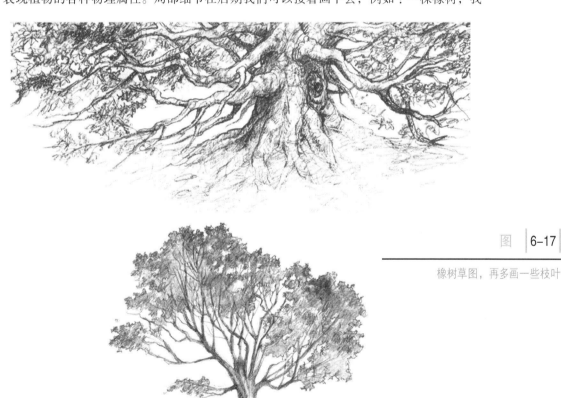

图 | **6-17**

橡树草图，再多画一些枝叶

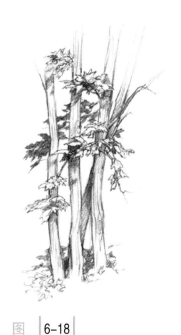

在草图上，添加一些细节

们可以用粗线条，强调粗大的树干和巨大的分支，就像图6-17中的例子一样。

在画了一段时间的树木和成片的灌木之后，你会发现，大多数的树枝都是在中间树干开始交叉排列，例如：一棵大松树，高大垂直的整体形状掩盖了它树枝分叉的局部细节，如果你把枝杈都画在同一水平线上，那么，这棵树看起来就很假了。如果素描对象是橡树或是苹果树，那么就更加明显了，对称的低矮枝杈，看一眼，你就知道画错了。从树干到树枝，从大到小，有各种各样的变化。在枝杈末端，把逐渐缩小的叶面故意进行一些翻转处理，这看起来就像大力水手一样傻，而且叶子一直不断地在缩小以至于消失了。这是初学者常常会犯的错误。初学者还会在另外一些细节上犯错，例如：从树干分叉开来的树枝，通常它们的形状都是有棱有角的，或者，有些初学者错误地使用很多的曲线，把它们画得太圆滑了。不过这些都没关系，因为相对于人体素描来说，观众对于花草树木素描中的错误还比较易被忽略和原谅。在画人体素描时，我们不会把脑袋和大腿画在错误的位置，更加不会画出多余的胳膊。

在画绿叶这一部分时，我们可以把它们当做一整块来进行处理，就像我们画头发时所用的方法一样。没有必要认真仔细地画每一片树叶，我们应该学会使用明暗表现质地或是符号，代表树叶。事实上，我们所要做的工作，就是找一些合适的质地或是符号，代替成片的叶子、细小的枝杈以及针叶。只有在最后阶段，我们才会加上一些必要细节，让它们看起来像是某些特别种类的树叶。

在画树林时，我们也可以这样处理。我们把整个树林

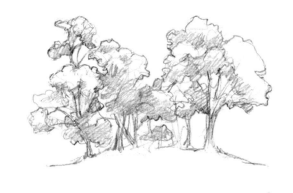

树丛示意图

图 | **6-20**

又高又尖的常青树

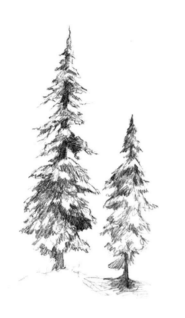

当做一整块或是几个大块。在画细节之前，我们把整个树林看做一棵树，采用和绿叶相同的画法，这样就可以更快地完成整个背景素描。记住，我们关注的是整体画面，而不是局部细节。

在画常青树时，我们遇到了一些新的问题，因为常青树长得又高又尖，与之前的树木完全不同。但就像前面的做法一样，我们要把它们作为树林来处理，可以把常青树画得矮一些，重重叠叠，让画面更加和谐。

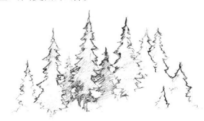

图 | **6-21**

常青树示意图

之后加上一些细节，再画一些水平方向的明暗线条，让常青树看起来更加郁郁葱葱。

光秃秃、没有树叶的树木，画起来既容易又很难，因为我们不用画树叶了，但是，另一方面细节层次以及树木的结构，此时就变得非常重要了。所以这么说来，画起来也有一定的难度了。在图 6-22 的例子中有一些树木，有的树木，有很多树叶；有的树木，叶子不多。

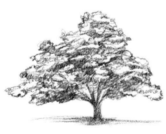

图 | **6-22**

各式各样的树木

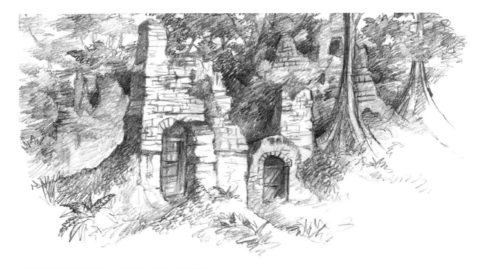

图 | 6-23

被草木蚕食了的遗迹

　　我们要注意的是不同种类的树木，其枝杈千变万化，其形态各具特色。如果花草树木搭配错误，那么就会破坏场景气氛，例如：在北极冻土地上放上一棵棕榈树。所以，有关各个主题的相关研究工作至关重要。矮小的灌木丛，应该是郁郁葱葱的。精心布置的绿色植物，让建筑物看起来更棒。否则，它们只会搞乱了画面，让观众难以理解。

　　在表现高科技的场景中，我们一般会减弱表现自然环境。有时候，这些场景看起来会让人觉得有些单调乏味，我们就应该就此减少画面中笔直的线条以及在光滑的表面上面加上绿色植物（或是山石），这样才能让场景更加完整，而且更加有趣。

图 | 6-24

未来的场景

　　异域植物，例如：棕榈树、铁树，同样适用这一原则，先整体，后局部。在前面的章节中我们已经说过了，在这里，我们再次强调这一原则。棕榈树可以画得又高又大，也可以把它们按比例缩小。所以在这里，所有我们所学的基本素描技巧都适用。在开始阶段，观察和研究工作最重要。在最后的效果图里，可以加上细节进行补充和整体效果增强。如果整体设计不行，缩放比例错误或是花草树木搭配错误，那么一切都是白忙乎、瞎忙乎了。

　　为了加强戏剧性，在充满活力的场景中常常会有各种各样的花草树木，这是我们常用的一种方法。我们选择性地使用一些树木的轮廓或是其他绿色植物的轮廓以加强场景的奇幻效果。同样的道理，在画面中加入洞穴的轮廓或是岩石的轮廓，也可以达到相同的效果。

图　6-25

在场景设计中，洞穴的轮廓增强了画面的奇幻感

　　画写生有助于你在不同的动画场景设计中对添加物品或装置的把握。学习动态素描，有助于艺术家创建动画角色素描；同样的道理，认真仔细地观察现实生活场景，学习场景素描，艺术家就能创建合适的动画背景。艺术家可以在场景中添加更多的细节，然而，过犹不及。在其他的艺术作品中，这是一条金科玉律，在这里也同样适用。过多细节，会让观众忙于理清头绪，无暇顾及动画主角，之后更会跟不上动画的情节。在植物背景素描中，绿色植物是建筑物的陪衬，不要把它们错误地画成遮盖物。丛林中的遗迹很明显是假的，然而，总体上，巨大的形态，大土堆、成片的植物，这样的一些陪衬会让观众有真实感。

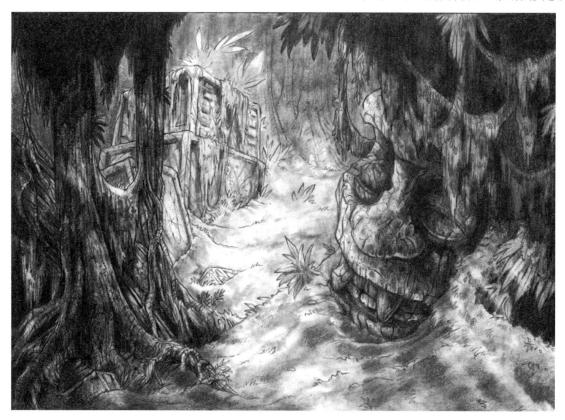

图 | 6-26 |

场景中，用人造形态作为陪衬

　　场景中的平原或是连绵起伏的丘陵，都要遵循一般的透视原理。在场景中，常常会有一些和剧情有关的建筑物或是太空飞船，它们是场景中的陪衬物，其作用是制造

某种气氛。在城市中，空旷的空间给观众一种心理上的冲击，因为我们心中的城市总是拥挤不堪。

　　一个毗邻城市的住宅建筑群，让我们既有城市的压迫感，又有远离喧嚣的孤独感。同样的道理，在乡村里，突然出现一群建筑物，给观众一个突如其来的精神刺激，自然宁静、杳无人烟的感觉油然而生。这些建筑物，既不需要任何特别的研究或是结构性的研究，也不要其他超出通常的素描实践的练习，因为它们没有任何处理上的复杂可言，所以不需要深入地调查研究，只要出现在画面中观众一看就能明白。另外一些自然界的景物，例如：高山、悬崖、山麓、露出地面的岩层，这些才是需要我们认真研究的。在研究高山时，我们要关注它们的高度和形态。有的高山，犬牙交错，冰雪覆盖，高耸如云，就像是美国的马特峰；有的高山，延绵起伏，就像是美国的新罕布夏州白山山脉中的杰弗逊山。高山、火山以及其他大规模的岩层，这些我们都要认真研究。高山的地理位置、形成的年代、侵蚀的情况，这些都值得研究。一般性我们学习的原则就可以帮助我们解决这些问题。请记住：在画素描时，第一步，观察整体，明暗区域；然后，才是局部细节。无论是画奔跑的超级英雄，还是树木和高山都一样需要练习。记住：在画完整体之后再画细节。当细节超过了动画场景所需时，记得一定要停下来。

山石

　　经过风雨长期地侵蚀，山峰逐渐地被削平了，壮丽的群山渐渐变得更加圆滑、更加柔和。就拿美国东部的阿巴拉契亚山脉来说，一些荒芜、崎岖的山坡被树木覆盖，充满了生机和活力。艺术家要学习认识岩石分层、大块岩层的方向以及侵蚀造成的山脊与山谷。即使再小的岩层也有它们各自的特点。重要的是，对自己所画的每一种岩石，艺术家要有一个清楚的认识。砂岩和沉积岩，质地柔软，

注释

　　有孤立的高山，也有连绵起伏的群山，它们都有各自不同的形成过程。有的是由火山喷发而形成，形成高大的圆锥体，例如：日本的富士山。有的是低矮的火山，例如：夏威夷火山，它们是由地球内部的物质长期累积而成。这一特殊的形成机制，造就了它们特有的形状。另外一些山脉是在地球板块互相碰撞时产生的，它们是断块山。在美国犹他州和内华达州，你都可以看到断块山。南达科他州的布莱克山，由底层的火成岩（岩浆形成）形成，属于圆顶山。较大的山脉经过折叠、组合、断裂以及火山的作用变成现在的样子。巨大的海洋沉积物积淀在一起，在地球板块运动时被推到这些山脉的上层，覆盖在原来的山顶之上。岩石之间缓慢地互相碰撞和摩擦，但是，它们之间的作用力却是巨大无比的。沉积岩有分层，这些分层一般都处于高山的上部。大块岩体向上推进时，断块山就形成了垂直分层。

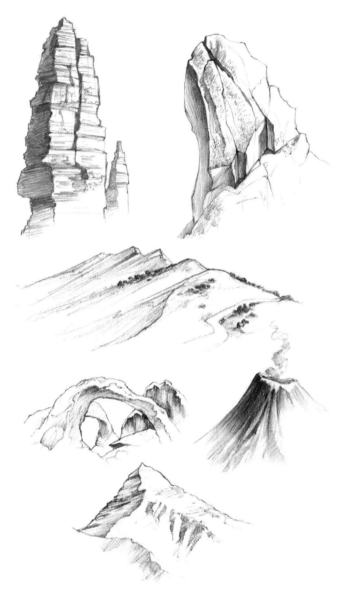

图 | 6-27

天然岩层

被侵蚀后，奇形怪状，一层一层叠加在一起。花岗岩，粒状火成岩，可以形成巨大的岩体，在其他岩石中高高凸起。

大理石是一种变质岩，最初是沉积岩（受侵蚀岩石的沉积颗粒），在地底经过高温和高压转化而成。所以每一种岩石都有各自特殊的外观，它们都值得我们深入研究。如果把砂岩岩层放在夏威夷火山上面，这就像把火山放在美国堪萨斯州中部一样，这些都是常识性的错误。下面有一些例子。

岩石种类繁多，不管是哪一种，画法都一样。为表现得更精致细巧一些时，我们还要考虑空气透视，减少色彩和色调，让它们看起来更加遥远。

在动画场景中，加入天然岩石和土壤的表现，目的是为了让动画片充满活力。在每加上一块岩石和土壤时，我们应该问问自己它们起作用了吗？它们融入了动画故事和动画场景中吗？

表现悬崖的透视素描让观众产生既兴奋又眩晕的感觉。

认真布置和安排岩石的位置，因为它们会影响动画场景的明暗。遗迹，很容易让观众产生梦幻感，当遗迹和荒草出现在观众面前时，观众觉得仿佛这就是中美洲的建筑遗迹。

最后一个难题，在广阔的、有细节的大背景中，是否可以放置更大的、离观众更近

第 6 章 | **181**

图 6-28

空气透视，岩石峡谷中的角色

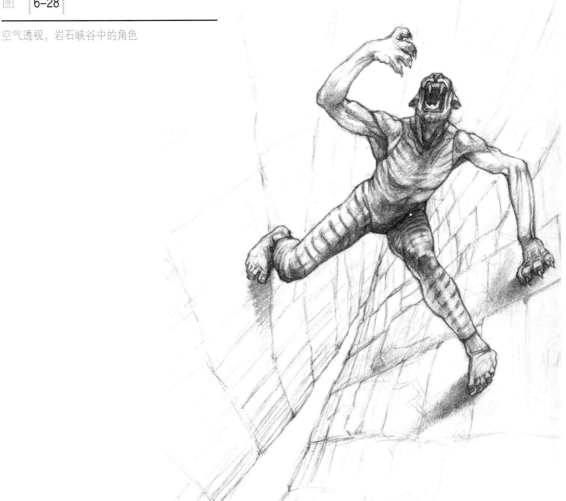

的背景元素？例如：背后是峡谷全景，险恶的砂岩靠近观众，前景是动画角色的动作，背景、中景、前景，一应俱全。这一切只要安排合理，观众就会接受。

在很多动画片中，场景的运用都会有一些限制性。

在画建筑物和景观时，我们已经学过的和素描有关的一般性原则，在这里同样适用。无论是传统二维动画，还是电脑制作的三维动画，建筑物和景观都能给动画角色表演动作提供合适的背景和气氛的创造。

图 | 6-29

场景素描中的前景、中景、背景

水

　　如果不讨论水在动画中的应用，那么，我们的舞台环境素描就不够完整。请注意，水不是简单的、静态的场景元素，水总是具有动画效果。

　　在素描中，水产生的动画效果非常有限，因为水既无色又无形。在画水时，我们只需要考虑以下两点：第一，形态结构；第二，反射。除非有风吹或是搅动，一般情况下，水面平静。风力的大小和水量的多少，决定了波浪的形态。想象一下，一个是100英尺

的滔天巨浪；另外一个是养鱼池里的白浪。水面有涟漪，波光粼粼，这就产生了画面中的亮点，明暗不均。只有在观察水面的实际情况之后，我们才能画好水。画水时，在明暗突变的区域，我们通常都会使用一些曲线。在描绘水面反射时，同样遵循一般的透视原理，譬如：湖水岸边的渔船码头所造成的涟漪。根据视平线的不同，在水中多多少少可以看见一些水面静物的倒影。任何一点点的变化都会搅乱水面，进而影响画面，因此不要随意改变。

　　波浪或是其他干扰，使得反射的画面发生扭曲。有时候，湍流能让反射更加持久。即使是桌面上的小水珠，也能成为一个"聚光灯"。自来水、飞溅的水滴、下落的水滴，

图 | 6-30

水，场景设计中的主体

图 | 6-31 |

场景设计中，多种元素混搭效果图

这些都是可以使画面重复出现或再生的特殊媒介。动画片中的水珠，一般呈球形，表现时需要各种复杂的技巧，而且水滴持续的时间很短，所以只有动画特效专家才知道如何巧妙地模拟这些特效。现在，依靠电脑绘图技术，我们已经可以制作各种水的特效了，这对于动画领域来说无疑是一场新的变革。在动画场景中，加入水的特效，我们的目的应该是推进故事的发展，强化动画角色的动作，增强动画场景的气氛。不能喧宾夺主，关键是要搞清楚主次关系。在图 6-30 中有一些例子，水是素描的主体。

总结

对动画师来说，要创建合适的二维动画背景，创意最重要。艺术家要努力成为一个敏锐的观察者，善于观察身边的生活和世界。在设计动画场景的过程中，艺术家要灵活运用这些素材。在画山石、花草树木、水以及其他背景元素时，艺术家不但要有良好的透视知识、空间深度知识，还要处理好动画角色的动作和动画背景的主次关系。

练习题

1. 画一些本地的房屋和建筑物的示意图，关键是抓住其基本形态，而不是局部细节。另外，再画一些自然界的景物，例如：绿色植物、水、岩石等等。

2. 参考照片，画不同风格的建筑物，例如：哥萨克教堂、小木屋、古埃及的神庙。尝试把不同的视觉元素，例如：都铎王朝的房子、中世纪的石头塔楼，组合在一起，创建一座奇幻的大厦。

3. 按照远近不同距离，画一些建筑物或是自然界中的景物，把它们当做前景、中景、背景，让它们环绕在动画主角的周围。

4. 在不同的制高点，例如：高角度视点、低角度视点，画一些建筑物或是自然界中的景物。

5. 在一天中的不同时段里，画一些建筑物或是自然界中的景物，体会光线对场景元素的影响。

6. 画一系列的背景素描，用素描纸把主角盖起来，看一看前景场景元素、中景场景元素，体会总体场景布局的优劣。

问答题

1. 什么是三点透视？

2. 场景元素是什么？举例说明。

3. 动画角色的动作和动画场景之间的关系是什么？

4. 如何处理好动画角色和动画背景之间的关系？

5. 三分法是什么？

答案就在问题里

理查德·王尔德
(Richard Wilde)

理查德·王尔德是纽约市视觉艺术学院平面设计和广告部的主席。理查德也是一个多才多艺的作家，还是《HOW》杂志编辑顾问委员会成员之一。

每当遇到一个视觉难题时，你不知不觉就会陷入惯性思维。这种反应是一个习惯性的、下意识的反应，它是创造性思维的阻碍、绊脚石，所以只能得到因循守旧的答案。因为在寻找答案的过程中，你就会在大脑中搜寻并筛选已有的知识，这就会导致毫无新意。

但相反地，如果逆向思维，先发掘问题和设想问题，而不是急于寻找答案的话，你可能就会有一个全新的开始。创造性的解决方案，从此诞生。然而，我们对未知领域的恐惧，是我们发掘问题的阻力，我们会感到难过，因为我们害怕失败，急于求成。

发掘问题，激发兴趣，创造条件，允许创新。本质上，转换思维模式，提问激发创造力。反过来，有了疑问，有了开放，就会有新的想法。好奇心，我们与生俱来，就像孩子们天生喜欢问为什么。有好奇心，不是让你四处闲逛，无所事事。好奇心是解决问题的关键，它让解决方案简单地呈现出来。

经过研究、反思、反省、消化，发挥自己的潜能，原创性的想法就会冒出来了。发现更多的提问，产生更多的新想法。争论最激烈的问题，让你为此而激动。

在解决问题的过程中，你会养成做白日梦和爱幻想的习惯。要加强训练，把自己的注意力集中在给定的问题上，必须围绕问题开动脑筋。这是一项非常艰巨的任务。

不要浪费时间，切入正题、探讨问题，提问、再提问。勤勤恳恳，冷酷严峻，沉着严肃。带着好问的精神研究问题。享受过程，让自己文思泉涌。

在执行阶段，上色、缩放、纹理、剪接、合成、张力、节奏、空间等等，这些问题都需要重新再过一遍。例如：自己的主观意念决定使用特别的背景颜色，然而，明暗度如何？颜色单调吗？需要纹理吗？再深一点？匹配吗？观众有兴趣吗？太挑剔了？尚未解决？再想一想，再问一问，这些就是关键。从这里开始吧。

有创意，抛弃主观意念，学会逆向思维。答案就在问题里。所以提问，提问，再提问，不断地提问。

角色设计

目的

学习如何获得动画角色设计的理念，学会如何绘制概念草图

学习使用素描本，为日后积累做铺垫

研究人类和动物，获得相关知识，学习如何在动画角色设计的过程中，灵活应用这些知识

了解人体解剖和动画角色设计之间的关系

掌握动画角色设计的技巧

理解动画角色设计的一般规律

简介

想要创造一个伟大的动画角色，如何才能获得设计理念？事实上，我们很难获得原创性的设计理念，因为我们的周围充斥着各种各样的漫画书、动画电视剧、动画电影，还有网上的视频短片，它们的数量太多了，可以说是汗牛充栋。这些资料都会影响我们的设计，尽管我们努力想要保持自己设计的原创性。我们可以借用它们的主题或是想法，但是决不能照搬别人的作品。

下面有一些方法和资源，可能对设计师有一些帮助。

神话和史诗

在每一个古老文明的民间故事和宗教故事中，充满了各种各样的怪兽和英雄，这些都是动画角色设计的源泉。在古希腊神话里，有大力神、牛头怪以及蛇发女怪。在日本民间故事中，有川太郎、麒麟以及飞龙。在美索不达米亚的史诗文学里，诞生了英雄吉尔伽美什。虽然很多角色已经在动画片中出现了，但是，如果我们做一些改变，例如：母牛头怪，一定会让观众耳目一新。

WHAT A CHARACTER!

图　7-1

母牛头怪

注释

神话一般都是人类文明演化初期发生的故事，主题包括了：创世、季节变化以及主宰生死的能力等等。大部分的传说和民间故事没有神话那么声势浩大，也没有那么严肃，仅仅是在本地流传而已，两者没有严格的区分。很多引人入胜的角色都是从神话中来的，这些角色都可以拿来作个别研究。在史诗般的故事中，常常都有英雄人物存在，男英雄或是女英雄，还有神迹发生，往往关系到人们的生死存亡。主题的变换参杂着远古的事件，纷繁复杂的故事，真真假假，虚虚实实。

在咖啡厅里，寻找创作的灵感

在动画师的军火库里，漫画是最有力的武器之一。在动画角色设计的开始阶段，我们常常会用艺术夸张的手法，改变现实生活中真人的面容，例如：放大鼻子、嘴唇或是耳朵，加个小辫子、鼻环，画一双突出的眉骨等等诸如此类。

空闲时，去逛一逛商场或是咖啡厅，在那里你会遇到各式各样的人，他们往往各具特色。只要一点点的艺术夸张，你就可以毫不费力地创作出一个鲜活的动画角色。很多时候，我们故意把猪眼睛、

猴子的眉毛画到人脸上。关键是仔细观察生活中人们的动作，看一看他们走路的样子。有的人，像猫一样，轻手轻脚；有的人，像机器人一样，直挺挺、硬邦邦；有的人，像螳螂一样，一边走，一边展现他那骨瘦如柴的胳膊。

　　这些视觉元素都是我们设计动画角色的起点，可以帮助我们画好角色的概念草图。

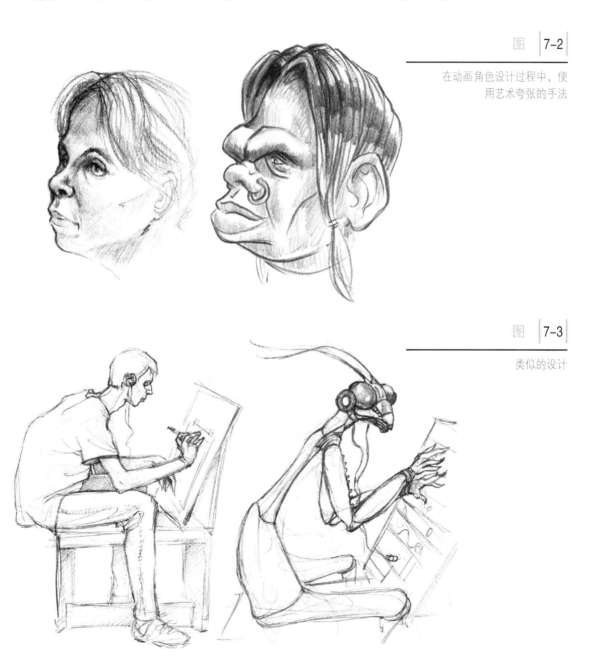

图 | **7-2**

在动画角色设计过程中，使用艺术夸张的手法

图 | **7-3**

类似的设计

无拘无束的铅笔

试一试头脑风暴法。放松自己，忘记你是一个艺术家。就像罗氏测试一样，只是我们看的是线条，而不是墨点（罗氏测试看墨点）。

找一支铅笔，在素描纸上随心所欲地画线，不要停顿。

画完了就拿起素描纸来，看一看，你画了什么？

有一点动画角色的雏形吗？如果有，就用更粗的线条，把它们突显出来，或者另外再找一张素描纸，把它们画下来。

这就是概念草图，它是我们将来设计动画角色的起点（见图7-6）。

图 | 7-4

任意画出的线条

图 | 7-5

突显的创作原型

图 | 7-6 |

动画角色原型

有时候需要不断地重复，才能得到你想要的。不断地画吧，别停下！

头脑风暴

在动画角色设计的开始阶段，一个有情趣的、充满活力的艺术家会做一件事，那就是让自己的想象力像脱缰的野马一样，任意驰骋，创造出各种和动画角色有关的想法。动画角色创作的第一步，找一张素描纸，把这些想法一一记下来、画出来。这些就是概念草图，把和动画角色有关的所有想法，都记录下来了。这是一个可视化的过程，动画师把构成动画角色的一切视觉元素，统统画在素描纸上了。在创作动画角色概念草图的阶段，人体解剖、服装、道具，这些都可以忽略不计。不论是基本的缩略图，还是完成的动画角色的肖像，这些都可以是概念草图。下面有一些例子。

在开始画之前，你应该发挥自己的想象力和创造力，尝试各种变化，多问自己一些问题，例如：动画角色是公还是母？戴帽子吗？扛着一把来福枪？还有激光瞄准器？脑袋长得像犀牛？诸如此类。在你找到合适的组合之前，把构成动画角色的各项元素混和搭配在一起，多画一些素描。使用头脑风暴法，帮助你更好地创作概念素描。

不断地练习！

告诉你一个商业机密，动画师和艺术家都有三件法宝，第一件是铅笔，第二件是素描纸，第三件是练习，其中最重要的是练习！不断地练习！

每一位优秀的艺术家都有一本素描本。素描本不仅仅可以用来练习素描，提高素描水平，而且可以用来记录自己和动画角色创作有关的各种想法，我们将来可以在画画、写书、拍动画片时，把它作为参考手册使用。素描本不但记下了我们已有的想法，而且还能刺激我们产生新的想法。

一本素描本在手，我们就可以随时随地记下和动画角色相关的、任何新的想法，例如：人体解剖、服装、装备、地点、道具、车马等等元素，角色的朋友、跟班也行。灵光乍现的想法要立刻图文并茂地记下来。即使是睡觉时，也要把素描本放在枕边，说不定什么时候就会有非常棒的想法。弄个小本子放在口袋里，散步时也可能会用到它。

画！画！画！不断地练习，提高自己的素描水平，激发自己的想象力。

看起来还行吗？

动画角色推动故事的发展。如果希望观众关注我们的故事，那么，我们创造的动画角色必须要有能力推动故事的发展。关键是要精心设计，要有令人激动的动画角色。在动笔之前，我们要深思熟虑，研究动画角色的各项要素。

视觉冲击力

在《生命的幻想:迪斯尼动画片》一书里，视觉冲击力的定义是:一见钟情，魅力十足，赏心悦目，返璞归真，引人入胜。一下子，你就被它吸引住了，美得让你无法用语言表达。观众要在你设计的动画角色身上看到你的设计理念。一般而言，英雄应该是英明神武的；暴徒应该是穷凶极恶的；童话中的公主应该是美丽动人的；怪兽应该是丑陋无比的。动画角色设计应该反映动画角色的身体特征和道德的属性。现在，有的人说，要改变这些传统的观念，邪恶的家伙，可以是漂漂亮亮、魅力十足的；大力士可以是骨瘦如柴的。有一些

故事中的角色，就是如此反其道而行之，例如：汉纳·巴伯拉（Hanna Barbera）工作室的动画片《原子蚂蚁》。迪斯尼的动画片《加西莫多》告诉我们，丑陋的外貌并不总是意味着吝啬的内心。传统观念偶尔被打破一次，观众可以接受。故事中的伏笔或是喜剧，常常让观众误解了我们设计的角色，漂亮的家伙，不一定是好人；丑陋的人，不一定就是坏蛋。如果不是故事情节需要，刻意改变动画角色外表和道德属性，观众可不会接受。

故事枯燥无味，角色令人厌倦，动画片就砸了。要让观众对我们设计的动画角色感兴趣，而且要产生共鸣。好的动画角色才能够抓住观众的心。观众所要的是生动的，而且必须是可信的动画角色。如果一眼就能看出动画角色有问题，例如：角色设计、人体解剖或是角色动作存在问题，观众将会不屑一顾。因此，动画角色设计好坏，直接决定故事成功与否。

合适的风格

动画角色的风格和动画片的风格要匹配，例如：下面两部动画片中的角色和场景风格大相径庭。一个是汉纳·巴伯拉工作室的动画片《聪明笨伯》中的主角，弗莱德·弗林史东（Fred Flintstone），这个家伙看起来有一点古怪；另一个是改编自托尔金（Tolkien）的同名小说，拉尔夫·巴克什（Ralph Bakshi）的动画片《魔戒》中的角色和场景。在动画片准备阶段，合适的

成功的 动画大师

宫崎骏（Hayao Miyazaki）

宫崎骏是日本最著名的动画大师。1941 年生于东京，他是当今日本动画产业首屈一指的艺术家。高中三年级时，他看了动画长片《白蛇传》之后，就迷上了动画片（《白蛇传》是日本第一部动画长片）。宫崎骏非常喜欢漫画，漫画中程式化的面孔、丰富的背景令他着迷。因此，他开始时是漫画师，后来才成为动画师。

进入学习院大学之后（Gakushuin University），他主攻经济学。在校期

间，他加入了儿童文学研究社，因为这是和漫画有关的团体。1963 年，他获得了政治经济学学位，毕业之后，他立即加入了东映动画公司。开始时，他只是负责中间插画，参与制作了动画片《汪汪忠臣藏》以及动画电视连续剧《狼少年肯》。

1958 年，宫崎骏参与制作了动画片《太阳王子》。1968 年，他作为主要动画师，制作了动画片《穿长靴的猫》。《空中飞行的幽灵船》是宫崎骏和他的妻子（Akemi）携手工作的作品。

1971 年，宫崎骏加入了 A-Pro 工作室，从事动画电视剧的制作。两年后，他担任了多部动画电影的场景设计师。在电视剧和电影之间，他又一次选择了电视剧，执导了动画电视连续剧《未来少年柯南》。受雇于东京电影新社后，他执导了动画片《鲁邦三世：卡里奥斯特罗之城》。他在漫画上倾注了许多心血，所以最终制作了根据漫画改编的动画电影《风之谷的娜乌西卡》。最近，他成立了吉卜力工作室，开始担任编剧、导演以及制片人。动画片《幽灵公主》获得了巨大的商业成功，在美国由迪斯尼公司引进发行。最新的动画片《千与千寻》打破了日本电影票房记录，超过了前作《幽灵公主》所保持的最高电影票房记录。他的动画片极具娱乐性，有着复杂的剧情、华美的色彩以及异乎寻常而又有趣的角色，这些特色就是他誉满全球的原因。

风格可以简化动画角色的设计，减少对动画角色细节的表述，更是对素描工作量的减少。

定位

让我们再说一说动画角色的道德属性。在动画设计开始阶段，我们就应该考虑动画角色的道德属性，他是善良的或是邪恶的？这样，在画动画角色素描时，我们就要通过动画角色的外形和动作，表现其道德属性。要让观众一看就知道，他是好人还是坏蛋。

演员表

如果想要创作一位英雄，千万要注意细节以防错误地塑造成坏蛋。如果动画角色是高大的野蛮人，挥舞着 7 磅重的战斧，那么他看起来就应该是身强力壮、人高马大。动画角色要有能力完成他在动画片中的任务。这些话听起来都是一些常识，然而，在动画角色设计的过程中，我们就应该常常反思和检查，看一看自己是否犯了这些常识性的错误。

扭曲，披着羊皮的狼！

一个好的动画角色，常常是在他的伪装之下隐藏着不可告人的秘密，例如：一个动画角色，看起来长得像人，它穿着黑色的长风衣，

在里面却藏着很多只触手，还在流着黏液，此外，它还可能长着恐龙的后腿。一个看起来温柔可亲、胆小怕事的家伙，到头来却是魔鬼心肠。

图 | 7-8

动画角色的轮廓

轮廓

曾经有人说，伟大的角色一定有一个独特的易辨识的轮廓。让观众即使是看到他在墙上的影子，也可以认出他来。

一个能让观众立刻认出来的动画角色非常重要。这不仅仅是在相同的故事中可以区分彼此（无论如何，所有的角色不应该看起来都一样），而且要和其他动画片竞争者区分开来。在动画片中，动画角色的轮廓包含了动画角色的造型，观众看一眼，就能明白动画角色的动作。例如：我们的主角是一位太空骑警，他正准备从枪套中拔出激光枪来。不但要让观众可以清楚地看到动画片主角的动作，而且还要让观众明白动画角色动作的含义。这就是说，我们的主角必须清楚地向观众展现他的激光枪、拔枪的动作以及准备射击的造型。如果处理好了上述主角造型的轮廓，观众就能一目了然。

开始设计角色类型

下面的例子中有一些动画角色类型，基本上，他们都是严格按照其解剖结构设计而成的。

混合体

在古希腊神话中，森林之神就是一个很好的例子。

这个角色是由两三种不同生物的身体部位或是机器部件（例如：生化人就是生物加机器的混合体）组合而成。在动画片中，我们常常可以看到这种设计，动物加人类（例如：森林之神就是山羊加人类的混合体）、不同动物身体部位的组合、动物加机器等等各式各样的组合方式。

图 | 7-9 |

混合体

图 | 7-10

动物混合体

图 | 7-11

动物加机器的混合体

图　| 7-12 |

传统英雄

原型

在传说和故事中，我们可以找到各种各样的原型，他们都具有传统文化的内涵，例如：坏蛋、英雄、小丑、少女。在圆桌骑士传奇中，骑士穿着闪亮的铠甲，这就是一个英雄的原型。

在这里，传统观念是指这些角色的属性和外表都是标准化的。

常见的没有生命的角色

另外一种类型的角色是没有生命的物体，我们人为地赋予它们生命，让它们活过来。典型的例子是给它们一些人类的特征，让我们可以和它们之间有情感的联系，例如：一台快乐的竖琴、一块结实的石头、一部摩托车、一棵大树、一个苹果。

在迪斯尼的动画片《阿拉丁》中，飞毯就是一个很好的例子。

动物

动物像人类一样会说话，可以直立行走，像人类一样聪明，有像人类一样的身材，这些设计会带来怎么样的效果呢？

这些都是动画片中常见的角色类型。动物角色成功的诀窍就是：尽可能按照它们原来的本性特征进行设计。虽然动画师唐·布鲁斯（Don Bluth）曾经在一次研讨会上说："因为已经有很多成功的动画老鼠了，所以在所有动物中，最难设计的动物是老鼠。"

图 | **7-13**

没有生命的角色

再说人体解剖

　　在第 3 章中，我们已经非常客观地谈了人体解剖。尺骨是什么，它在哪里以及它的功能是什么。没有这些知识，我们就没有办法理解和绘制真实可靠的人体素描。我们曾经做过实验，把一些学生分成两组，第一组学生完全依靠其本能工作，不学习人体解剖和透视等等基本素描知识。与此相反，第二组学生不但学习人体解剖和透视，还要学习动态素描。没准儿第一组中不会出个天才，第二组里出个庸才。然而，事实和经验告诉我们，最棒的艺术家大多出自第二组。原因很简单，有了更多的基础知识，才能设计出更多的可能。人体解剖知识是成功的核心要素。为什么？因为所有的动画角色造型一开始都是来自于已知的、真实的解剖模型。即使是用在卡通角色上，我们也要遵守所学到及掌握的肌肉和骨骼的规则。如果要画海盗、榭鸡、八爪鱼，那么我们就需要针对这一

图 | **7-14**

拟人化的角色

种特别的动物，具体地研究和动物相关的知识了。表达时发生形态上以及步骤上的错误只会贻笑大方。

在设计卡通角色时，艺术家更加需要注意角色的基本造型，并且要以人体解剖为依据。关键是肋骨的形状，而不是肋骨的数量；正确的胫骨和腓骨的关系，才能展现出内外非对称的小腿曲线。特别在画非常抽象的漫画时，角色形体已经变得非常抽象，头部和身体之间的比例，大腿和躯干之间的比例，在画面中会显得至关重要。

另一个问题是动画角色的动作，这和人体解剖一样重要。一位著名的迪斯尼动画师说过，"所有的动作，都是从臀部开始的"。动画师必须对此至少要有一个粗略的了解，其中包括：臀部和其他身体部位之间的关系，人体中的各个关节。有了这些知识基础才能让动画角色的动作看起来更加真实可信。尽管对表现的手法有很大的自由，但即使是卡

通动画片，同样也要受到人体解剖的限制。在前面的几章里，我们已经讨论过动画角色的动作。在第3章里，我们详细地研究过人体解剖以及人体解剖对动画角色动作的影响。在动画角色设计的过程中，动画师和艺术家不仅仅要考虑静态画面，还要设计动画角色的动作。如果你设计了一个非常有趣的外星人，可是，他根本动不了，其根本原因可能在于外星人的内部设计存在问题，而这种问题是初学者常常会犯的错误。当然有时候，动画专家也会忽略这些问题。所谓内部设计问题，就是说，你要考虑人体解剖的问题。做好设计工作，一定要参考真实的人体解剖。我们只有通过观察和分析人类和自然，才能设计好动画角色的动作。你设计出奇妙的生物，要么是作品令人惊叹，要么是因为存在内部设计问题而成为不幸的牺牲品。不能飞行的飞龙，没有消化道的生物，这些都是有问题的设计。这并非意味着这些角色不能做。恰恰相反！我们只要把动画角色进行调整和改善就能更好地说服观众。再说一遍，动画角色设计，必须体现让人信服的人体解剖。即使是非常夸张的动画片也要这样做。只有这样做，才能增加设计的可信度。如果艺术家设计的角色是动物、植物或是混合体，认真仔细地观察它们的结构至关重要。欣赏迪斯尼的动画师格伦·基恩（Glenn Keane）、奇幻画插画家弗兰克·弗雷斯塔托比（Frank Frazetta）、海因里希·克利（Heinrich Kley）的作品时，你会发现，他们已经观察和理解了人类和动物的解剖结构，并且把这些知识灵活地应用在其作品中。在工作时，设计师必须考虑动画角色的骨骼、肌肉以及器官，这些都要符合基本的人体解剖，还要灵活运用这些知识。成功的动画角色设计，关键是要研究人体解剖和动物解剖，充分运用自己的想象力，画好动画素描。

如果观众发现动画角色有人体解剖方面或是动作方面的问题，那么他们就会认为，这位动画师缺乏这方面的知识和技术，不专业。定格动画大师雷·哈里豪森（Ray Harryhausen）曾经说过，他宁可选择虚构的生物，而不是描绘、复制真实的动物，例如：电影《地球20万公里》中的大象。他说过，不管观众是否真正了解动物的运动方式，但是观众熟悉真实的动物。与那些只有在神话中才会出现的生物相比，观众更加容易在真实的动物身上发现破绽。没有人看过飞龙，也没有人见过来自金星的怪兽，没有比较，观众就很难挑出设计中的错误。

研究人体解剖、动物解剖以及动画角色的动作，不断地练习画素描，以上这些都是动画角色设计成功的关键因素。如果观众觉得你设计的动画角色看起来似是而非，那么问题一定就出在素描上。

名人名言

让我们总结一下。

在动画角色设计过程中，有一些工作可以做，有一些工作千万不要做。

可以做的工作：

- 简化人体解剖和局部细节。
- 根据故事中不同的动画角色类型，无论男人、女人或是动物，有针对性地进行角色设计。设计出令人信服的动画角色造型和道德属性。
- 动画角色设计灵感，来源于各种文学作品。
- 在动画角色设计开始阶段，尽量多用头脑风暴法，多画速写，还要多做各种尝试。
- 不断地练习，提高自己的素描水平。

千万别做的工作：

- 你设计的动画角色，让观众觉得索然无味。
- 当动画角色风格和故事风格不匹配时，你妥协了。是现实主义风格还是卡通化，必须要二选一。
- 动画角色的服装、装备以及配件太多，你无法一一安排妥当。
- 抄袭别人的作品。必须尊重知识产权！

总结

在动画角色设计的过程中，要多做研究，使用头脑风暴法。经常练习画素描，练习"无拘无束的铅笔"，有助于发展和磨练动画师角色设计的能力。风格、视觉冲击力以及人体解剖知识，这些都是成功的关键因素。良好的设计有助于推动故事的发展，有利于牢牢地抓住观众的心。

练习题

1. 画一些人体素描，尝试改变一些人物的解剖特征，用以创作一系列的动画角色的概念草图。

2. 画一些动物素描，一些是草图，另外一些是成品。选择两幅，在其中一幅素描上尝试做一些改动，要有一些变化。在另外一幅素描上，更加彻底地改动，把动物素描画成派生物。

3. 在练习2中选择两种动物，把它们的身体部位组合在一起，创造出一种新的动物。继续修改，每一次只改变一种动物的身体部位。

4. 试一试，把动物和人类身体部位组合在一起，创造半人半兽的动画角色。

5. 再画一些动画角色素描，用墨水涂黑素描，观察动画角色的轮廓。想一想，作为动画角色设计元素，轮廓所起到的作用。

问答题

1. "无拘无束的画笔"是指什么？

2. 什么是概念草图？

3. 视觉冲击力是什么？

4. 在动画角色设计中，动画角色的轮廓起了什么作用？

角色塑造

目的

学习如何进行动画角色设计

了解如何把动画角色现实化、简单化以及程式化

在动画角色设计的过程中，学习使用艺术夸张手法，并且把它作为一种设计工具

学习使用符合动画要求的素描线条，了解线条和卡通片之间的关系

理解基本的动画角色风格

认识模板，学习如何创建模板

简介

在画好概念草图之后，我们有了动画角色设计的基本理念，接下来，我们的工作就是进一步完善概念草图。让动画角色更加完美，就必须要说到设计模板。

我们完善动画角色草图的工作就是一边修改，一边确定各项细节，其中包括：人体解剖、缩放比例、人物造型、面部表情、服装以及服饰配件等等。我们的目标是让动画角色更加完美。完善角色素描也是一个清理素描的过程，我们擦去画面中多余的线条，清理各种脏乱的地方。与此同时，加强和突出关键线条，这些线条勾画出了人物造型和人体解剖。其中，有一个好方法，不但可以让画面干净，而且让素描线条更加清晰，那就是再找一张素描纸，重新再画一幅素描。在图 8-1 中有一个例子，是从概念草图到完成清理之后的素描。

即使将来要简化动画角色，我们仍然可以保留原来的全部细节。

CHARACTER CONSTRUCTION 101

图 8-1

清理素描工作，从概念草图到完成
清理之后的素描

定型

众所周知，对动画角色设计来说，最重要的来源是现实生活中的原型。
然而，那些定义动画角色特征及个性的各种要素同样非常重要，因为这些要
素限制了动画角色的设计。一旦设定了这些要素，我们可以通过对现实生活
的观察进一步修正它们，最后形成一个出色的动画角色设计方案。下面有一
些例子和建议，这些都是在一些动画片中常常可以看见的动画角色类型。

兽类

通常来说，兽类常常让人想到的是一些笨蛋傻瓜、呆头呆脑的家伙。
我们把这些视觉要素集中起来，这就形成了身强力壮而又沉默寡言的兽
类形象。

- 小小的脑袋等同于笨蛋傻瓜。

- 大大的胸部、宽宽的肩膀、粗粗的胳膊。我们印象中的兽类就应该是满身肌肉，像健美运动员一样力大无比（就像是正常的人类，却长着大猩猩的巨大胳膊）。

- 巨大的双手，让它们抓取又大又沉的物体变得轻而易举。

- 向外弯曲的大腿、巨大的双脚。膝盖越是弯曲，越突显其笨重。大脚丫支撑着全身的重量。

- 小小的眯缝眼，呆头呆脑的样子。

- 越驼背，越像猴子。

图 | 8-2

兽类

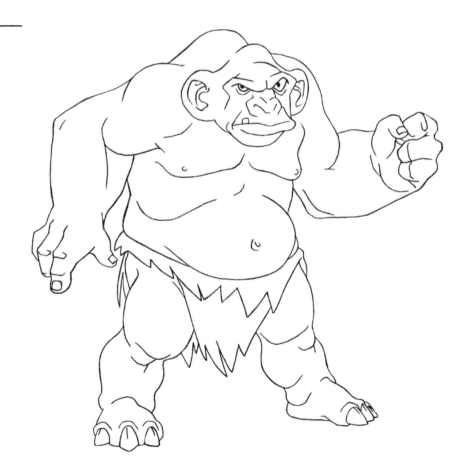

小丑、傻子以及骗子

小丑、傻子以及骗子，这些都是喜剧中的配角，负责搞笑，还有诸如：有同情心的呆子、主角的跟班。在各种传统文化中，往往都会出现小丑这一角色，例如：土狼、洛基、潘趣先生、傻瓜西蒙、中世纪宫廷中的弄臣。在故事里，这些角色通常负责搞笑，当然有时小丑也很可能是反面人物。小丑通常可以分为傻子和骗子这两个极端的类型。下列这些身体要素就是这一类角色的基本特征。

傻子

- 倾斜的前额，小小的脑袋，呆头呆脑的样子。
- 滑稽的鼻子。
- 没下巴。
- 大龅牙。
- 大手大脚。
- 又瘦又长的四肢。
- 垂头丧气。

图 8-3

小丑、傻子

骗子

骗子们的样子花样繁多，而且各式各样，所以很难界定骗子的主要特征。我们收集和整理了世界各地的一些文学作品，从中找出来一些骗子们的特点，下面就是他们的共同点。

- 善变，虚伪，就像是一些人、动物。
- 时常会有一些幽默滑稽的动作，就像猴子一样；有奇妙的行动，就像蝙蝠一样；有一些骗子会狡猾地狩猎，就像狐狸一样；有一些骗子会逃避狩猎者，就像兔子一样。
- 有令人着魔的魅力，就像是弄臣或是诗人。
- 偷偷摸摸，鬼鬼祟祟。
- 会恶作剧。

男性英雄和女性英雄

在动画片中，英雄角色往往超越现实生活，他们充满了力量和智慧，拥有完美的身材，这些都是典型的英雄属性。运用其力量或是德行，英雄必定能够打败坏蛋。但是有一些非正统英雄，可能不适合套用上述的英雄模式。英雄不但扮演着与敌人对抗及变化和调整情节作用的角色，更重要的是负责推动故事向前发展。在动画片中，典型的英雄角色有下面这些特征。

图 | 8-4

骗子

传统的男性英雄

- 完美的身材，通常与常人相比更大一号。宽肩细腰，身强体壮。

- 满身肌肉。

- 英雄角色应该是高高大大的，摆出直立而又令人难忘的造型。

- 方方正正的下巴。

- 衣着整洁。

- 强壮而又迷人的外形。

图 | 8-5 |

男性英雄角色

传统的女性英雄

- 像亚马逊族女战士一样的身体比例。

- 全身肌肉匀称，沙漏形的身材。

- 小手小脚。

- 宽宽的肩膀。

- 衣着整洁，楚楚动人。

英雄通常都有来历和出处。英雄人
物常常会出现在神话、传说或是民
间故事中。动画片中的英雄就是以
这些原型为基础，按照特定的文化、
信念以及生活方式改编而成的典型
动画角色。

图 | 8-6

女性英雄角色

简化

　　创作一部二维动画电影，其中必须要有大量素描图片，其中包括：概念草图、场景素描以及最后清理干净的素描。这就意味着，我们需要成千上万的素描，完成这些素描是一项极其艰巨的任务。

图 | 8-7

绘制困难

　　包含大量细节的素描或是纷繁复杂的角色，它们都不适合放在动画片中。为什么？因为在一部动画电影中，要处理所有细节，这是一项不可能完成的任务。不但存在着技术上的难题，而且制作成本相当高，所以，如何来简化它们是后面我们将会深入讨论的问题。

　　如何把动画角色现实化和简单化，这是动画师所必须考虑和面临的最重要的问题。动画师负责处理与特定动画角色有关的所有戏份。在故事中，这一动画角色合适吗？其他动画角色恰如其分吗？动画角色是像起初设计的那样吗？还有进一步改进的地方吗？所以，改进修正永无休止！最后，角色在动画中起到了应有的推动作用了吗？戏演好了

吗？所有的这一切必须要有衡量标准和限定范围。所以动画师都是在一个受限制的环境中进行创作。实际上，只需要提供适量的信息就可以了，无需太多细节。就像我们随处可见的黄色笑脸标记一样，两个小点，代表眼睛；一条弧线，代表嘴巴。就这么几笔，我们就可以认出这是一张笑脸。对于这些视觉信息，我们的大脑反应很快。增加过多的视觉信息，只会导致观众忙于处理多余的视觉信息，这样动画师的设计就失败了。反之，如果动画师提供的视觉信息太少，那么观众就不能完全理解动画片，同样也是失败。现实化和简单化（卡通化）是一件非常复杂的工作。每一个动画角色所需的信息量都不同。如果我们使用相同的方法设计不同的卡通角色，这种做法是行不通的，而且这样做还会遇到一些功能性问题。太多的信息，使得我们无法完整且完美地制作出动画片。因为制作成本有限，所以你根本不可能一幅又一幅地把所有细节都展现出来。即使有电脑绘图帮忙也不行，因为成本实在是太高了，而且同时还要耗费大量制作时间。仅仅提供一些必要的视觉信息，我们的大脑就能很好地识别它们，所以在设计动画角色的过程中，我们可以使用比较粗略的方式去展现。现实化的角色，需要很多必要的信息去展现，但是如果多得令人疯狂，这就行不通了。卡通化和个性化的动画角色，需要相对较少的细节信息，但却足以让观众信服及被吸引。在素描本上，你可以有多种多样的尝试，可以有很多的细节，而且设计过程本该如此。在实际工作中，你应该有备用的设计方案，以应对不同类型的动画角色设计。在完成设计工作之后，你自己应该做一些判断，例如：信息量是多了，还是少了？是失败了，还是成功了？至于成功与否，你应该向老师请教或是向同行们展示你的设计。要多听一听大家的意见。

在开始下面的工作之前，我们要定义简单化。简单化是一个持续不断的修改过程，动画师和艺术家不停地改善动画角色设计，一边加强线条的质量，一边减少多余的、修饰性的线条。简单化的目的是为了让动画片更加流畅。对动画师来说，减少细节是一件更加容易、直截了当的工作，这样做也节省了一些制作时间。我们可以在下面几处适当地减少细节：

- 发达的肌肉以及其中的局部细节。
- 头发以及其中的局部细节。
- 衣服的褶皱。
- 皮肤的肌理或是表面的纹理。

图 | 8-8

为了适应动画片的要求，必须简化动画角色

在这里，我们看到了为了适应动画片的要求以及达到更好的效果而做的改善和简化动画角色的工作。动画角色是一个符号，特别是在特定的动画角色类型中，例如：英勇的骑士、可爱的宝宝、凶猛的飞龙，这些就需要动画师提供一系列相关信息，让观众可以识别和接受这些角色。但是，不要为了塑造一个令人满意的角色，就在动画素描中加入多余的信息，例如：把飞龙背上的鳞片——展现出来，给骑士穿上14世纪德国阅兵式上使用的盔甲。

颜色

对动画角色来说，调色板也一样要简化。我们通常都会使用三种色调来表现素描

对象，它们包括：基色、高亮以及阴影。如果不是这样，而是使用连续的色调给动画角色上色，保持色彩无缝连接，这样做不仅会耗费过多的工作时间，而且制作成本相当高。更重要的是，很难保持色彩的连续性。随着全球数字化动画着色技术的进步，我们一定会看到在动画片中，更多复杂色彩的表现及应用。

艺术夸张的手法

之前，我们已经给动画师提了一些建议，要认真观察，深入学习人体解剖和动物解剖。在本书的各处，你都可以找到这些建议。有了这些基础知识，动画师和艺术家才能画好素描。不过下面有一些相反的意见。我们要说的是，对动画艺术来说，最重要的手段是使用艺术夸张的手法，用以表现人体解剖和动画角色的动作。

事实上，一旦我们很好地理解了人体解剖和运动规律，我们就可以在动画设计过程中灵活运用这些知识，突破各样的限制。掌握规则，然后打破规则，再活学活用。

我们所说的夸张到底是什么？夸张是指一个过程，在这一过程中，动画师强化人物动作和人物造型，其目的是向观众清楚地传达人物的动作和情感。看动画片时，我们会有一种心理倾向，会发生一些认知上的变化，会采用另外一种视角看待动画片中的人物动作和人物造型。而这种变化可能会既不同于我们在现实生活中所看到的，又和我们在真人电影中所看到的不一样。在现实生活中或是在真人电影里，演员精彩的表演就会让我们觉得满足。但是，在动画片中，我们不但要有更加刺激的演出，还要有更多戏剧性的故事。为了让所有观众都能看明白，片中的演员必须要倾尽全力，向全体观众展现他们的动作，传达他们的情感，即使观众坐在剧院二楼的楼座最远处，也要让他们看得清楚、听得明白。在动画片中也是一样，观众一样苛刻。

在动画片中，对人物形体进行夸张，就是最大限度地变形。所有的人体解剖元素，例如：高矮胖瘦、美丽丑陋、强壮弱小，这些都可以改变。在一些例子中，人物形体无法达到卡通片的要求，我们故意让人物形体变形。在第一幅素描图画中是一个现实生活中的胖子，但这种写实地表达手法无法令观众明白我们所要表达的是一个超级大胖子的信息。可经过夸张变形处理之后，在第二幅素描图画中观众就一目了然了。

在动画角色设计的过程中，与普普通通的人物造型相比，极度夸张的人物造型可以给

图 | 8-9 |

现实生活中的胖子

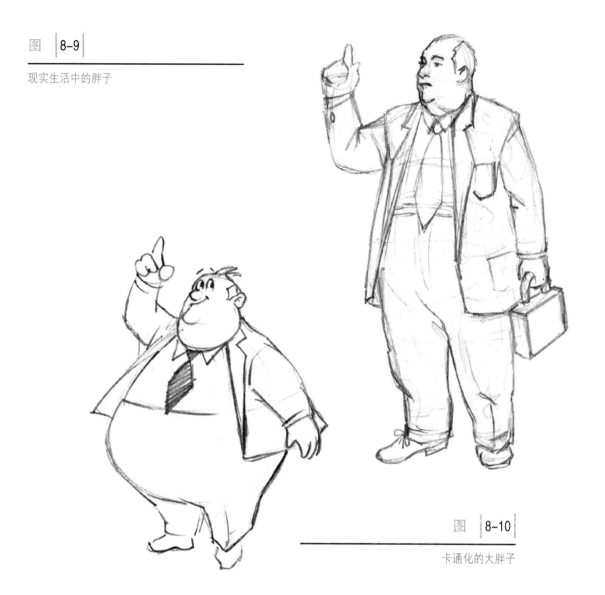

图 | 8-10 |

卡通化的大胖子

观众留下更加深刻的印象。不是普通表现手法下的胖子，而是超级大胖子！如果肥胖是动画人物一个重要的特征，那么，我们就应该把肥胖这一特征充分表现出来，要让他胖到出奇、胖到极致。同样的道理，如果动画人物的特征是强壮，我们也可以采用同样的处理方法。比较下面两幅图，一个是现实生活中的壮汉，另一个是超级肌肉男。通过夸张变形，我们设计出了一个让观众满意的动画人物。

图 | 8-11

现实生活中的壮汉

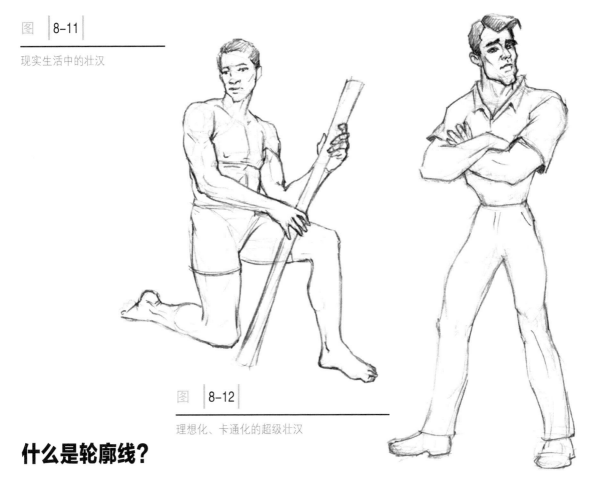

图 | 8-12

理想化、卡通化的超级壮汉

什么是轮廓线？

　　我们用轮廓线来描述物体外部形态和体积。简化角色、编辑角色信息以及编辑其他动画元素，在这些过程中，我们都会用到轮廓线，轮廓线起到界定轮廓和外形的作用，所以非常重要。在动画素描中，另外一种线条是包含线，它是与背景相对的、明显的边界线。包含线用来显示物体结构的变化，例如：一个正方体又称六面体，其中任意一条边线把两个平面分开，这就是包含线。在图案和纹理中也有线条，但是相对于轮廓线而言，它们就是次要的。请记住，尽可能地简化。在动画创作过程中，动画师和艺术家可以巧妙地减少动画素描画面中的细节，可以更加自由地进行创作。过多的细节就意味着需要耗费大量工作时间。在制作卡通片时，观众关注的重点是被夸张的部分，所以我们要线条精确，这种简约的风格非常重要。最后我们会惊喜地发现，全部的手绘工作最后归结到如何使用线条这一问题上了。

线条有方向，有曲度，有粗有细，有焦点，有的线条断断续续，有的线条重重叠叠。当这些线条巧妙地组合在一起时，就能传达各种各样的信息。几年前，有一个非常有影响力的动画短片《西西弗斯》，主角西西弗斯是神话中的角色，故事内容是西西弗斯不停地把一块巨石推向山顶。在动画片中，有极富想象力的线条，有又粗又壮的线条，有风格化的线条，还有极富表现力的音轨。描绘西西弗斯身体的每一笔、每一画，都让观众感受到西西弗斯的挣扎和努力，即使他的身体是那样笨重。

当动画片中出现了优雅的线条、又细又长的线条时，可能故事整体的力量感就消失了。所以有时断断续续的线条的运用，有助于表现滑稽好笑的故事。只要一点点，就足够传达幽默的信息了。

最后，最有用的线条是多变的、多用途的粗线和细线。原因显而易见，改变线条的粗细，艺术家用这一简单的手法，使得人物形体发生改变。有了多变的线条，无聊跑光光。更粗的线条或是更细的线条，可以用在重叠和密集的地方，起到加强和提示的作用。改变线条，一点点的变化，使得卡通片不再枯燥乏味，而是更加有趣，这也让简单的人物形体更加引人入胜、吸引眼球。

图 | 8-13 |

在卡通片中，大量使用的零散的线条

有时候，粗线和细线让体积和空间看起来更加充实。最复杂的动画片仍然需要大量的动画素描，所以要有手工绘图和电脑绘图两种方式互相配合。因此，折中方案是让手工绘图和电脑绘图各司其职、次序井然。增加足够多的描绘性线条，可以让动画素描有声有色，但是，也不要因为过度而失败。铅笔和炭笔可以画出扁平的边缘，利用这一优点，我们可以画出各种各样的线条，只要围绕一个固定点，旋转画笔比较扁平或是比较薄的部分就可以了。无论选择什么样的线条，最终它们必须符合动画片的主题。非常简单、质朴、零散的线条，画不出超级英雄；同样的道理，支离破碎的线条，有损于逼真的描绘。糟糕的线条，破坏精彩的设计；但是同样的道理，细腻的线条挽救不了糟糕的设计。我们要让动画素描线条始终保持连续和统一。就像所有的动画大师一样自如运用线条，动画师成功的必要条件是拥有扎实的素描基础。

女士们、先生们：模板来了！

动画角色设计的高潮来了，模板出场了。模板是动画角色设计图。模板准确地描绘

图 8-14

已经修改好的动画角色

了动画角色的所有细节，它是按照各种缩放比例画好的动画素描。模板通常包括一组选定的动画素描，展现了各式各样的动画角色的造型以及多种多样的面部表情。

在动画模板创作过程中，对动画师来说，保持线条宽窄和质量的能力非常重要，而且这是动画师一项必备的素描技能。因为这些动画素描展现了经过清理和加工处理之后，最终的动画角色设计的成品。通常情况下，给动画角色勾勒出统一的轮廓线，有助于保持动画角色在视觉上的连续性。如果发现根据特定的动画角色而设计的轮廓线存在问题，动画师才可以对这些轮廓线做一些合理的修改及对画面进行调整。对特定的动画角色来说，模板是一个最终的、官方的，而且是一致公认的合理的设计方案。这是给所有参与动画制作的动画师和艺术家的一个动画素描工作指南，它保证了动画角色设计的连续性和一致性。

模板可以用来处理各种动画角色元素，例如：角色动作、面部表情，但是最常见也是最有用的是"转一圈"模板。

"转一圈"模板，通常包含了 3 至 5 个动画角色视图，其中包括了：正面视图、四分之三正面视图（面对观众 45 度角）、侧面视图、四分之三反面视图（背对观众 45 度角）以及反面视图。动画师画动画角色视图时，所有动画角色的高度必须保持在同一水平线上，这么做有助于保持动画角色高度的同一性、整体性以及整体比例的一致性。模板也可以是 360 度全方位的视图。参考已有模板，制作助理和艺术家就可以完整地认识动画角色，准确地构建动画片中的各个元素。虽然标准背景视图、非标准背景视图（难得一见的背景视图）各有各的模板，但是它们的功能是一样的。

近来，动画师和艺术家通常都会先制作动画角色模型，然后，参照已有的模型，再画动画角色素描。有了三维立体的、真实的动画角色模型，艺术家就可以更好地观察动画角色，发掘动画角色各项特质。有的艺术家还会扫描动画角色模型，使用电脑制作动

画片来进行辅助。有趣的是，许多艺术家发现，制作动画角色模型，不仅有助于他们提高动画素描水平，还有助于他们提高制作模型的水平，一举两得。

量一量动画角色头部的高度，画一些平行线，线与线之间的距离等于动画角色头部的高度。画动画角色素描时，这些线条都是非常有用的测量和定位的辅助工具。艺术家也会用一些平行线测量人体解剖参照点的高度，这些参照点包括：头顶、眼睛、下巴、胸部、肩膀、臀部、指尖、膝盖等等部位。在最后的模板上，这些测量用的平行线必须被擦去。

图 | 8-15 |

角色模板

关于"转一圈"模板，例如：一个 3 点"转一圈"模板，点的数量就是模板中视图的数量。一个 4 点"转一圈"模板，就意味着模板中会有 4 幅视图。在典型的例子中，通常包括了正面视图、四分之三正面视图、侧面视图以及背面视图这 4 幅视图。

在"转一圈"模板中，可以有侧面素描、图表以及文字，这些都是特定动画角色的具体说明。另外，还有两种常用模板，它们是动作造型模板和面部表情模板。动作造型模板展现了动画角色运动时的造型，他是怎么跑的？怎么跳的？怎么飞的？面部表情模板展现了动画角色的喜怒哀乐，他暴怒时的样子？狂喜时的样子？厌倦时的样子？模板回答了以上这些问题。

总结

在动画角色设计的过程中，艺术家常常都会使用艺术夸张手法设计角色、简化角色以及创建模板，这些工作缺一不可。动画角色设计的关键是定型，定型是创建角色的一个关键步骤，之后再对人体解剖元素特征进行艺术夸张。在二维动画片创建和简化动画角色的过程中，扎实的素描基础，合理地使用线条完善素描，非常重要。此外，对艺术家来说，理解和掌握如何创建模板，也是一项非常重要的技能。

练习题

1. 参考动画角色定型，例如：笨蛋、英雄以及遇难的少女等等，画一系列的动画角色概念草图。

2. 在完成练习 1 之后画动画角色素描，然后，为动画角色创建"转一圈"模板。

3. 参考练习 2 已经完成的"转一圈"模板，创建一个动画角色动作模板，要有各种动作造型。

4. 再找一张素描纸，画一些动画角色素描，尝试对动画角色各个人体解剖元素，例如：胳膊、大腿、脑袋，进行艺术夸张，然后，按照透视和缩放比例进行修改。试一试，把动画角色身体中的一个部位卡通化。

5. 再找一张素描纸，画一些动画角色素描，要有更多的细节描绘和表现。然后，尝试减少动画素描中的线条和细节，把动画角色简单化。试一试，改变动画素描线条的质量。

问答题

1. "转一圈"模板是什么？

2. 在动画角色设计的过程中，为什么要除去过量的细节？

3. 如何理解"角色是符号"？

4. 在动画角色设计中以及在动画角色戏剧性的动作中，如何使用粗线和细线？

5. 基本的动画角色类型有哪些？

6. 在动画角色设计中，夸张起到什么作用？为什么要夸张？

草稿及清理

ROUGHING IT AND CLEANING IT UP!

目的

学习如何打草稿，学会如何快速画好草图

了解基本的二维动画片的制作过程

理解动画片中的关键帧，清理素描工作以及如何制作中间插画

复习动画角色的动作要充满活力的创作理念

学习画动画角色的动作路线图

学习手工检查动画素描

掌握动画制作的基本流程

学习清理动画素描，学会使用清理工具

了解模板和清理素描之间的关系

简介

要想制作出成功的二维动画片，对初学者来说，最大的困难是在开始阶段如何打草稿，如何画好示意图（我们的目的是动画角色设计）。打草稿是为了生成基本的动画角色动作，完成这项工作之后，接下来，动画师就可以检查动画片运转是否正常。我们用轮廓线表现动画角色的造型。虽然，草图看起来好像是乱涂乱画，但是，动画师不能过于注重细节。有的动画师错误地把工作重点放在绘制完美的动画角色素描上了，这是初学者常常会犯的错误。虽然，最后阶段的清理素描工作是让动画素描更加完美，但是，在开始阶段，最重要的工作是设计动画角色的动作而并非清洁画面的效果。如果没有精彩的动作，动画角色再好看也不行。所以，动画制作的第一步，我们要从打草稿开始。

先要有故事

在所有动画制作技术中，动画故事最重要，动画片成功的关键是要有一个好故事。故事是前提，先有故事，然后才有动画片。导演首先要编辑和完善故事，然后制作脚本，最后制作故事版。故事版包括：角色原型、背景、道具等等信息。根据故事情节，导演制作动画片。在动画片中，应该尽可能地减少动画角色的对白，因为镜头拍下了动画角色的动作，所以，应该让动画角色的动作和行为表现来推动故事向前发展。视角很重要，相同的动画角色和动画背景，不同的视角，所表现出来的情感可能完全不同，例如：一个追逐的场面，一个视角是仰视，动画主角的双脚，极近的特写；另外一个视角，一个长镜头，巨大的动画背景，动画主角没有任何细节。前一个画面，让观众感到焦急、刺激而又奇特；后一个画面，只有奔跑的人和背景而已，没有任何视觉元素可以吸引观众的注意力。当然，我们可以在后期编辑过程中，巧妙地把这两个画面剪辑在一起，然而，对艺术家来说，在设计阶段，就要预先处理好动画主角和动画背景，而不是在后期再补救。

镜头决定故事的内容及其表现形式。镜头中动画角色的动作、移动镜头以及变焦镜头这一新技术的应用，这些都会影响动画角色设计和动画背景设计。如果我们改变视角，不是平视而是俯视，从高处往下看，一定会有令人震撼的效果。灯光的改变，也可以达到类似的效果。我们最常见的光源是太阳，光源是在动画主角上方，顶光，光线从上向下。如果我们改变光源的位置，把它放在动画主角后面，背光，光线从后向前，这时候，动画主角挡住了一部分的光线，所以，我们所看到的只有一个黑洞洞的动画主角的轮廓而已，效果和感觉立马就会完全不同。通常在恐怖片、神秘片或是悬疑片中，艺术家和导演经常使用这个简单的方法，表现恐怖、神秘或是迷惑的舞台气氛。

注释

记住关键帧！

在二维动画片中，关键帧又称关键素描，非常重要，它表现了动画主角动作的关键变化。有了关键帧，我们就可以制作中间插画。关键帧设定了动画主角动作的节奏、特征、质量以及活力。动画主角造型，可能是酷酷的且又令人兴奋的。有时候，虽然有一些动画角色的造型和动作不是很特别，例如：一个流浪汉从地上捡起一个香烟头，但是，动画师应该竭尽全力，让这个普普通通的动作变得个性十足，吸引观众的注意力。

　　在动画设计和制作过程中，我们已经知道了布景工作不可或缺。动画背景设计直接影响动画角色的动作，所以，最后的舞台环境设计至关重要。动画角色和动画背景的关系是互动的，两者应该相辅相成、相互作用。直接在灯箱上画动画素描和背景素描，可以解决动画背景布局的问题。

　　在《生命的幻象：迪斯尼动画片》一书中，作者提出了一个有效的二维动画制作流程，"六步一景"，分为以下几个步骤：

1. 第一步，写计划。写动画场景说明书，必须包括：基本动画角色、动画背景、动画角色的动作等等。

2. 第二步，画草图。画一系列缩略图，尽可能包括：所有动画背景元素的布局图、关键镜头中的动画角色互动图等等。

3. 第三步，关键步骤，用复印机或是其他方法放大缩略图，画关键素描。缩略图和关键素描，这些都可以作为动画角色动作设计的直接参考资料，同时也是排练时的参考资料。根据需要，修改这些关键素描。记得要考虑动画角色动作的节奏。

4. 第四步，拍摄。用胶片、录影带或是数码技术，拍摄关键帧。然后，用铅笔测试系统（我们稍后会详细讨论）进行测试。关键是仔细观察动画角色的动作和节奏以及动画素描的质量，找出其中存在的问题。

5. 第五步，修稿。解决上面发现的所有问题。

6. 第六步，重复。回到第一步，重复所有步骤，直到一切正常。完成这些工作之后，就可以画分解画和中间插画了。

| 注释 |

中间插画

　　在动画片中，还有另外两种重要的素描，一个是分解画，另外一个是中间插画，它们都用在关键素描之间。它们的不同之处在于，分解画直接放在两幅关键素描之间，展现动画角色的动作过程；而中间插画放在分解画和关键素描之间，描绘其余的动画运动。

示意图

在制作二维动画片时，我们通常是从预备草图和缩略图开始的，这些动画素描大体上描绘了动画角色的位置和动作以及动画角色和舞台环境之间的关系。

在开始阶段，无论动画素描对象是人物或是建筑物，我们只打草稿。

图 9-1a

展现设计理念的预备设计草图

图 9-1b

预备设计草图

参考缩略图，我们可以从中得到一系列的关键帧。用复印机按照合适的比例，放大这些素描。这些素描就可以作为开始阶段画关键素描的参考资料了，或是直接把它们当做关键素描。

有时候你会发现自己已经不记得动态人体的样子了，不记得如何按照正确的比例缩小人体的双脚了，不记得讥笑面容的样子了。为了解决这些问题，动画师和艺术家应该常常呆在人体素描工作室里工作，参考模型，练习画人体素描。这些练习是为制作动画片做好准备。找一面小镜子，它可以帮助你表演动作，观察面部表情。

赋予活力！

我们向定格动画大师雷·哈里豪生（Ray Harryhausen）致意。赋予活力，这一词汇是由哈里豪生和制片人查尔斯·H·斯内尔（Charles H. Schneer）创造发明的，描述了雷氏特效，把真人和模型人物合成在一个场景中。

在本书第 5 章中，我们已经讨论了充满活力的动作和动画角色素描之间的关系，相信你也已经有所了解。在打草稿阶段，让动画角色的动作充满活力非常重要，所以，我们下面将继续研究这一问题。

充满活力的动画角色动作包含了很多东西。有一些我们已经做到了，例如：动画角色动作的线条，线条和静态背景之间的关系，这些我们可以在监视器或是电影屏幕上看到。如果动画角色的动作出了框，就应该及时制止（但是，并非必须）。另外一些充满活力的动作是动画角色动作的方向性，这些是通过描绘动画角色自身的主干线条而表现出来的。还有一些是动画角色的特征，这些是我们在画动画角色素描过程中透露出来的一些信息。我们的意思是，在我们开始用线条勾画动画角色时（之后，可能会使用电脑绘图），就有可能赋予动画角色某种特征。有粗有细的线条、弯曲的线条、成束的线条，这些给我们的感觉可能是死气沉沉，也可能是活力四射。19 世纪，法国艺术家奥诺雷·杜米埃（Honore Daumier）的很多作品就是极好的例子。线条表现了动画角色的特征，影响我们对动画角色的感觉。在失败的作品中，直挺挺、硬邦邦这种像模特一样的线条质量，大众化的粗细线条和线条的方向，让工作觉得枯燥无味。一看便知，这是初学乍练的新手的作品，他们太过于循规蹈矩了。我们已经看够了，这些作品只能说是照片的复印件，丝毫没有抓住生活的主题，毫无新意。如果一开始就是这种风格，只会让我们扫兴。

图 | 9-2a |

大猩猩，关键帧

图 | 9-2b |

大猩猩，关键帧

图 | 9-2c |

大猩猩，关键帧

例如：镜头中，强壮的大猩猩，狂怒，咆哮。

不仅仅要考虑动画角色的动作，我们还要想方设法尝试做一些改变。下面，让我们看一看图 9-2 中大猩猩的缩放比例。大猩猩的肩膀、躯干、头部都明显放大了，缩放比例发生了变化。一点点夸张变形，让大猩猩看起来更加逼真了。如果所有的动画素描对象全都按照同一比例进行缩放，千篇一律，一个又一个地重复进行，就好比：在一个街道场景中，建筑物、马车以及马匹都一样，没有任何缩放比例的变化，我们的眼睛按照相同的步调移动，这只会让我们感到无聊至极。如果把描绘大猩猩肌肉的曲线推向极限，一点点夸张变形，就可以最大限度地表现出大猩猩强壮有力的特征，但是，这并没有改变大猩猩的解剖结构，这样效果就有了。这些变化使得线条形状变得更加紧绷，一条更长的弧线变得几乎近似直线。然而，各种动画角色造型的变化，对曲线和其他线条产生的任何感受，都要在视觉上最小化。在动画制作过程中，特别是传统二维动画片，不能且不需要保留太多的细节，因为一部动画片有成千上万的素描，如果每一幅素描包含过多的细节，这是不可能的。如果实在是难以割舍，那么就要制作特辑或是花絮。然而，要让动画角色充满活力，基本原则是巧妙地处理各种元素之间的关系，这一原则对所有动画角色都同样适用。在动画角色的身体形态上，任何一个最佳动画角色，都会有由推拉线条而带来的某种感觉，由比例和轮廓的改变而带来的某种张力，当然这些细节需要全部保留下来。

不仅仅要研究充满活力的动画角色的动作，我们还要研究动画角色的造型。在动画片中，有快如闪电的动作，然而，观众可能会仍然觉得无聊至极。为什么？因为动画角色造型出了问题。选择什么样的造型，艺术家有自己的自由。当然与艺术家想要的动画角色造型相比，那些来自现实生活的角色造型可能会缺乏活力。在动画制作过程中，想让观众的注意力始终不离开画面就应该把注意力都放到其他元素上，例如：灯光、动作，动画角色造型必须要夸张一些，故事才能引人入胜。很多成功的例子可以说明这一点，下面有一些例子。

图 9-3a

镜头：竞技场中的战斗

图 9-3b

镜头：竞技场中的战斗

图 9-3c

镜头：竞技场中的战斗

图 9-3d

镜头：竞技场中的战斗

图 | **9-4a**

镜头：舌头，关键帧 1

图 | **9-4b**

镜头：舌头，关键帧 2

图 | **9-4c**

镜头：舌头，关键帧 3

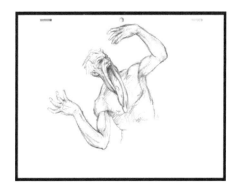

图 | **9-4d**

镜头：舌头，关键帧 4

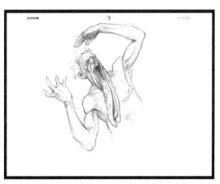

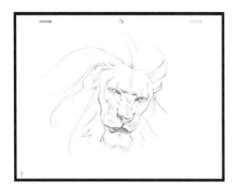

图 | 9-5a

镜头：咆哮的雄狮，关键帧 1

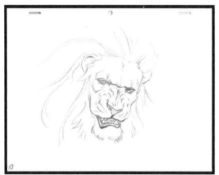

图 | 9-5b

镜头：咆哮的雄狮，关键帧 2

图 | 9-5c

镜头：咆哮的雄狮，关键帧 3

图 | 9-5d

镜头：咆哮的雄狮，关键帧 4、5

扭曲、重叠、不对称、尺寸改变、视角变化,这些都极大地提高了动画角色造型的活力(非常明显的一系列的动作造型)。在学习和使用这些工具之前,我们首先从动画角色造型开始,然后是一组连续的造型(在第4章的练习题中,我们已经讨论过)。有时候,在故事中,动画角色是需要相对保守的。例如:一位优雅的芭蕾舞演员扮鬼脸,像大猩猩一样走路;大猩猩突然变得优雅起来,除非是刻意为之,这些都是不正常的动画角色造型。

服装和道具也可以增加动画角色的活力,这些元素必须适合相应的动画角色的特征。斗篷、外套,这些道具必须要有真实的生活来源。同样的道理,人体解剖也一样。动画角色皮肤的肌理(还记得简化吗?)应该有助于强化动画角色的特征,皮肤肌理不能妨碍动画角色的动作或是影响动作的质量。

跳跃的青蛙

在动画制作开始阶段,打草稿是计划和布景工作的一部分,创建动画角色的动作路线图非常有用,可以帮助我们确定动画角色运动的方向。动画师画底图(在动画素描下面,放一个灯箱)上的一系列的线条,标示出动画角色的运动路线,这就是动作路线图。动作路线图包含了一些关键帧,可以帮助我们确定动画角色在动作过程中的造型以及空间位置。在设计动画背景时,动作路线图也很有用,可以帮助我们对动画角色进行定位。

下面,我们举一个简单的例子,说明动作路线图的作用。一只青蛙从场景外跳了进来,向观众方向跳去。我们把青蛙跳跃的路线画了出来,这就是动作路线图。一系列的线条指明了青蛙运动的方向,帮助我们解决了透视问题,找到了合理的缩放比例,同时还确定了关键帧的位置。

图 | 9-6

动作路线图,跳跃的青蛙

翻页

　　在完善动画素描，最终定稿之前，我们一定要检查动画片运转是否正常。有一个简单易行的办法——翻页，可以帮助动画师检查动画素描的连续性。快速翻过一叠素描，

就像翻书一样，动画师就可以看到连续的影像，这样就可以知道动画片是如何操作及表现的。具体做法是，一只手抓住一叠动画素描的边缘，另外一只手快速翻动素描纸，就是这么简单。

　　与上面说的翻页方法不同，另外还有一种方法，可以帮助动画师检查每一幅动画素描的质量。取两三幅素描，用手拿着这几张素描纸，然后，用手指把它们逐一分隔开来，向前或是向后翻动素描纸，这样动画师就可以方便地检查每一幅动画素描了。

图 │ **9-7**

像翻书一样，快速翻看动画素描

两难选择

　　在打草稿时，动画师遇到的问题大多数都和素描有关。是更多地表现素描技巧呢，还是简化素描，符合动画素描的要求呢。我们把这些问题进行了分门别类，它们是：人体解剖、动作流畅性、线条技巧、缩放比例、动画片的连续性等等。首先，我们要按照动态、流畅的

图 │ **9-8**

像翻书一样，翻看动画素描

素描风格，准确地画好人体解剖。没有素描基础知识，就没有可能制作出专业的动画片。一个只在高中时学习过画草图的家伙，是做不好动画片的。风格是动画师的必备技能之一，没有长期的勤学苦练，风格是得不来的。无论是静态还是动态，动画师都能够充分地展现

图 9-9

翻页

动画角色的风采（或是对象的风采），悠然自得或是活力四射。这就要求设计师要主动创设动画角色造型和场景，而不能被动地接受。

最后，动画角色的动作看起来是否连贯？这是对动画师的又一大考验。这项技能只能通过研究动画素描的前后连接顺序而获得。动画师对动画片的主题要有全面的解构，这样才能保证动画角色动作的连贯性。素描技能只是动画片成功的前提条件之一，再配合上轻松自如地运用线条，才是至关重要。从某种意义上说，这就是手法。干净的线条，易于复制的动画角色造型，是动画片叫好又叫座的基础。

先拍摄，然后，再提问

想知道动画片是否正确连贯？最好的办法是使用铅笔测试系统进行拍摄。这套系统包括了电脑和摄像机，可以把图片数字化，按照各种帧速率实时回放。像翻书一样，快速翻看动画素描，虽然这是一个很好的检查二维动画片的方法，但是，它并不能替代拍摄，因为只有拍摄成影片，我们才可以在屏幕上观看动画片，才会有最真实的感官体验。观看影片之后，我们可能会发现一些问题，例如：动画角色动作的节奏，动画角色造型的变化，动画角色各个身体部位的空间位置等等。在进入下一个阶段之前，即清理素描

工作之前,我们必须把这些问题一一解决。另外,铅笔测试系统可以改变动画片的放映速率,通过慢镜头,我们就可以更好地处理所发现的问题了。

过去拍摄动画片,动画师不得不使用电影胶片进行测试。处理这些电影胶片需要很长时间,所以就耽搁了工作进程。现在是数码时代了,在动画工作室里,我们有了各种各样的先进设备,这就大大地缩短了工作时间,无需电影胶片,我们立刻可以进行测试。

清理动画素描

到目前为止,我们已经讨论了关于动画素描的很多问题,例如:动画师不但要有良好的画示意图的技能,而且还要有良好的观察和写生技能,动画素描必须删繁就简(这一点非常重要),让动画角色充满活力等等。现在,我们是时候可以开始讨论清理动画素描工作了。下面是本书作者和两位专家——塞萨尔·阿瓦洛斯(Cesar Avalos)和安杰伊·彼欧特罗夫斯基(Andrzej Piotrowski)——的访谈。他们曾经就职于亚利桑那州凤凰城的福克斯动画工作室,参与了动画片《真假公主——安娜塔西亚》、《泰坦 A.E.》的制作。

访谈内容如下

凯文·海德培斯:"请你谈一谈在动画制作过程中,什么是动画素描清理工作?"

成功的 动画大师

比尔·皮林顿 (Bill Plympton)

比尔·皮林顿(Bill Plympton),生于1946年。小时候,比尔在他的家乡俄勒冈州开始学习素描,从小就梦想成为动画大师。14岁那年,他投稿给迪斯尼动画工作室。理所当然,迪斯尼的回答是:"你的年纪太小了。"从波特兰州立大学毕业之后,比尔开始了插画画家的职业生涯。他曾经为许多出版社工作过,例如:时尚、阁楼、魅力、纽约时报等等知名出版社。然而让比尔闻名于世的,还是他新奇的漫画。他创作的连环画《皮林顿》,最开始

是发表在《SOHO》新闻周刊上，后来，通过杂志业联盟，在全国多家报刊上同时发表。

比尔投资的第一部动画片《新兴都市》，由瓦勒瑞阿·韦斯勒夫斯基（Valeria Wasilewski）担任制作人，朱特斯·费夫尔（Jules Feiffer）担任编剧。虽然这一次投资没有给他带来多少回报，但是这一次的成功对于比尔来说具有重大意义奠基。他那奇异的、简略的、幽默的动画风格开始流行起来，人们也越来越迷恋他的搞笑动画片了。不久，比尔就创作了两部动画片：《素描课程 2》和《你的脸庞》。

比尔发现他的作品深受大家欢迎，于是他就把自己的工作精力转回到原先的卡通项目中，把它们拍摄成为动画片。《如何接吻》，让人捧腹大笑；超现实主义的作品，《那一天》；《25 种戒烟的办法》，引人入胜，向观众展现了许多荒唐可笑、荒谬绝伦的戒烟方法。以上这些动画片都是这一时期的作品。

比尔的作品开始在音乐电视中出现。在许多动画电影节里也会播放他的作品。这时，比尔创作了第一部动画长片《曲调》，讲述了一位作曲家如何寻找创作灵感。1991 年，在法国戛纳电影节上，这部动画片获得了评委会大奖。他的工作还延伸到制作动画电视广告领域，有时候他的作品很搞笑，但是因为它们太极端了，所以被一些客户拒绝了，其中就有阿斯巴甜公司。

1997 年的《我嫁了一个陌生人》和次年的《色情与暴力》，这两部电影是比尔进入成人电影市场的作品，它们仍然展现了比尔的招牌特色——超现实主义的幽默。目前，比尔正在制作动画长片《红极一时》，这又是一个荒诞的喜剧。

特克斯·艾弗里（Tex Avery）、华纳兄弟公司以及迪斯尼动画，这些都深深地影响着比尔。文瑟·麦克凯（Winsor McCay）回忆比尔的工作时说，他总是亲历亲为，他独自一人完成了数量令人震惊的绘图工作，这显示了比尔神奇的素描能力和绘画速度。

比尔认为，有理想的动画师都应该进入良好的专业学校学习，例如：加州艺术学院或是进入工作室学习贸易实务。他认为，参加各种各样的电影节非常重要，一方面可以增加经验识别朋友，另一方面可以提高知名度。"给你一个忠告：不要把你的作品贱卖了！制作动画片最大的障碍是资金，智慧和创意可以帮助你解决这个问题。"这些都是比尔的名言。比尔没有加入传统的大型动画工作室，他仍然通过独创的、非正统的方式坚持自己的事业。所以在全国各地的动画节上，比尔依旧是大家最喜爱的动画师之一。

塞萨尔·阿瓦洛斯："在动画制作过程中的最后一项工作，就是动画素描清理工作。我们看到的动画素描，多多少少都会有一些问题，特别是细节部分。我们的工作就是一一修正这些问题，让动画片运转正常，让动画片更加完美！"

安杰伊·彼欧特罗夫斯基："清理素描工作是动画素描创作的最后阶段，也是最后的润色工作。你的工作是在保持动画片原始风格的前提下，把动画素描模板化。"

（模板化，意思是负责清理素描的动画师要让动画素描中的角色和道具与它们在模板中的样子保持一致，目的是保持动画片的连贯性。）

凯文："你们工作中常用的工具有哪些？"

塞萨尔："在福克斯动画工作室里，自动铅笔和橡皮擦是我们经常使用的工具，它们是最重要的工具。有的人还在使用普通铅笔，但是，削铅笔是一件令人头痛的问题。我们也使用软橡皮。当然，还有动画工作台也是必不可少的重要工具。"

安杰伊："我们使用 HB、H 铅笔，我最喜欢 F 铅笔。F 铅笔的硬度是我关心的头号问题。选择它的原因是你不需要用很大的力气，就可以在素描纸上画出良好的线条。你不会弄脏线条，就像使用 2B 铅笔，甚至 B 铅笔一样容易。"

"当很多动画素描叠放在一起时，我们就会在两张动画素描之间放一块干净的胶版，这样石墨就不会从素描纸上掉下来了。"

凯文："说一说清理素描工作的过程吧，你们部门具体是怎么进行的？"

塞萨尔："在导演完成布景之后，动画师打草稿，中间动画师画中间插画。通常情况下，这个过程需要两三次反复尝试，动画师们才能完全清楚和明白。首先，动画师演示给导演看，然后，导演批准，接下来，就是清理素描工作了。负责清理工作的工作人员会按以下步骤操作：第一步，设定动画片播放速率；第二步，清理关键帧；第三步，把存在问题的动画素描打包，移交给负责修正工作的动画师。动画修理师将会完成清理素描工作。这时候，负责清理工作的设计师检查所有已经完成清理的动画素描，拍摄动画片（如果导演批准，还会配音），如果动画片运转正常，他就会演示给导演看。最后，导演批准。"

安杰伊："有时候，我们拿到的动画素描看起来简简单单、粗枝大叶，这时就需要我们进一步完善这些未完成的动画素描。在福克斯动画工作室里，我们需要非常认真仔细地进行这些工作。"

凯文："一个成功的动画师，需要哪些必备的技能？"

塞萨尔："在我看来，你的人格类型是阿尔法型，非常注重细节。想要成为一个成功的动画师，首先，你要喜欢画错综复杂的素描。很显然，人体解剖知识是必备的，还要有全面的面部表情和服装方面的知识。"

"任何问题都可能出现。细节上，必须一丝不苟。画出完美的线条，尤为重要。悠闲自得、从容不迫的个性，更适合这一工作。线条要像是机器画出来的一样，一挥而就。流畅的线条，毫无瑕疵。"

安杰伊："动态素描，非常重要。耐心和洁癖，这些都是基本的要求。"

凯文："你做这项工作的动因是什么？"

塞萨尔："动因，非常重要。负责清理素描的动画师，不仅仅是修正动画素描而已，他们都是非常棒的动画师，因为喜欢清理素描工作，所以才干这一行。"

凯文："作为一个艺术家，最重要的是什么？有什么技巧可以分享？"

塞萨尔："这是一个很好的问题。我认为艺术家应该勤学苦练，多画人物素描，尤其是动态素描。除此以外，还有练习以机器人为对象的素描。动画片中不仅有真人，还有机器人。人体解剖和动画知识最重要。"

"因为负责拍摄动画片，所以，要跟上电影制作技术的发展。在动画工作室里工作，还要掌握铅笔测试系统，掌握数码工具，学习使用电脑，以上这些都是重要的实用技能。"

"负责清理素描的动画师，不能按照自己的想法篡改动画素描，要学习如何根据导演的要求完善动画素描。不要自作主张，只要把动画素描模板化。安心做好你的工作就好。"

安杰伊："特别要注意动画角色的眼睛和脸部，面部特征和头部尤其重要。清理其他部位时，你可以马虎一些。如果不是特别明显，动画角色外套和鞋子上的问题，这些都可以忽略不计。这样做，还可以加快工作进程。有时候，这也是节约动画预算的一个好办法。"

"聚焦脸部，观众的注意力都在动画主角的脸上。观众正在听着动画主角之间的对白，盯着动画主角的眼睛，看着动画主角的视线。如果动画主角们正在交谈，一定要让动画主角之间有眼神的交流。让观众有真实感。"

"线条不能是懒洋洋的，要有力度，要让观众精神焕发。不能擅自改变体积，要保持原型不变。决不更改关键帧，否则，动画片的本质将荡然无存。动画师应该对动画片负责。"

塞萨尔："随时随地练习画素描。"

伙计，这句话不是常常挂在我们嘴边吗？

下面有一些动画素描草稿的例子。

这里有一些已完成清理的动画素描。

请注意线条和角色形态的改善，以及注意角色服装所增加的一些必要的细节变化。

图 | 9-10

动画素描草稿

图 | 9-11

动画素描草稿

图 | 9-12 |

完成清理的动画素描

图 | 9-13 |

完成清理的动画素描

古语云……

下面有一些格言，它们与动画素描创作有关，或是直接与清理动画素描有关。这些格言是这么说的：

1. "开始，画你所见。"

2. "然后，知你所见。"

3. "最后，画你所知。"

我们对这些话的理解是：

1. "一开始，要认真观察生活，学习素描。"

2. "勤学苦练之后，你了解了人体解剖、形体以及空间关系等等素描知识。"

3. "最后，不再需要真人模特或是实物，你就可以在画素描时，灵活运用这些知识了。"

学会观察生活，收集周围世界的信息，逐步建立起一个视觉信息系统，当然这一系统包含了一些独属于你的主观想法。随着不断地练习，信息积累得越来越多，这些信息是培养良好的素描能力的基础。要想成为有影响力的艺术家，就要认真研究素描对象的结构和动画角色的造型。

在制作二维动画片的过程中，疏于练习、缺乏才能的动画师，终究会遇到各种各样的难题。如果关键帧合格，那么，不合格的中间插画就应该果断舍弃，必须保证动画片的质量。

其他人的工作

在当今二维动画行业中，许多动画艺术家，特别是负责清理素描的动画师，他们的工作主要是接手其他动画师事先设计好的动画素描。如果负责设计的动画师没有扎实的素描基础，那么交接工作就会出现问题。如何保持动画片的设计前后一致、动画角色的造型前后一致、缩放比例前后一致，这些都是问题。特定风格的动画角色设计，也可能会影响动画师制作模型的能力。

作为教授动画制作的教师，我们已经见证了许多成功的动画师，他们都有一个共同点，那就是扎实的素描基础。所以，拿起笔来，练习吧！

总结

为了顺利制作二维动画片，预先画好功能齐全的示意图至关重要。动画师最重要的技能是理解动画片关键帧的设计理念以及修正动画素描的能力。二维动画片的关键元素是设计充满活力的动画角色造型，学会打草稿。成功的二维动画师要学会检查动画片，例如：用翻页这一简单的方法，快速而又简便地检查动画素描。

我们还讨论了二维动画片制作中的清理素描工作。尤其对负责清理素描的动画师来说，良好的素描技能非常重要。负责设计的动画师和负责清理素描的动画师之间，必须要有良好的沟通。有效地使用模板，这也是负责清理素描的动画师的必备技能之一。

练习题

1. 在做下面的练习之前，编写几个简单的短场景。

2. 选择两三个场景，画关键帧的缩略图，提出清晰而又明确的动画制作方案。记得，要注意视平线和镜头类型，动画角色的动作要扣人心弦。

3. 用放大设备把缩略图放大成为草图。关键是动画角色的动作、细节和动画背景可以忽略。要求：充满活力、人见人爱、引人入胜。

4. 参考缩略图，制作故事版。在每一帧上，写清楚镜头、动作以及其他相关信息。一个镜头一帧。

5. 把关键帧拍摄成为迷你动画片。看一看，动画角色的动作是否成功，是否充满活力。如果必要，可以更改关键帧，重新拍摄。

6. 画中间插画，记得，要让动画素描简简单单。仔细观察动画角色的动作，看一看是否连贯，第一时间调整动画角色动作的节奏。你可以亲自表演动画片中的动作，或者找一位朋友，让他表演动作，你把它拍下来作为参考资料。

7. 找几个动画片合伙人，一个人负责二维动画片关键帧打草稿；另一个人按照动画角色模板，负责清理素描工作，检查动画素描。互相交换工作，再次检查动画素描。

8. 以日常生活为原型，画一系列的动画素描。另外，再找一些素描纸，再画一遍。完善和简化素描线条。再做一遍，直到你画的素描前后一致为止。

9. 以日常生活为原型，画一系列的动画素描，画关键素描，练习清理素描。

问答题

1. 什么是关键帧？在本章里介绍了两种检查动画片运转情况的方法，两种不同的翻页各是什么？

2. 在本章中讲的二维动画制作中的六个计划步骤是什么？

3. 如何修正动画素描？

4. 怎么把动画示意图和草图联系起来？

5. 怎么把动画片中角色造型和充满活力的动作联系起来？

6. 什么是清理动画素描工作？

7. 负责清理素描工作的艺术家常常使用哪些工具？

8. 负责清理素描工作的艺术家需要哪些工作技能？

INDEX

animators/illustrators
> Avalos, Cesar, 222, 224–228
> Avery, Tex, 223
> Fleischer, Max, 126–127
> Frazetta, Frank, 186
> Harryhausen, Ray, 186, 213
> Keane, Glenn, 18, 186
> Kley, Heinrich, 186
> McCay, Winsor, 48–49, 223
> Miyazaki, Hayao, 178–179
> Piotrowski, Andrzej, 222, 224–228
> Plympton, Bill, 222–223

appendicular, 67–68
A-Pro studio, 179
architectural drawing, 141–143, 148, 158
Art Students League and Cooper Union, 126
artists
> as visual athletes, 32
> see also career paths

A.S.P. (angle, size, position) system, 12–16
atmospheric perspective, 141, 162
Atom Ant, 177
attention, control of, 3, 112
Avalos, Cesar, 222, 224–228
Avery, Tex, 223
axial, 66–67
axis, 6, 12

B

backgrounds. see scenic design
Bakshi, Ralph, 178
Baroque era, regarding dynamic motion, 120
Betty Boop, 127
biomechanical tool, 66
biomorphic, 34
bipedal, 126
bird's-eye views, 105, 138
> illustration of, 132, 134

blocking in scenes, 150–153
Bluth, Don, 183
body positioning for drawing
> attention, control of, 3
> hand position illustrations, 2–4

brainstorming, 174–175
breakdown drawings
with in-betweeners, 224
with keyframes, 211
as used in sequence drawings, 95

C

camera shots, 130–131, 149, 210
career paths, 38, 49, 137, 225

cartoon animation, 201–202
cartoon characters, 184–186
cartoon strips, 49
center of gravity, 98–99
CGI (computer-based imagery), 167
character design
> concept sketches, 174–177
> derivatives of, 89–90, 130–131, 184–185
> important attributes, 177–180
> inspiration, methods and resources for, 171–177
> list of Do's and Don'ts, 187
> simplification, 198–200
> stereotypes, 192–197
> thresholds of information, 199
> types of characters, 181–183
> use of color palettes, 201

clean-up process
> definition of, 191
> interview with clean-up animators, 222, 224–228

color palettes, 201
computers
> dependency on, 1
> hand-generated vs. computer-generated imagery, 104, 155, 205
> upgrading necessity, 112, 225
> use in rotation series, 103

concept sketches, 174–177
contour drawings
> developing into rendered studies, 57–59
> keys to success, 55
> as line drawings, 48
> used for simplification, 203–204

copyright guidelines, 127
creativity enhancement suggestions, 62, 112, 169
crosshatching, 21
cyclical drawing, 106–108

D

da Vinci, Leonardo, 21
Daumier, Honoré, 213
DeForest Phonofilm process, 127
diagonal thrust, 119–123
diagrams and illustrations
> A.S.P. (angle, size, position) measure-ments, 13–15
> bird's- and worm's-eye views, 132–134
> drawing techniques, 2–3, 19, 22
> human body
>> muscles, 81, 83
>> skeletal, 67, 69–70, 71, 72

perspective systems, 139–140

虚构的植物背景和各种动物角色，看起来就像是自然环境，而正是这些设计为故事的发展提供了视觉上的支撑力。

斯蒂芬·米萨

斯蒂芬·米萨

用头脑风暴法虚构动画生物，这是一项伟大的发明创造。

动画背景设计，角色动作和背景的
关系都非常重要。

在图片中, 加入视觉特效, 非
常有效, 艺术家将动画故事描
绘得更精彩。

斯蒂芬·米萨

260

混合体，人类身体部位加上动物身
体部位，这是动画角色设计中的经
典组合，这也为设计师提供了一些
基本的设计理念。

斯蒂芬·米萨

斯蒂芬·米萨

虚构生物时，设计师常常都会考虑把人类身体部位和动物身体部位混合在一起，这已经成为一种非常重要的创作方法了。

斯蒂芬·米萨

在动画角色设计过程中，设计师要尝试多种变化，让动画角色有各种各样的造型。

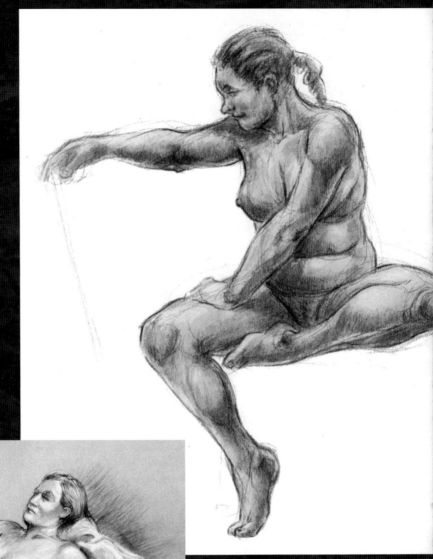

凯文·海德培斯

在画人体素描时, 动画艺术家和
设计师可以加上一些色彩, 这是
一项非常有用的技能。

264

特仑斯·叶

斯蒂芬·米萨

斯蒂芬·米萨

动画角色的动作加上良好的场景设计，角色和场景元素的有机组合，
有助于动画师把故事讲得更好。

凯文·海德培斯

凯文·海德培斯

在动画角色设计开始阶段，涂鸦或是缩略图，这些都是动画师根据动画故事进行创作的有用的工具。

掌握了电脑绘图和上色，动画师在动画设计过程中，就可以更加得心应手了。如果还有扎实的素描基础，那就是如虎添翼了。

斯蒂芬·米萨

斯蒂芬·米萨

动画师要考虑灯光设计。

凯文·海德培斯

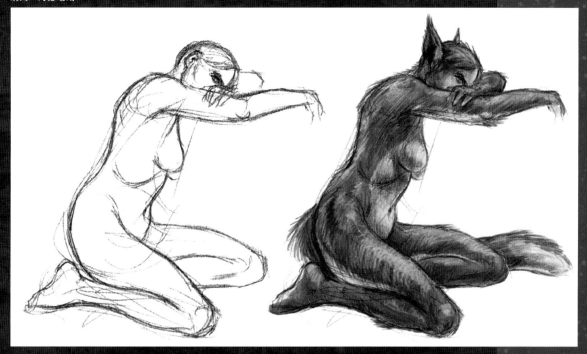

在人体素描中，加上一些色彩、一些人体解剖元素，就可能创造出一个新的动画角色。

凯文·海德培斯

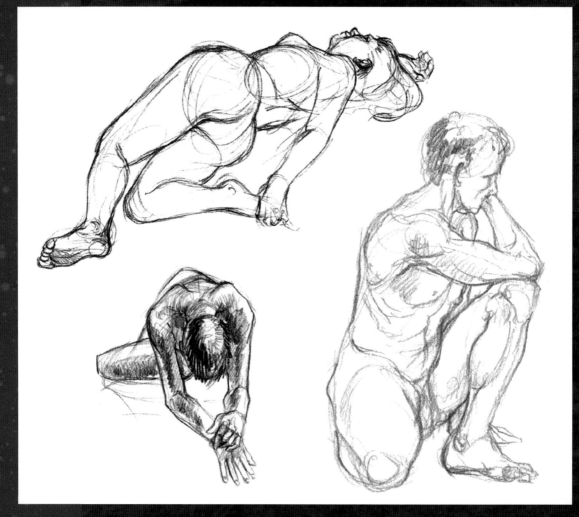

画人体素描时，艺术家可以考虑使用彩色铅笔，这是一个非常有趣而又有效的绘画工具。

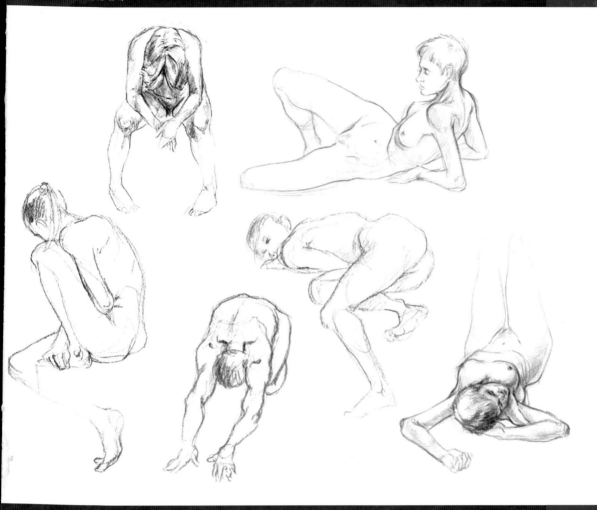

画人体素描时，动画艺术家要让模特摆出一些特别的造型，要有特别的透视。这些练习有助于艺术家在动画角色设计过程中，准确地抓住角色做动作时身体各个部位的空间位置。

斯蒂芬·米萨

要想有出人意料的戏剧性和气氛，就要有
与众不同的角色和场景的组合。

斯蒂芬·米萨